出境旅遊領隊實務

北京市旅遊局 編著

目 錄

目　錄

第一篇 領隊基礎理論

第一章 出境旅遊領隊概述

　　中國公民出境旅遊近年來得到飛速發展，以往帶有神祕色彩、價格高昂、與普通百姓無緣的出境旅遊活動，逐漸向大眾化、普及化的旅遊活動轉移，吸引了越來越多的中國普通百姓的參與。成千上萬的中國遊客在經營出境旅遊業務的旅行社的組織下，出現在國際上不同的熱點旅遊區域。中國遊客受到了世界上許多國家的重視和歡迎，因而許多國家紛紛把中國定位為入境旅遊拓展的新的客源目標。2005年，中國公民出境總人數達到了3102.63萬人次，2006年達到了3400多萬人次。出境旅遊的迅猛增長，使中國成為近年來全球出境旅遊市場中增幅最大、影響力最為廣泛的國家之一。

　　中國公民目前參加的出境旅遊，無論是在國家的政策要求中還是在旅行社的實際操作上，目前還都是保持以團隊旅遊形式為主的外部形式。因而，出境旅遊人數的增長，標示著出境旅遊團隊不可缺少的領隊的數量也將會不斷增加。按照世界旅遊組織（UNWTO）的預測，2020年，中國將成為世界上最大的旅遊客源輸出國。屆時，中國出境旅遊的總人數將會達到1億人次。可以預料的是，伴隨著中國出境旅遊遊客數量的飛速增長，出境旅遊領隊隊伍的發展也一定會與之相適應呈快速發展之勢。一支影響廣泛、人數眾多且具有相當職業規模的出境旅遊領隊大軍，將在中國旅遊業界出現，在一年四季接連不斷地到全世界各地遊覽觀光的一支支中國旅遊團隊中現身。

一、出境旅遊領隊職業的社會坐標

隨著中國普通百姓的出國旅遊的飛速增長，從屬於有組織中國公民出境旅遊經營資格的國際旅行社的出境旅遊領隊，成為社會中許多人們關注的熱點。領隊作為一項熱門職業，在逐漸被社會認知後，又漸漸成為當今的職業場中許多人的熱切期望。

（一）領隊稱謂在社會不同職業中的存在

1.許多行業中都有「領隊」一職

領隊一詞，人們在社會生活中常常見到。在互聯網中搜索，可以看到許多與「領隊」相關的新聞，但是，這些「領隊」多數與旅行社的出境旅遊領隊並無關聯。

「領隊」在《現代漢語詞典》中解釋為：「率領隊伍的人。」凡一個文化、體育組織要與人交流，或一個集體要去參加一項活動時，多會設置領隊的位置及頭銜。無論是乒乓球隊還是足球隊，各種體育運動代表隊都設有領隊；鳳凰衛視與中央電視臺去非洲實地採訪也指定有領隊；中國南極科學考察隊會任命領隊；旅遊俱樂部出行時，也會派出領隊；印度洋海嘯中國派出的國際救援隊也一定會有領隊。由此可見，領隊一詞在社會生活中經常可見，人們並不陌生。

但真正使「領隊」一詞讓普通大眾瞭解，使「領隊」一詞與普通大眾發生聯繫，還是出境旅遊飛速發展之後，許多人參加了旅行社組織的出國旅遊團隊，親身體驗了出國旅遊的快樂之後，才對「領隊」一詞有所感悟並有所瞭解的。

2.旅行社行業中的領隊與其他領隊有所區別

旅行社的出境旅遊領隊與社會其他行業中的領隊均有所不同。

（1）領隊資格取得方式不同

擔任出境旅遊領隊需要考取任職資格，而其他行業的領隊多會是任命或指派。如國家體育代表隊的領隊，多數會是有上級領導指派機關行政人員或政府官員來擔任。

（2）所擔負的任務不同

出境旅遊領隊的工作主要是團隊服務、團隊協調，而其他行業的領隊則更多地傾向於是團隊的管理者及領導。以往的出國遊團隊中，曾有遊客把領隊喊做「團長」，就是這類認識使然。

（3）帶團的數量不同

出境旅遊領隊每年帶團無數，而其他行業的領隊通常終年只帶一支隊伍。

（4）出境旅遊領隊是一項職業，而其他領隊可能僅是一次臨時工作

出境旅遊領隊是國家旅遊法規中明確的旅行社中的一個職位，在此職位工作的人需要以帶團為工作常態，而其他行業的領隊卻不然，如「鳳凰號下西洋」活動的領隊，僅在這樣的一次活動中出現。

（5）出境旅遊領隊擁有的人數最多

出境旅遊的領隊，在社會各行業中的各類領隊中的人數最多。中國目前獲准組織出境遊特許經營資格的旅行社共有600多家，平均每家按照擁有50名領隊的數量估算，也要有3萬多人。按照中國公民出境旅遊的發展速度推算，一兩年後，旅行社的出境旅遊領隊人數達到5萬人，應不稀奇。

與旅行社的出境旅遊領隊工作相仿的領隊，出現在一些旅遊俱樂部、戶外運動俱樂部當中。這些專業的俱樂部派出的領隊，是真

正意義上的專業領隊。他們具有專業知識、負責帶領俱樂部會員完成整個野營、探險、駕車等各項專項活動。在團隊中，他們負責遊客的安全，指導遊客正確參與。這些地方，與出境旅遊領隊所從事的工作十分貼近。但相比之下，出境旅遊領隊所需要擔負的各種雜務工作更多、工作環境也更趨複雜，對外語及國外不同國家的知識的瞭解也更加深入和多樣化。

（二）出境旅遊的發展使得領隊成為社會中的一項重要職業

1.旅行社行業本身對「領隊」的認識始於入境旅遊

「領隊」一詞，最早為中國的旅行社當中從事入境旅遊職位的工作人員所熟悉，它是伴隨著1980年代初期中國的入境旅遊的展開而出現的。1995年制定並頒布的《中華人民共和國國家標準》中編號為GB/T 15971—1995的《導遊服務品質》（Quality of tour-guide service），將領隊的定義確定為：受海外旅行社委派，全權代表該旅行社帶領旅遊團從事旅遊活動的工作人員。

顯然，這個定義是基於旅行社對外國旅遊團組織到中國旅遊、派出的領隊的認識而確定的。其時中國的旅行社中出現的大量「領隊」的字眼，均是指外國旅行社派出、在中國旅遊的旅遊團的團隊協調人員。地陪、全陪、領隊等，是經營入境旅遊的旅行社工作中使用的不可缺少的幾個專業術語。因為許多外國領隊會代表外國遊客提出各種要求，與中國的導遊、司機發生許多爭執，故歷來的中國的旅行社對從事入境遊接待工作的導遊的培訓當中，要「配合領隊的工作」，成為必講的一項工作要求。

2. 出境旅遊的展開，賦予「領隊」以更多一層含義

中國旅遊界對「領隊」一詞的知曉，的確是從入境遊開始的。直至中國的出境旅遊發展後，中國的旅行社開始仿照外國的旅行社的業務展開形式在出境旅遊團中派出負責團隊的領隊人員，「領

隊」一詞才由「從屬外國的旅行社」完成了「從屬中國的旅行社」的語義延伸。中國的旅行社與國際上的全功能旅行社一樣，在旅行社內部，設置了「領隊」的工作職位；在發往到世界各地的旅遊團中，都派出了「領隊」作為旅行社的業務代表。

隨著出境旅遊規模在社會中的日益擴大，領隊作為國際旅行社行業的入境遊、國內遊、出境旅遊三大塊業務中的「出境旅遊」業務的組成部分，社會知曉度日漸提高。目前，公眾認識當中以及媒體的使用當中，旅行社行業的「領隊」一詞，在多數情況下，已經成為「出境旅遊領隊」的特指。

3.「領隊」職業職位的正規化

目前中國經營出境旅遊業務的旅行社有600多家，每年組織大批的旅遊團隊到境外旅遊，因而形成了對出境旅遊領隊的大批需求。隨著中國旅行社出境旅遊的發展，領隊作為旅遊行業中的一項職業職位，正在逐步走向規範化、專業化。

領隊在國外發達國家已經是一個較為成熟的職業職位，在一些國家的領隊人員中，研究生、大學教授占有相當的比例，使領隊職業人員的構成具有更高的層次。香港、臺灣的旅行社當中，因出境旅遊發展得較為成熟，出境旅遊領隊也已經具備了相當的實力，領隊有自己的維權組織領隊協會；作為領隊交流的基地，領隊網站也很活躍。在對領隊的約束管理及對領隊業務的專業探討方面，累積有許多寶貴的經驗。

中國自1980年代出境旅遊領隊開始出現以來，領隊的隊伍日益壯大。許多領隊在平凡的職位上，做出了突出的貢獻，為中國出境旅遊的開拓和健康發展，做出了很大成就。2004年年末印度洋海嘯中受到波及的在泰國普吉島的中國旅遊團，其領隊表現出來的沉著果敢和認真負責的精神，就博得了社會各界對出境旅遊領隊的一致喝彩。

隨著出境旅遊領隊的出現，國家有關出境旅遊領隊的法規也不斷發布。2002年，中國正式發布了《出境旅遊領隊人員管理辦法》，這使得出境旅遊領隊的發展步入正軌，成為社會中的一項重要職業。

（三）旅行社出境旅遊領隊的職業優勢及劣勢

旅行社的出境旅遊領隊的工作職位，以它明顯的職業優勢，吸引了社會上許多人的目光。隨著中國開放的目的地國家越來越多，尤其是2004年9月歐洲遊全面開放後市場上引起的歐洲遊的熱潮，使得更多的人期盼加入到領隊的行列中來。許多地方的一些「海歸」留學人員，也看好領隊的職業，將此作為自己的職業選擇。

但是，出境旅遊領隊並非是十全十美的一項工作。許多人在期望踏入這個行業的時候，只看到了它好的一面，沒有看到它不好的一面。因而，在實際工作職位上，經受不了困難和挫折。印度洋海嘯發生時，中國的一名領隊帶團恰好遭遇到海嘯，在面對死亡和恐怖天災之後，便對領隊的職業產生了厭倦。這就是一個典型的在擇業時過於盲目、對出境旅遊領隊的職業的危險性猜想不足的例子。因而，每個人在選擇要做出境旅遊領隊這項工作時，都需要在保持工作的勇氣和熱情的同時，也一定不能忽視對領隊工作的職業劣勢進行充分的評估。

1. 領隊的職業優勢

（1）領隊工作較為體面

領隊總是帶領遊客遊東走西環遊世界，乘坐飛機、下榻豪華飯店、品嚐各國美食，可以得到許多普通人無法得到的享受，因而顯得較為體面、為人羨慕。

（2）領隊有較豐厚的經濟收入

與社會許多行業相比，領隊是一項收入相對較高的職業。即使

與旅行社的其他職位相比，領隊的收入也是處在較高的水平。

（3）可以實現「不花錢即可遊走世界」的夢想

這是領隊職業令人羨慕的重要原因。每個人都會心存遊走世界的夢想，而擔任領隊，就可以「利用工作之便」，不花錢實現這個夢。女性擔任領隊，更可以將「世界購物」的理想迅速轉化為現實。

（4）做領隊能夠滿足「當領導」的潛在心理欲求

領隊是一個旅遊團的小「官」，管理一個旅遊團同樣會體驗當領導管人的樂趣。而領隊的一種英文譯稱即為「tour leader」（旅行領導），因而也很容易讓人們產生當領隊即是當官的聯想。

（5）接觸人多，經歷事多，易於成熟

領隊帶不同的團，走不同的路線，去不同的國家，可以使自己很快成熟起來，養成遇事不慌的沉穩心理和掌控局面、有條不紊的管理才能。尤其是可以養成擅長與各形各類、不同職業、不同修養、不同收入的人士打交道的本領。

2. 領隊的職業劣勢

（1）領隊是危險性較高的一項職業

領隊因工作關係常年在世界各地飛來飛去，許多惡性事故，如交通事故、治安事故、自然災害等防不勝防。在旅行社的諸項工作職位中，出境旅遊領隊的職位可以說風險最大、遭遇各類天災人禍的機率最高。

（2）個人私生活無法保證

領隊帶團時，無論是生病、身體不適等都不能棄團而去。常年在外出差，個人家中日常生活無法得到照料。

（3）最容易受氣、當替罪羊

在出現矛盾時，領隊最容易成為遊客和供職的旅行社雙重責備的對象。遊客對導遊、遊程的不滿，火氣也很容易轉向領隊發洩。

（4）親友會常常掛念擔心

每有空難、地震、局部戰爭等天災人禍發生，領隊的家人及親友總會掛念擔心。

二、出境旅遊領隊在中國旅遊業中的發展

（一）出境旅遊

領隊伴隨著出境旅遊發展一同生長。1980年代以前，在中國的旅行社的行業職位之中，並沒有領隊的稱謂。領隊的出現及發展，是與中國公民的出境旅遊的發展歷史緊密聯繫在一起的。

出境，指的是通過國境口岸。中華人民共和國在國際通航的港口、機場以及陸地邊境和國界江河的口岸都設立有邊防檢查站，出境即以通過這些檢查站為客觀標示，通過中國的邊防檢查站到境外國家或地區旅遊，則為出境旅遊的客觀含義。目前中國的出境旅遊，包含有港澳旅遊、邊境旅遊和出國旅遊三項內容。

1. 1983年出現的港澳遊領隊是中國的旅行社行業中最早的出境旅遊領隊

1983年，中國的旅行社開始經營內地居民赴港澳探親旅遊業務。按照旅遊車的座位數確定的48人的團隊人數中，就包含了一名帶團領隊。港澳探親遊的正式展開，使得領隊以出境旅遊團的帶團人的身份，出現在中國的旅遊業界，成為當時獲准經營港澳探親旅遊的中國旅行社內部的一項工作職位名稱。

2. 1990年出境旅遊領隊開始率團到國外旅遊

1990年，9家有出境旅遊經營資格在旅行社派出的領隊人員，開始率團到東南亞旅遊，揭開了領隊帶團到國外旅遊歷史的嶄新一頁。

3. 1997年中國國家旅遊局發出第一批領隊證

1997年7月1日，中國國務院批准的《中國公民自費出國旅遊管理暫行辦法》發布生效後，使中國的出境旅遊的管理走上了規範化的道路。同年中國的具有出境旅遊特許經營資格128家旅行社的領隊，經過考試，獲得了中國的第一批出境旅遊領隊資格證。各檢查站查口在放行出境旅遊團時，也開始查驗旅遊團領隊的領隊證。

4. 伴隨著出境旅遊目的地數量的增加，領隊數量也在不斷增加

從1983年中國政府批准旅行社經辦內地遊客赴港澳探親旅遊以來，20多年裡，出境旅遊有了飛躍式的增長。中國公民可以到的國家及地區遍及世界主要大洲。無論是亞洲的東南亞、韓國、日本，還是歐洲的包括法國、德國、義大利等大部分國家，抑或是美洲的巴西、古巴，大洋洲的澳大利亞、紐西蘭，幾乎世界上所有的熱點旅遊地區，都成了中國公民可以抵達的旅遊目的地。2005年年初，隨著英國、加拿大、墨西哥、祕魯、巴貝多、巴哈馬、圭亞那、聖盧西亞、多米尼加、蘇里南、牙買加、格林納達等國家（地區）相繼與中國簽署旅遊目的地意向書，經國務院批准的中國公民出境旅遊目的地國家及地區，總數已經達到了100多個，其中，已經公布的目的地國家（地區）接待社名單予以實施操作的達80多個。

隨著出境旅遊目的地的增加，出境旅遊的發展進入到一個旺盛的發展階段。出境旅遊領隊的數量也大大增加。截至2006年，中國國家旅遊局批准的全國「經營中國公民出國旅遊和赴港澳地區旅

遊業務的旅行社」共有672家。這些旅行社大都已經建立和培養了自己的領隊隊伍，因而使中國的出境旅遊領隊隊伍得到了急速壯大，已經形成為旅行社行業中一支人數眾多、地位重要的隊伍。

（二）出境旅遊領隊名稱的確立

1. 國外旅行社對領隊的不同稱謂

國外旅行社對「領隊」的叫法多種多樣、並不相同。如有「Tour leader」、「Tour Escort」、「Tour Conductor」、「Tour Manager」等多種稱呼。在日本的旅行社，「領隊」被稱為「隨員」。

對領隊的各種不同的稱呼，顯示出人們對領隊的功能認識略有偏差。「Tour leader」和「Tour Manager」的稱呼傾向於領隊對旅遊團的負責作用，「Tour Escort」、「Tour Conductor」和「隨員」的稱呼，則更傾向於領隊的服務作用。

各國的領隊雖然名稱不同，但所從事和承擔的工作卻大致一樣。領隊作為出境旅遊團的帶隊人，受旅行社指派，所要完成的都是要保證旅遊團平穩運行的工作。

2. 《旅行社出境旅遊服務品質》中確定的領隊定義

2002年7月27日由中國國家旅遊局首次發布的《旅行社出境旅遊服務品質》。這項品質標準在範圍一項中明確注明：「本標準提出了組團社組織出境旅遊活動所應具備的產品和服務品質的要求。本標準適用於組團社的出境旅遊業務。」在其「術語和定義」一章中，對「出境旅遊領隊」以及與出境旅遊領隊有密切關聯的「組團社」以及「出境旅遊」，都進行了明確性定義：

組團社

經國務院旅遊行政管理部門批准，依法取得出境旅遊經營資格

的旅行社。

出境旅遊

旅遊者參加組團社組織的前往旅遊目的地國家／地區的旅行和遊覽活動。

出境旅遊領隊

依照規定取得領隊資格，受組團社委派，從事領隊業務的工作人員。

領隊業務指全權代表組團社帶領旅遊團出境旅遊，督促境外接待旅行社和導遊人員等方面執行旅遊計劃，並為旅遊者提供出入境等相關服務的活動。

這項國家服務品質標準，把「出境旅遊領隊」以及「組團社」、「出境旅遊」進行了實質上的名稱確立並進行了術語規範化，也使「出境旅遊領隊」的社會位置，得到了首次標準化的確立。

三、領隊隊伍的發展

出境旅遊在中國的發展雖然只有短短的20多年的歷史，但從世界範圍的角度來看，出境旅遊幾乎是與人類旅遊活動同時出現的。早在公元前3000年，腓尼基人就開始了往來於地中海和愛琴海之間的貿易旅遊，西到直布羅陀海峽，東到波斯灣、印度，北到波羅的海沿岸國家。他們成為世界上最早參與出境旅遊的人。近代的旅行社組織的有目的有規模的出境旅遊，可以查到的資料，應是1856年英國的托馬斯庫克組織的由英國赴法國參觀的第二屆世界博覽會的活動。而最早的出境旅遊領隊，也應在那時就已經誕生了。

中國的出境旅遊始自1983年的港澳探親遊的展開。第一批的出境旅遊領隊，也應該從那時開始算起。當然，那時的帶團領隊尚是一種初級概念的發展雛形，還未能發展成旅行社中的一個具體職位和職業類屬，管理規範也尚未能完全建立健全。隨著1997年《中國公民自費出國旅遊管理暫行辦法》的實施和1997年第一批領隊證的正式頒發，中國的旅行社行業的出境旅遊領隊隊伍才得以真正建立起來。

中國出境旅遊領隊的人數，從1990年經營出境旅遊的9家旅行社的數十人，到1997年經營出境旅遊的67家旅行社的數百人，一直到2002年經營出境旅遊的528家旅行社的數千人，再到2006年經營出境旅遊672家旅行社的上萬人，經歷了一個較迅速的發展過程。目前已經成為一支人數眾多、經驗豐富，與經營出境旅遊業務的旅行社及遊客息息相關的隊伍，並以其鮮明的職業特點不斷吸引著社會的廣泛關注。

（一）專業領隊的出現

專業領隊在中國的一些旅遊俱樂部中，如駕車、登山、野營、攀岩、速降、潛水等專業的戶外運動俱樂部中都已經出現。這些特殊旅遊項目的專業領隊，通常具有較高的素質要求及專業技能，需要進行嚴格的技能考核才能勝任。他們的出現，為旅行社出境旅遊領隊的專業化提供了一個標尺和範本。起碼在專業化的要求上，將為出境旅遊領隊的隊伍建設和發展方面有很大幫助。

出境旅遊自1983年開始出現後，在很長一個階段並沒有專業的領隊。目前的多數旅行社中的領隊，是一種旅行社內部的職位兼職，是旅行社中的其他職位的人兼做的領隊工作，因而尚不能算是專業領隊。專業領隊應當是以領隊為專門的職業職位，工作就是接受旅行社的委派、帶領遊客到世界各地，完成完整的帶團程序，領取旅行社付給的帶團報酬。

國際上一些發達國家中，旅行社派出的專業領隊並非一定是旅行社的在編人員。領隊作為一項社會職業，遴選並不侷限在旅行社從業者當中。西方國家的不少的大學教授及學者型人物，都在兼做一些旅行社的專業領隊。如美國的一位研究中國問題的教授，就曾20多次帶團到中國來進行旅遊參觀。在中國旅遊期間，他能在遊船中及旅行車上為團員創辦小型中國問題講座，獨具特色，因而受到團員的讚揚和喜愛，組團旅行社也因此而多有獲益。

　　因為領隊職業擁有漫長的歷史，領隊在許多西方旅遊發達國家，早已經成為較為穩定、更講究經驗和知識的一種長期職業，而不是一種經常處於變動之中的青春職業。國外的領隊普遍平均年齡較大，旅行經驗和處理問題的能力是國外領隊更重視的地方，而年齡對於領隊卻並非不利因素。中年或老年領隊往往在吸引遊客方面益處更多，他們會帶給遊客經驗豐富、知識淵博和經歷廣泛、遇事不慌的可靠感與安全感。

　　囿於目前國家有關出境旅遊領隊的政策的限定，中國的旅行社出境旅遊專業領隊的選拔和培養尚不能突破在組織出境旅遊業務的旅行社之外，社會力量目前尚不能進入到領隊的隊伍中來。

　　按照國際旅遊業的發展趨勢分析，旅行社的出境旅遊業務的發展當中，專業領隊的出現是一種必然。目前在中國國內的一些旅遊發達地區，如廣東、上海、北京等地，這種趨勢已經漸趨明朗。一批身體條件健全、心理成熟、經過專業的技能訓練、掌握豐富知識和多種語言能力的人士，已經逐漸進入到領隊的隊伍中來，日漸成為出境旅遊專業領隊的中堅力量。

（二）領隊的國際組織——國際領隊協會（IATM）

　　出境旅遊領隊在國際上有自己的組織，許多國家的領隊都是領隊的國際組織「國際領隊協會」的會員。

國際領隊協會（The International Association Of Tour Managers）最早是由12名歐洲領隊發起，成立於1962年，總會設在英國倫敦。國際領隊協會最初的成立目的，是以社交俱樂部的形式，為領隊提供交換訊息、討論觀點、交流經驗以及研究領隊所遇到的困難的陣地。經過40多年的發展，國際領隊協會現已發展成為世界上出境旅遊領域中一個隊伍龐大的組織，在世界各地都有分會，會員遍布全球各地，並有自己的固定網址（http：//www.iatm.co.uk）。

國際領隊協會的會員有正式會員（Active Members）、榮譽會員（Honorary Members）、退休會員（Passive Members）、附屬會員（Allied Members）、贊助會員（Associate Members）、預備會員（Affiliate Members）之分。會員按照會員章程的規定向總會繳納會費。

國際領隊協會在世界各地劃分有地區分會。僅在歐洲地區，就有英國區、法國區、中歐區（包含奧地利、德國、瑞士）、荷蘭區（包含比利時）、義大利區、北歐區（包括丹麥、瑞典、挪威、芬蘭、冰島等）、西班牙區（包含葡萄牙）等分會。歐洲以外地區有以色列區、北美區、太平洋區等。臺灣地區建立有在遠東地區唯一的分會（Taiwan Region，IATM）。

國際領隊協會致力於提升世界各地的國際旅遊品質和領隊職業的聲名的工作，經過多年的努力，其成就已經得到國際旅遊業界的廣泛認可。國際領隊協會的會員徽章，也已經成為優秀品質服務的品質保證。

中國出境旅遊近年來的持續發展，使得出境旅遊領隊的數量也得到迅速提高。相信隨著領隊人數的不斷增加，一個與導遊協會性質類似的「領隊協會」也許會很快出現。

領隊協會應當以維護和爭取出境旅遊領隊的權益為主要目標，

制定領隊操守，約束領隊的不文明、不禮貌的行為，探討帶團經驗，以便為遊客更好服務。與國際上的領隊組織進行交流，也應該是中國的領隊協會的一項工作。

（三）現時期中國出境旅遊領隊的收入保障

在市場當中，客人對企業的認可，在許多時候是因為企業中的服務人員給他留下了美好印象。參加出境旅遊的遊客對旅行社的印象如何，多半會從旅行社派出的領隊的身上得來。

旅行社應當加強對領隊的重視，樹立領隊的榮譽感。旅行社應當在培養優秀領隊上多下工夫，不應輕視優秀領隊的品牌效應。在旅行社的各類宣傳及網站中，要考慮發揮優秀領隊在招徠遊客方面的特殊功效。

中國的出境旅遊展開前期，許多經營出境旅遊的旅行社違規操作，為壓低成本，取消了領隊合理補助，將領隊的收入全部放在了境外的遊客購物回扣和增加自費遊覽項目以及遊客付出的小費上。許多領隊工作品質下降，工作熱情不高，其實與其收入無法保障有很大關係。

領隊既然是一項工作，就應該有其合理的收入。領隊在出境旅遊團當中作為旅行社的代表身份出現，旅行社方面自然應該對領隊進行補助。

思考與練習

1.中國的出境旅遊領隊是哪年開始出現的？

2.出境旅遊領隊的職業優勢和劣勢各有哪些？

3.什麼是組團社、出境旅遊、出境旅遊領隊？

第二章 中國對出境旅遊領隊的有關政策規定

　　中國公民自費出國旅遊展開伊始，出境旅遊領隊就一直引起了人們的關注。國家發布的有關出境旅遊的各項法規，都曾對出境旅遊領隊問題進行過規範。1997年發布的《中國公民自費出國旅遊管理暫行辦法》明確了「團隊的旅遊活動必須在領隊的帶領下進行」；2002年發布的《中國公民出國旅遊管理辦法》對領隊的要求更加詳細，全部條款共有33條，其中有12條都與領隊有關係。透過這些法規的規定和具體條款的要求，出境旅遊領隊的業務行為得到了初步的建立和規範。

一、出境旅遊團隊派領隊的明確要求

1. 具體規定

　　中國國內的旅行社在組織出境旅遊團時，應當派出領隊，這是中國在創辦出境旅遊的政策中的一貫主張。1997年頒布、現已廢止的《中國公民自費出國旅遊管理暫行辦法》中，就已經有了「團隊的旅遊活動須在領隊的帶領下進行」的規定。新的《中國公民出國旅遊管理辦法》，更是有了清晰明確的規定，其第十條中，文字中出現了這樣的明確規定：組團社應當為旅遊團隊安排專職領隊。這項指令性的要求，使獲有出境旅遊經營資格的旅行社在組織出境旅遊團隊時，必須將派遣領隊作為正常的工作環節。領隊因此成為出境旅遊團隊的一個基本構件。

2. 相關罰則

　　《中國公民出國旅遊管理辦法》作為迄今為止規範中國公民出

境旅遊經營行為最完備的一部法規，在規定義務的同時，也一定會將處罰措施一一列出。對違反規定、不派領隊的行為，第二十七條具體的處罰規定為：組團社違反本辦法第十條的規定，不為旅遊團隊安排專職領隊的，由旅遊行政部門責令改正，並處5000元以上2萬元以下的罰款，可以暫停其出國旅遊業務經營資格；多次不安排專職領隊的，並取消其出國旅遊業務經營資格。這項規定，為違規操作者明確了風險，也為旅遊行政管理部門的執法提供了尺度。

（三）《旅行社出境旅遊服務品質》對出境旅遊團隊需配備領隊的規定

《中國公民出國旅遊管理辦法》頒布後，中國國家旅遊局隨即發布的《旅行社出境旅遊服務品質》（2002年7月27日發布），把出境旅遊團隊應當配備領隊列入行業標準之中。在其對「領隊及接待服務」的「總要求」一節中，進行了這樣的規定：出境旅遊團隊應配備領隊。這項行業標準的制定，再使出境旅遊團需派領隊問題得到強化，使之成為與旅行社出境旅遊服務品質直接關聯的因素。

（四）出境旅遊團隊旅行社未派領隊被判違規的事例

在國家旅遊行政管理部門處理的遊客對旅行社的投訴當中，組團旅行社未派領隊，是遊客投訴的一個重要問題。

下面是經由中國國家旅遊局處理的一個案例：

2002年8月，杜某夫婦參加某旅行社組織的「新、馬、泰、港、澳16日遊」旅遊團。該團是由6家旅行社拼團組織，旅行社沒有為其安排領隊。結果該團在整個旅途中，遇到了許多困難。團隊中絕大多數人是初次跨出國門，不懂得如何轉機，也不懂得如何填寫入境卡，原本應由領隊擔負的應與境外旅行社接洽工作，也被迫由遊客承擔。杜某夫婦以旅行社未提供相應服務，損害其合法權益為由，要求旅行社賠償其損失。

中國國家旅遊局的仲裁認為，提供領隊服務是旅行社的法定義務，無疑是任何旅遊合約的默示條款。旅行社違反了合約默示條款，就是一種違約行為。經過旅遊質監部門調查審理認定，該旅行社在組織出境旅遊過程中，違反了有關旅遊法規、規章，未履行法定義務，應承擔違約賠償責任。

二、領隊資格證的獲取

（一）領隊證的考核方式

1.領隊上崗須持領隊證

領隊上崗需要持有效證件，這是世界上許多地方的一種普遍規定，如香港特別行政區的領隊，就需要考取「外遊領隊證書」才能帶團上崗。

領隊持證上崗對遊客利益是一種保護，對旅行社的利益也是一種保護。

2. 領隊證須經旅遊行政管理部門考核後頒發

（二）領隊證的頒發

旅遊行政管理部門要根據組團社的正當業務需求合理發放領隊證。

三、領隊培訓

（一）《出境旅遊領隊人員管理辦法》對領隊培訓問題的規定

對出境旅遊領隊人員進行培訓，是國家旅遊行政管理部門制定的旅遊行政法規文件中確定下來的。

對領隊的業務培訓的內容，以及對已經取得領隊證的人員的教育和培訓，《出境旅遊領隊人員管理辦法》也進行了細緻要求。

（二）出境旅遊的形勢發展逼迫領隊必須要不斷加強自我培訓

1. 不斷開放的旅遊目的地需要領隊不斷學習

隨著國家宣布開放的旅遊目的地的不斷增多，領隊原有的知識已經遠遠達不到需要。領隊如果要想勝任工作，帶領遊客到一些新開放的目的地國家旅遊，就必須認真學習，接受旅遊行政管理部門組織的集體培訓，並在日常生活中努力加強自我培訓。

目前中國已經分別與約100個國家簽署了旅遊備忘錄，與中國公民自費出境旅遊最初開放時的幾個國家（地區）、十幾個國家（地區）相比，領隊的難度已經大為增加。出境旅遊領隊只有不斷接受挑戰，不斷學習新的目的地國家（地區）的相關知識，才有可能不被時代淘汰。

2. 遊客的旅遊經驗增加也給領隊帶團帶來難度

目前參加出境旅遊的遊客，多數早已經不是出境旅遊的門外漢，而是具有相當多的出境旅遊知識的旅遊常客。他們往往會對出境旅遊的路線的準備細緻入微。帶領這樣的遊客出行，領隊的難度著實不小。

近年來許多遊客對出境旅遊的嚮往，早已經不滿足於走馬看花，文化追求逐漸開始占上風。一些遊客對報名參加的目的地國家（地區）的熟悉，讓領隊望其項背無法相比。領隊如果要在遊客當中樹立威望，必須要刻苦用功，進行知識的有效拓展。只有這樣，才有可能重新贏得遊客的敬重。

第三章 領隊在出境旅遊整體環節中的作用

《出境旅遊領隊人員管理辦法》是目前出境旅遊方面針對領隊問題所制定的最重要的文件。

領隊對於旅行社以及旅遊團遊客，乃至在整個出境旅遊的整體環節中可以造成、應當造成的作用，尚需要認真探究。

一、領隊是完成旅行社出境旅遊團隊運作的重要環節

領隊是「從事領隊業務」的人員，關於「領隊業務」的內容，除《出境旅遊領隊人員管理辦法》進行了說明以外，在《旅行社出境旅遊服務品質》中，也確定了關於「領隊業務」的完整定義：

領隊業務指全權代表組團社帶領旅遊團出境旅遊，督促境外接待旅行社和導遊人員等方面執行旅遊計劃，並為旅遊者提供出入境等相關服務的活動。

領隊業務的實質，是要將遊客從旅行社櫃臺上購買的出境旅遊路線產品，從旅行社的一紙承諾、一件半成品、期貨產品變成遊客可以觸摸到、品嚐到、觀察到的實實在在的東西。領隊業務在工作中的具體體現，體現為領隊需要接觸到的每一個工作環節。

（一）領隊是旅行社出境旅遊業務能否順利成功的關鍵

1. 旅行社的路線產品生產銷售程序鏈

領隊適當瞭解旅行社產品發布的過程程序，對其理解旅行社路線產品生產的艱辛，瞭解出境旅遊旅行社組團的難度，從而珍視每一次帶團的機會、參與產品的完整實施而進行認真的工作，會是十分重要的事情。以往旅行社對領隊的培訓當中，往往只重視單純的領隊業務，而忽略掉其他方面，使領隊尤其是一些沒有在旅行社其他職位工作過的領隊對旅行社的業務展開的瞭解模模糊糊，也因而間接影響到了帶團的實際效果。

旅行社在其產品的生產和銷售程序鏈當中，至少有四個主要環節：

（1）策劃創意階段

主要工作包括找尋市場賣點、研究遊客的需求變化、進行冷靜的市場分析、確定產品等。

（2）產品製作階段

主要工作包括資訊準備、實地考察、路線編排、進行產品定價等。

（3）廣告銷售階段

主要工作包括選擇媒體、發布產品廣告，印製宣傳單、接受遊客報名等。

（4）成團操作階段

主要工作包括預訂機票、預訂飯店、與境外旅行社確認行程、與領隊工作交接、團隊核算等。

領隊的工作，是在以上所有程序完成後，才開始介入到團隊的運作過程中間來的。如果缺少了以上環節，領隊的工作就不復存在。如果領隊的工作完成得不夠好，那麼受其影響，以上各個環節的工作付出的艱辛努力就有可能會付之東流。

2. 領隊是旅行社出境旅遊業務中重要的螺絲釘

領隊雖是旅行社諸多工作職位上面的一顆螺絲釘，但所造成的作用卻是極為重要的。遊客對花錢參加旅遊團的客觀認識，值與不值的評價，很大因素源於對領隊的看法。除了報名時的諮詢、付費與旅行社的銷售人員打交道以外，在旅行社中，遊客接觸最多的人就是領隊，出境旅遊中遊客每天都與領隊在一起，領隊的一言一行都能影響到遊客對旅行社的看法。

在旅行社的出境旅遊業務的整個環節當中，領隊具有舉足輕重的作用。旅行社的產品銷售完成以後，尚不能說成功。隨著領隊帶領旅行團順利歸來，成功才會被同時帶來。

領隊如果沒有能夠盡職盡責做好工作，遭到遊客的投訴索賠，結果就會使得旅行社功虧一簣、前功盡棄。所有的策劃製作、廣告招徠、門市攬客、收費簽約等前期工作，都可能全部化作泡影。以往許多旅行社都遇到過因領隊工作差、遭到遊客投訴的事情，使得旅行社疲於應付，不僅名譽受損，經濟收益也無法保證。

相反，如果領隊工做出色，在準確完成旅行社業務的運作要求的同時，還能夠彌補旅行社前期工作中的許多漏洞，就一定會令旅行社名利雙收。

（二）領隊作為組團旅行社全權代表，肩負著多項使命

1.領隊身上寄託著組團旅行社的信任和期望

旅行社招徠遊客，前期需要花費大量的精力、物力和財力。從企業生意的角度來看，領隊所帶的每一個團，都涉及少則幾萬、十幾萬、多則幾十萬的一單生意。企業選擇領隊帶團，其實就是一項風險投資，意味著企業將聲譽、威望以及經濟利益都交給了領隊。

領隊被旅行社選中作為企業的代表，受組團社的委派帶領遊客遊走世界，表明了旅行社對領隊的高度信任。帶團當中的每位領

隊，實際上都肩負著旅行社企業的重託和期望。

《旅行社出境旅遊服務品質》中對出境旅遊領隊的定義，「依照規定取得領隊資格」只是其中一個條件，「受組團社委派」則是另外一個不可缺少的條件。《出境旅遊領隊人員管理辦法》對「受組團社委派」進行了更加明確詳細描述，叫做「接受具有出境旅遊業務經營權的國際旅行社的委派」。每一位領隊接受「具有出境旅遊業務經營權的國際旅行社」的委託帶領出境旅遊團，都應該捫心自問、珍視這樣的一次機會。

以往一些旅行社和政府旅遊主管部門對出境旅遊領隊的希望中，提出了「領隊要代表中國」、「民間大使」的大道理要求，語重心長、情真意切，但其實是有可以商榷的地方。過高地給領隊以外在形象的塑造，事實上對領隊深入理解自身應造成和能造成的作用、兢兢業業認真完成本職工作於事無補。領隊接受的是企業的委派，則派出領隊的行為自然是一種企業行為。作為企業的派出代表，領隊可以完成的，是企業形象的塑造，因而在帶團中，領隊應該將企業的榮譽時時放在心上。

2.領隊代表組團旅行社的利益要督促境外旅行社和導遊執行旅遊計劃

「督促境外接待旅行社和導遊人員等方面執行旅遊計劃」，是《出境旅遊領隊人員管理辦法》規定的領隊的主要任務和應該造成的主要作用。

領隊與境外旅行社或導遊之間在進行工作商討時，身份自然就是中國組團旅行社的代表。經境外接待旅行社確認、發給中國國內組團社的團隊行程計劃表，就是一項有法律效力的業務契約。境外旅行社或導遊絕不能隨意進行變更。如果需要變更，必須經中國組團旅行社的代表即領隊的認可同意。

3.領隊代表組團旅行社的利益要保證組團社與遊客簽署的旅遊合約有效實施

領隊作為組團旅行社的代表，對組團旅行社與遊客之間的合約契約的照章履行，擔負著法定的保證責任。但領隊對旅行社與遊客簽署的旅遊合約，只有解釋權、執行權和監督執行權，而沒有自行變更權。即整個遊程當中，遊客對旅遊合約的實施提出疑義，都應該由領隊來負責說明。而旅遊合約上的任何一項的改變，領隊都應代表旅行社與合約另一方的遊客商議，待遊客同意認可後才可實施。

二、領隊是遊客在整個旅程中不可缺少的心理依賴

遊客在出境旅行社報名選擇參加團隊旅遊形式的路線產品的時候，「領隊服務」自然是其中的要件構成之一。之所以遊客會選擇有「領隊服務」的團隊旅遊，對領隊有所依賴是重要原因。如果從出境旅遊的主體參加者──遊客的角度來考量並分析出境旅遊領隊的作用，對領隊的職能與作用就會有一個更加深入的認識。

（一）出國在外領隊是遊客最主要的依靠

遊客遠離中國到國外旅遊，語言不通、舉目無親，領隊即是遊客唯一的依靠。領隊對遊客的幫助，不僅是應該的，而且是必需的。

1.領隊可以為遊客提供熟悉異域環境、語言溝通等方面的幫助

按照規定，領隊的主要工作之一，就是「為出境旅遊團提供旅途全程陪同和有關服務」。

由於中國的出境旅遊展開時間較短，中國遊客普遍對國外的瞭

解並不多。許多遊客雖然進行了大量的知識儲備，但仍缺乏獨立看世界的能力和勇氣，因而需要領隊的幫助。出境旅遊領隊因受過專業的培訓，又有充分的旅行經驗，因而對異國他鄉的歷史、環境、人文的掌握和瞭解，完全可以使遊客享受到旅遊的愉悅，並能從領隊身上汲取豐富的知識營養。

除去喜歡獨自探索世界的年輕遊客外，中國的其他年齡段的多數遊客均會希望在境外旅遊當中能得到最便捷的幫助。而參加團隊旅遊，領隊則會為遊客提供這樣的一種依託。

相比散客自助遊，團隊出境旅遊是比較經濟、方便的一種旅遊方式，更加適合普通大眾的需求。因而在今後很長一個時期，仍會是中國遊客傾心的旅遊方式。中國遊客的外語水平總體不太高，尤其是到非英語國家旅遊，所遇到的語言障礙更加明顯，因而會影響到旅遊的順暢進行。旅遊團的領隊在語言翻譯上對遊客提供的幫助，可以使遊客更好地瞭解世界，與當地人士進行交流。

2. 領隊能夠維繫遊客之間的和睦團結

遊客之間的團結，對於旅遊團的順利十分重要。領隊作為團隊的核心，需要十分注意維護並保持團隊的平和舒暢的良好氛圍。但是，團隊在境外旅遊期間，遊客之間發生矛盾又在所難免。在此種時候，唯有領隊適合出來進行勸解工作。

領隊在遊客之間發生矛盾、當面爭吵的時候，要充當和事佬的形象，努力協調化解遊客之間的矛盾。有些領隊對團內遊客發生爭吵後不聞不問，其實也是不負責任的做法。任由一些遊客爭吵一團，影響到其他遊客，不僅會讓全團情緒低落，也會影響到中國遊客的國際形象。領隊在進行勸解時，要注意把握好分寸，不能偏袒任何一方。切忌不能以主持公道的形象出現，揚李抑杜，進行誰對誰錯的主觀評判。

（二）特殊事件發生時遊客無法缺少領隊的幫助

許多經常參加出境旅遊的遊客，會對出境旅遊的各項程序非常熟悉，辦理登機手續、出入境手續、瞭解注意事項、每日參加遊覽活動等完全掌握，在平靜順暢的旅遊進程當中，不太會體會到領隊的作用。

領隊的作用往往會在團隊不順利的時候彰顯。遊客在參加國際旅遊當中，有可能會遭遇到許多難以預測的天災人禍。諸如日本關東地震、印度洋海嘯等自然災難，以及目的地國家（地區）突然發生的騷亂、旅途中偶然發生的交通事故等，會讓旅行團猝不及防、無法躲避。領隊的良好的心理素質和專業技能訓練，在此時的發揮，可以讓遊客終生難忘。

1. 事故發生時領隊可以以受過的專業訓練給遊客以幫助

領隊在專業培訓中均學習過緊急救護的知識，因而在特殊事件突然來臨的時候，懂得如何搶救，可以最大限度地使受傷者得到救助。

2. 偶遇災難時遊客可以得到領隊的心理庇護

旅途中突然遇到災難，唯有領隊能給遊客帶來安全感。領隊的臨危不亂、有條有理的處理方式和對遊客的言語安慰，會讓遊客得到很好的心理庇護。

三、領隊在旅行社業務拓展中的特殊作用

領隊作為一個出境旅遊團的不可缺少的部分，所能造成的作用是多方面的。將一個出境旅遊團帶好返回，領隊應造成團隊的核心作用，這是從領隊的本職工作角度對領隊的價值衡量。領隊是一個出境旅遊團隊當中遊客們的心理依賴，在許多地方遊客無法離開領

隊的幫助，這是從遊客的角度對領隊作用的認識。而領隊在旅行社當中的其他作用，卻往往被人們忽略了，也沒有被很好地開發和引導。這對於企業來講，是職業職位效用發揮和人力資源合理有效運用的問題；對於領隊來說，也是拓展個人才能、豐富知識的重要方面。

（一）領隊的服務可以造成比廣告更好的招徠作用

1. 領隊需認識到出境旅遊遊客具有的重複出遊的可能性

每位參加出境旅遊的遊客均有再次參加出境旅遊的可能。通常不會有遊客參加了一次出境旅遊之後，會說：「我再也不會出國旅遊啦！」在帶團過程中，領隊經常會遇到的情形恰恰會是相反：許多遊客是「吃著碗裡的，想著鍋裡的」。尚浸潤在本次旅程的歡樂當中的遊客，實際上已經開始籌劃其下一次出境旅遊的行程了。

旅行社需要給參加出境旅遊的遊客以更多的訊息誘惑。透過領隊把更多的到不同國家的旅遊路線產品向正在參加出境旅遊的遊客進行直接的傳達，可以取得較明顯的銷售效果。身處出境旅遊進行時的遊客是這類廣告訊息的熱心受眾，多數人不會拒絕接受，因而他們都會是旅行社最直接有效的目標客戶，十分適合領隊展開「直銷」。領隊在整個旅程當中，可以有充分的機會、充分的時間給遊客介紹新的路線、新的產品，將旅行社的「全員促銷」的戰略進行重點實施。

2. 領隊的優質服務是旅行社最好的廣告

遊客參加某家旅行社的出境旅遊，在某種意義上，包含有「親身體驗」的試驗因素。一家旅行社的服務好與不好，遊客都會做出自己的主觀評判，繼而確定今後選定的旅遊賣家。從這個意義上來看，遊客跟隨旅行社的領隊出國旅遊，實際上是在體驗一個旅行社無聲廣告。領隊的優質服務可以為旅行社做出最好的廣告；而領隊

的惡劣服務，則不僅會讓遊客對領隊本人發生怨恨，同樣會使旅行社的企業聲譽受到嚴重挫傷、取得惡劣的廣告效應。

遊客透過領隊對某旅行社的良好印象留下後，會對旅遊充滿美好、歡樂的想像，會潛移默化地影響他今後很長一個時期的對旅行社的排他性遴選。

廣告傳播的途徑當中，口頭傳播是成功率最好的方式之一。領隊為旅行社贏得的良好口碑，透過遊客之口，在廣泛的區域傳播，效力遠勝於旅行社本身所做的各種平面廣告。

（二）領隊需有的旅行社企業整體意識

1.為旅行社的路線產品提供合理的改進建議

領隊在旅行社的整體當中，並非只是一個機械執行接待計劃的角色，事實上，他還應擔負並扮演者著產品推銷員和市場訊息調查員等多種角色。

旅行社的路線產品是否適用，必須經過實踐才能知道。領隊是旅行社派出的對產品的實驗員，其寫出的「領隊日誌」及總結報告，也可以被看做是對旅行社產品的試驗報告。

領隊帶團歸來後帶回來的遊客反映，更可以說是產品的市場滿意度測試的第一手資料。從親身的感受出發，領隊提出的對路線產品改進的一些合理化建議，更會是促進旅行社的產品成熟並完美的重要因素。

有些時候，領隊所帶回來的訊息，也未必就一定是限制在自己所帶領的團隊。因為參團遊客對出國旅遊的興致，並不會僅僅侷限在目前所走的一條路線上面。今天參加的是東南亞旅遊，但下回就會去參加歐洲旅遊或澳洲旅遊。他們對歐洲遊或澳洲遊的憧憬和希望，在向領隊諮詢的同時，也會流露出希望。這些有用的訊息，領隊都應當作為訊息來收集採擷，帶回旅行社，為旅行社產品的豐富

和合理，提供有效的參數。

2.主動承擔推薦旅行社路線產品的任務

領隊服務於一家旅行社，並不能僅僅侷限在對這家旅行社的外在形象的認知，也應當對旅行社所經銷的旅遊路線產品有較好的瞭解，尤其是對當前的市場中遊客追逐的熱點旅遊路線更應該有重點瞭解。對此，旅行社在對領隊的培訓當中，要增加這方面的內容。作為領隊本身，也應該有主動為旅行社介紹、推銷路線產品、培養回頭客人的意識。

思考與練習

1.領隊在旅行社業務拓展中的特殊作用有哪些？

第二篇 領隊工作程序

第四章 領隊出團前的工作準備

　　出境旅遊領隊工作是一項需要經常出差在外的工作，帶團出遊就是出境旅遊領隊的主要工作任務。每一次的帶團工作，都是由組團旅行社與領隊之間的工作交接開始，再到領隊與組團旅行社之間的工作交接結束。

　　具有出境旅遊業務經營權的國際旅行社委派出境旅遊領隊接受任務、全權代表旅行社進行帶團工作；出境旅遊領隊在具有出境旅遊業務經營權的國際旅行社委派之下、完成整個帶團工作。委派任務的組團旅行社與接受委派的領隊之間，既是一種上下級的傳達與服從關係，也是一種旅行社業務鏈的職位合作關係。

　　旅行社行業對旅行社的負責旅遊團隊的後勤操作人員、任職於業務擔當者職位的人，習慣稱謂是「OP」（即英文Operater的縮寫，意為「操作員」）。出境旅遊團隊的組團社與領隊之間的工作交接，主要是在OP與領隊之間展開進行。

　　OP與領隊之間的聯繫，需要特別注意以下問題：

　　（1）工作配合默契。OP與領隊之間的交接要清楚，無論是出團前OP向領隊交接工作，還是出團後領隊向OP交接工作，都應儘量一次性完成。OP與領隊雙方，都要做到對團隊情況十分熟悉，以便雙方的工作配合取得默契。

　　（2）聯絡通暢。團隊的整個運行過程中，OP與領隊之間的聯絡，需保持24小時的通暢。團隊在境外旅行期間，發生任何重大

事件，領隊都應第一時間向OP進行匯報；OP對團隊的任何變更訊息，都應隨時告知領隊。

（3）協調一致。OP與領隊之間，彼此要充分信任、工作要協調一致。OP向領隊交接時，除與領隊無關的團隊價格、利潤等涉及企業祕密的內容外，要向領隊傳達關於團隊的儘量多的有效訊息，以方便領隊日後帶團時心中有數；領隊在向OP進行交接匯報時，不能遺漏旅行團內發生的主要事情，以便OP能對遺留問題進行有效處理。

領隊出團前的工作準備，主要有接受帶團任務和組織召開行前說明會兩大項工作。

一、接受帶團任務

領隊帶團出發之前，需要做大量的準備工作。領隊每次帶團出團前，需要去做的準備工作都是類似的，雖然繁複，但卻容不得厭煩省略。工作認真的領隊，應當為所帶領的每個團隊都特別開列一個工作檔案，以便做到工作井井有條、有據可查。

出團準備工作十分必要，因而要求領隊必須認真對待。如果此時馬虎，那日後帶團出境之後，就有可能會遇到麻煩。

《旅行社出境旅遊服務品質》中的「出團前的準備」一節，規定如下：

領隊接收計調人員移交的出境旅遊團隊資料時應認真核對查驗。

出境旅遊團隊資料通常包括團隊名單表、出入境登記卡、海關申報單、旅遊證件、旅遊簽證、交通票據、接待計畫書、聯絡通訊錄等。

領隊接到帶團通知並接受任務，標示著整個帶團工作的開始。

帶團準備工作包含有許多常規的具體工作。這些工作，是每接一個團的時候，都需要從頭至尾認真來做上一遍的。如漏掉了其中一個環節，都有可能對實際帶團造成不便。

（一）聽取OP介紹團隊情況並接受移交出團資料

領隊在接到帶團工作任務後，首先要做到的一件事，就是與旅行社的OP取得聯繫，約定時間，聽取OP對此團隊進行詳盡介紹。領隊在聽取OP介紹的時候，需要認真聽、仔細記，對不清楚的問題要馬上進行針對性的提問。

1.由OP向領隊介紹團隊情況並移交出團資料

OP對領隊的工作介紹，應當包括下列幾方面：

（1）團隊構成的大致情況

（2）團內重點團員的情況

（3）團隊的完整行程

（4）團隊的特殊安排和特別要求

（5）行前說明會的安排

OP在向領隊進行團隊情況介紹的同時，應該向領隊移交該團的各種資料。按照《旅行社出境旅遊服務品質》的要求，這些資料應該包括團隊名單表、出入境登記卡、海關申報單、旅遊證件、旅遊簽證、交通票據、接待計畫書、聯絡通訊錄等。出入境登記卡、海關申報單等不一定需要在資料交接時事先由OP交給領隊，出境的當天，直接到海關櫃臺前索要即可。

2. 出境旅遊行程表

擬發給遊客的「出境旅遊行程表」，也須由OP轉交給領隊，

由領隊在行前說明會上發給遊客。

《旅行社出境旅遊服務品質》對「出境旅遊行程表」的內容也有明確規定：

「出境旅遊行程表」應列明如下內容：

a）旅遊路線、時間、景點

b）交通工具的安排

c）食宿標準

d）購物、娛樂安排以及自費項目

e）組團社和接團社的聯繫人和聯絡方式

f）遇到緊急情況的應急聯絡方式

「出境旅遊行程表」要求清楚，要處處為遊客著想，以方便遊客為最重要的原則。中國的許多旅行社所做的「出境旅遊行程表」十分粗糙，遊客想知道的許多訊息都無法從上面獲得。在製作「出境旅遊行程表」的時候，不妨學習一下國外的旅行社的一些優秀的做法。比如日本的一些旅行社在標明「乘用交通工具」的時候，不僅會標明航班號、起飛時間、降落時間，還一定會標上空中實際飛行時間和時差。

（二）熟悉案卷

領隊對所要帶領的團隊的檔案卷宗，一定要靜下心來、認真查看。查看卷宗可以讓領隊快速地熟悉團隊構成情況，以便對遊客提供針對性的服務。

1. 查閱卷宗的要求

查閱卷宗要特別注意的問題是：

（1）記住旅遊團的名稱（或團號）和人數

（2）瞭解旅遊團成員的姓名、性別、年齡、職業、宗教信仰、飲食禁忌、生活習慣等

（3）瞭解團內較有影響的成員、需要特殊照顧對象和知名人士的情況

另外，領隊也需要注意，對卷宗應當愛護，注意保持整齊。同時，領隊應遵守為遊客保密的職業道德，不能將遊客的訊息透露給其他人。

2. 查閱卷宗對領隊帶好團會很有幫助

有些OP在與領隊的工作交接中，不將案卷交給領隊，而只是遞給領隊一張簡單的出團日程表。有的旅行社也規定，為避免檔案丟失，不允許領隊調閱團隊檔案。這些做法和規定，其實都形成了對領隊優質完成帶團任務的阻礙，不利於旅遊團隊的順暢出行。領隊只有對所要帶領的旅遊團全面的熟悉後，才能瞭解到團隊的具體狀況，以便於工作的展開。

（三）熟悉旅遊行程接待計劃

領隊對組團旅行社擬發給遊客的旅行行程以及與境外接待旅行社確認的接待計畫書要精心準備，做到爛熟於心，對每天的行程要熟悉到能夠複述。對旅遊行程接待計劃應掌握的要點是：

（1）掌握旅遊團的詳細行程計劃，包括旅遊團抵離各地的時間及所乘用的交通工具

（2）熟悉並記住旅遊團行程計劃當中所開列的全部參觀遊覽項目

（3）熟悉並記住行程中應下榻的各地飯店的名稱

（4）瞭解旅遊團全部行程當中的文娛節目安排、用餐安排等事項

（四）查驗全團成員的證件、簽證及機票

接受帶團任務，進行團隊出團前的準備的重要一項內容，就是要查驗全體團員的旅遊證件、簽證、機票等，防止這些與旅行息息相關的證件、機票出現錯誤。

1. 護照、簽證和機票的檢查

（1）檢查護照

重點是檢查姓名、護照號碼、簽發地、簽發日期、有效期、有否本人簽名幾項內容。

（2）檢查簽證

簽證有些是使用印鑑蓋在護照內，有的則是用貼紙貼在護照內。簽證的檢查重點是檢查簽發日期、截止日期、簽證號碼幾項內容。

（3）檢查機票

重點是檢查搭機人姓名、搭機日期、航班號幾項內容。

2. 應著重對姓名進行檢查

在所有的項目檢查當中，姓名應作為最重要的項目進行檢查。遊客護照上的姓名應當與簽證、機票上面的姓名完全一致，檢查時應把這三樣東西放在一起進行鑑別。簽證及國際機票上的遊客姓名，通常是用英文（或漢語拼音）填寫，要特別注意查看是否有字母拼寫錯誤。另外，目前有一部分中國遊客有自己的英文名字，這也極容易與護照中的中文拼音姓名發生衝突。

無論是機票、簽證還是姓名，如果在檢查中發現其中有誤，就需要立即與OP溝通，迅速加以解決。

3. 護照排序貼簽

為方便出團時護照清點、發放以及遊客點名時的便利，領隊還需要對團隊的護照進行排序，然後在每本護照的封面頁上貼膠貼簽，上面寫上編號和姓名。編號應與團隊名單表上的順序一致，以便在分發護照時方便工作，無須翻開護照內頁，即可喊出遊客姓名。編號還可以讓遊客熟悉自己的團隊編號順序，在需要通關、辦理登機等手續進行隊列排序時做到有條不紊。

（五）對團隊的基本情況和特殊情況進行分類歸納

領隊對團隊卷宗的熟悉，不應滿足於一般性的瞭解。並且，在瞭解了團隊的詳細資料後，需要對團隊的基本情況和特殊情況詳細進行實用性歸納，以方便帶團的實時操作。

1. 自我製作一份實用的「團隊資料速查表」

將團員名單、性別、出生年月、護照號碼、有效期、簽發地、簽證號碼等列出。這份「團隊資料速查表」用途十分廣泛，特別是對於領隊幫助遊客填寫各種表單十分有用。其主要項目可以在下列情況時體現出來：

（1）填寫出境卡及入境卡時

（2）填寫海關申報單時

（3）填寫外國飯店入住卡時

（4）遊客護照丟失向警方報案填表時

（5）為遊客到使館補辦旅行證件填表時

2. 對團隊內部的人員狀況分類

團員當中有多少對夫婦、有多少老人和小孩，領隊對團隊中人員基本構成要做到心中有數，以便使服務能有針對性。

3. 找出旅行期間過生日的遊客

旅行社通常會為當日過生日的遊客贈送蛋糕或禮物。領隊在整理遊客情況時需及早發現旅程中逢過生日的遊客，事先記下來，提早準備，以便屆時給遊客一個驚喜。

為團內遊客辦生日，是調動團隊情緒、融洽氣氛和顯示旅行社以及領隊關懷的重要方式，領隊要儘量使其成為團隊行程中的一個興奮點。

4. 找出有民族禁忌、特殊飲食習慣的遊客

領隊應尊重不同的民族信仰和其特殊的飲食習慣，在安排就餐的時候給予特別照顧。如對信仰伊斯蘭的遊客或信仰素食主義的遊客，領隊都應當進行特別登記，在飛機上就餐及在境外就餐時，要給予特別關照。

二、開好行前說明會

行前說明會通常會在團隊正式出發前一週左右召開。召開的日期和時間有些旅行社是在遊客報名時就已經告訴了遊客，也有的是由旅行社後勤人員在會議臨近時電話通知遊客。行前說明會因為要針對團隊的行程、注意事項等講很多與出團相關的重要事情，因而要求每一位參團遊客都能前來參加。

（一）行前說明會的內容

應當召開行前說明會、告知遊客注意事項，也是一種國際慣例。比如世界衛生組織在《國際旅遊與健康》（International travel and health）一書當中就指出：「旅遊經營者、旅行社以及航空公司和船運公司都有一個重要的職責，那就是保障旅遊者的健康。將旅遊者在國外的旅遊、訪問中出現問題的機率降至最低，是事關旅遊行業整體利益的重要事情。應在旅遊者的旅程開始之前，

提供一個特殊的機會給他們，提醒和告誡他們將要到訪的每一個國家的注意事項。」

行前說明會還有安全提醒的問題需要注意。由於近年來中國的出境旅遊團隊在馬來西亞、瑞士等一些目的地國家（地區）不斷遭遇到搶劫、偷竊等惡性事件，不僅財產受到損失，人身安全也受到威脅。2005年8月中國國家旅遊局發布的《關於做好近期旅遊安全管理工作的通知》，明確要求將「安全告誡」也加入到出境旅遊團隊行前說明會的內容中。

2. 向遊客宣布境外飯店住房名單

除了《旅行社出境旅遊服務品質》列明的內容外，行前說明會上還要向遊客宣布旅遊團的住房名單。按照團隊旅遊的通常情況，遊客在境外飯店的住房為雙人標準間，即由兩位遊客同住一間房。如果有遊客對同住遊客有異議，領隊應及時與所涉及的遊客商議並進行調整，爭取讓遊客滿意。

宣布住房名單時也有另外幾種情況可能發生：遊客付費預訂的是單人房間，卻被錯分成雙人間。如有此種情況領隊要馬上與OP聯繫給予更正；行前說明會上有的遊客還可能提出房間內加床的要求，旅行社方面也應滿足其要求，並收取加床費用。

3. 告知遊客其他事項

（二）行前說明會領隊要注意的問題

行前說明會一般由旅行社的OP人員負責電話通知遊客前來參加，OP、領隊或旅行社的有關人員主持均可。

行前說明會領隊務必要參加，不能以任何理由推託。以往曾有領隊不重視行前說明會，隨意放棄不來參加的事情，這種做法其實是對旅行社、對遊客的一種不負責任。毫無疑問，領隊如果不參加行前說明會，一定會給遊客帶來不好的第一印象。

領隊參加或主持行前說明會，需要注意五個問題。

1.要體現出領隊的精神

領隊面對遊客第一次亮相，應該以整潔的著裝、良好的精神面貌出現。要落落大方主動介紹自己，給遊客以信心。

2.要以禮貌語言亮相

講話要從感謝遊客參團開始，再到感謝遊客結束，以禮貌語言貫穿，並希望遊客能支持自己的工作。

3.著重強調時間

領隊在講話中需要著重強調時間，尤其是出發的時間，並要確認每一位遊客都已經明白無誤。

4.將自己的手機號碼告訴遊客

領隊務必要將手機號碼告訴遊客，以便遊客和自己聯繫。領隊也應在會上將自己的名片發給遊客，使遊客也能盡快熟悉自己。

5.記下來每位遊客的手機號碼

索要並記錄每位遊客的手機號碼，以便在出發當天團隊出發集合時進行實時聯絡。

（三）行前說明會的補救

1. 給未能出席的遊客打電話

對因故未能前來參加行前說明會的遊客，領隊或OP應記錄下來，做好補救工作。領隊要負責打電話與未能出席行前說明會的遊客進行聯絡溝通。一定要通知到每一位遊客，要將行前說明會上所講的主要內容告訴他們，儘量避免其耽擱全團的行程。

2. 記住要將應發給遊客的物品帶給遊客

行前說明會上發給遊客的團隊標示胸牌和遮陽帽、摺疊包等物品，應由領隊出發時為未能出席會議的遊客帶到集合地點。

（四）行前說明會對境外國家（地區）注意事項的介紹示例

行前說明會中對遊客介紹的目的地國家（地區）的注意事項，是一項重要的內容。需要列出條目，逐一解釋，下面是一份到泰國的旅遊注意事項的介紹示例：

泰國是一個十分注重禮儀規範的國度，在公開場合下，人人都顯得溫文爾雅，遵守社會規範。在泰國遊覽時，我們應當尊重泰國的習俗。在公開場合，年輕情侶最好不要勾肩搭背、有太過親密的舉止，也不能當眾發脾氣。否則，你就一定會引來路人驚訝的目光。那時候再自責也已經晚矣！泰國人給人的印像似乎都是那麼和藹、性情溫和。在泰國，你絕對見不到人們吵架，甚至也聽不到有人在大聲的講話。泰國雖說是一個君主立憲的國家，但我們與泰國人交談時卻要注意，在泰國的心目中，國王是至高無上的。有教養的泰國人是不可以當眾隨便談論或者批評國王及其皇室成員的。如果你在泰國的某些場合遇到了泰國的皇室成員，出於禮貌，在態度上一定要表現出敬重感。

泰國是一個信奉佛教的國家，全國90%的人都信奉佛教，因而，在泰國的街頭，我們會經常遇到泰國的僧人。在遇到僧侶時，我們務必要尊重人家的信仰習慣，要禮讓先行。婦女要特別注意避免不要碰觸僧侶。僧侶對此事特別介意。如果一個和尚在頌卷經時被婦人不小心觸到，那他就是前功盡棄、必須從頭再來。對遍布泰國各地的佛像，不論大小新舊，我們都應表示尊重。在泰國旅行，廟宇是必須要去的。泰國最著名的幾個遊覽點，如玉佛寺、金佛寺、鄭王廟等，無一不是與廟宇有關。我們在到這些地方遊覽時，服裝一定要整齊、端莊。男士不要穿背心短褲，女士不要穿裙子。在進入廟宇的時候，一定要將鞋子脫下來。赤腳走進廟宇，一種頂

禮膜拜的虔誠心理會油然而生。

　　泰國人彼此禮貌相見，打招呼的形式常常是雙手合十。這一點也不難，我們也可以學習一下。用雙手合十向泰國人問好，一定會被泰國人認為是友善、懂禮貌的表現。無論什麽時候，泰國人總是認為頭是人的身體中最神聖高貴的部分，而腳卻是人體最低下的部分。因此，在泰國遊覽時，你千萬不要因為表示友愛去摸一個小孩的頭部，甚至是肩膀。即使是相當熟悉的人之間也不行；因為腳的地位低微，用腳踢人或用腳去指人或物，都被認為是不禮貌的行為。

　　最後，對於有些好賭兩把的人，還得特別提醒一句，到泰國旅遊時，最好先暫收賭癮。因為泰國全國是禁止賭博的，即使你是在飯店的房間裡，也不能打麻將賭錢。否則，就觸犯了泰國的法律。

思考與練習

　　1.領隊對旅遊行程接待計劃掌握的要點是什麽？

　　2.領隊對案卷的整理中，除了要找出過生日的遊客，還要找出什麽樣的遊客？

　　3.行前說明會主要要講哪些內容？

第五章 領隊出團前的裝備準備

　　由於領隊工作的特殊之處，打點裝備，準備上路，是領隊工作與領隊生活的一種常規狀態。對裝備的準備，主要的原則是：第一要方便工作，第二要方便自己。

方便工作，即領隊的裝備中所帶的東西要便於尋找。一些帶團所需的文件，要放在隨手可取的地方；方便自己，即攜帶的個人物品簡單實用即可。領隊每日的行程匆匆，因而個人生活的各項處理都要順暢快捷。

領隊的工作特點就是經常出差，「或者在接團，或者在準備接團」，所以要始終養成裝備整齊、所有物品的放置有序的良好習慣。想要找需要的東西時，無須亂翻，開箱就能找到。裝備的整齊並不是一件小事，通常一個裝備淩亂的人，工作也多會淩亂。

領隊要處處樹立「遊客至上」的觀念，不僅在思想行為當中，即使在準備自己的裝備的時候，也應該從這樣的角度進行推敲。每日的衣著都要整潔，但行囊要輕便簡捷。因為領隊的裝備如果比團內所有遊客的箱包都大，那往往也會發生主客的認識顛倒，因而不免會使遊客生疑──「領隊是和我們一樣，到國外來旅遊購物的嗎？」

領隊的行李，通常以一大一小兩件為宜。大件行李中主要裝個人衣物、辦理託運；小件行李要隨身攜帶，將接團的工作文件、證件、機票以及個人貴重物品等都放在裡面，以備不時之用。

一、出團所需的證件機票及業務資料

領隊出差是工做出差，則攜帶好工作文件才能順利展開工作。領隊在準備帶團的裝備的時候，務必要將帶團所需的全部的業務資料一一理清、如數帶齊，不能有任何遺漏。

帶團當中，除必備的證件機票外，領隊需要攜帶的工作文件，主要有「出境旅遊行程表」及其輔助資料、團隊的分房名單、境外接待旅行社的聯繫人及聯繫電話以及全團的旅行證件和機票等，當然，還需帶好領隊旗，便於遊客識別；帶足名片，以便與境外旅行

社同事進行工作交流。

（一）證件和機票

裝備當中，領隊一定不能忘記攜帶全團遊客及自己的旅行證件。目前中國公民出境旅遊使用的證件有因私普通護照、港澳通行證、邊境通行證幾種。持港澳通行證只能到港澳地區旅遊，持邊境通行證只能到與中國接壤的部分指定的邊境國家旅遊。而持因私普通護照則可以到中國公布的所有出境旅遊目的地國家旅遊。

1.穩妥保管，整理有序

通常的做法是在與OP的工作交接時，全團的護照及機票就會由OP轉交到領隊手上。領隊要攜帶全團的護照及機票，一直到機場臨近辦理登機手續的時候才能發給遊客。此段時間內領隊應對護照精心保管，不能出現任何閃失。全團的護照應最好按照順序排列、用橡皮筋捆好，以方便清點數目和分發。

2. 護照、機票必須要有影本

對於護照及機票，還有一件重要的事情需要領隊來做。出發之前，領隊務必要將全團成員的護照、機票進行影印，並在出團時隨身攜帶全團的護照、機票的影本，將其與正本分開存放。這點非常重要。如旅遊團在境外發生遊客護照遺失、途中遭搶等事件時，領隊可拿護照及機票的影本迅速證明遊客身份，以求得事情迅速解決。

（二）「出境旅遊行程表」及產品的輔助說明文件

1. 出境旅遊行程表

「出境旅遊行程表」是出境旅遊團隊的最根本性文件，領隊在對工作文件的準備中，最不能忘記的就是「出境旅遊行程表」或團隊接待計劃。

要注意的是，旅行社的OP在進行團隊前期操作的時候，因受航班、飯店的不確定性因素影響，案卷中的「出境旅遊行程表」可能先後會有不同的幾個版本。領隊手中的行程表，應當是組團旅行社與境外接待社最後確認的行程，即是有法律效力的中國的組團旅行社就接待此團與境外接待社所確認的合約契約的一部分。如果此團要去幾個不同的國家，由不同的幾個國家的旅行社進行接待，則此團行程表就應該是組團旅行社與這些不同國家的接待社共同認可並遵守的契約集合。

要確認領隊手中的「出境旅遊行程表」與遊客手中的完全一致。這點也非常重要，但在實際工作中卻常常被領隊所疏忽。因為遊客在境外遊覽時，常常會就他們手中的行程表發問，領隊必須知道並掌握同樣的訊息，才便於作答。

2. 境外接待旅行社確認行程表的傳真影本

通常境外的接待旅行社對組團社的團隊日程會有一個最後確認傳真，有時也會將全體團員的名單附在後面，領隊應複印下來放到出團所需的資料中來。在抵達目的地國家辦理入境手續時，這份當地國家旅行社提供的團隊行程及團員名單的傳真影本對順利完成入境手續會很有幫助。

3. 出境旅遊行程表的輔助說明文件

遊客在旅行社的銷售櫃臺購買旅行社的某項旅遊路線產品時，旅行社的銷售人員一定會將產品所涉及的一些收費說明和服務標準同時提供給遊客。這份對路線產品的收費及對此路線產品詳釋說明，領隊的裝備準備當中，亦不能缺少。因領隊在整個旅程當中擔當的是旅行社的代表的角色，理應負責解答遊客提出的與旅程相關的所有問題，其中也自然包括對收費問題以及境外接待標準等問題的解答。

曾有領隊在境外旅行時，面對遊客針對收費項目的提問，以自己不清楚、要遊客回國後去問旅行社櫃臺銷售人員、因而招致遊客不滿的先例，因而對此問題應當加以重視。

在產品說明中，要特別注意以下幾個方面：

（1）收費說明

旅行社與遊客簽署的出境旅遊合約當中對收取的費用的約定，領隊必須瞭解掌握。費用的包含項與不包含項都應一一清楚。

一家旅行社的產品說明中對費用的範圍是這樣與遊客約定的：

費用包含：行程內註明的餐食；景點遊覽；三至四星級飯店標準雙人間；空調旅遊車；中文導遊；領隊服務；國際機票及境外機場稅；團體簽證費。

費用不含：個人消費所需費用；旅遊意外傷害保險費；中國國內口岸費；個人小費；自費選擇；醫療費；護照費；商務簽證費用。

這些關於費用的約定，作為遊客和旅行社之間簽署的《出境旅遊合約》的附件，是作為有效的法律文件存在，故領隊需認真對待。

（2）旅行社對其他事項的承諾和聲明

如旅行社責任險的保險承諾，針對特殊團隊，例如老年團隊的境外意外傷害保險等等。旅行社針對產品實施方面的申明，如對不可抗力造成的損失說明、對退團收取費用的說明等等，領隊都應清楚並在面對遊客提問時懂得如何作答。

（四）分房名單

分房名單是與接待計劃一體的帶團文件，領隊應事先將其準備好。

遊客的分房名單通常會在旅行社電腦採用的出境旅遊軟體系統中的「成團操作」項下自動生成，由OP影印下來在工作交接時給領隊。

1. 按照在境外下榻飯店數量將分房名單影印多份

通常OP向領隊交接的分房名單只有一份。為方便工作，領隊需事先按照整個行程當中需下榻的飯店的數量，影印多份，以便在抵達入住每一家飯店時分別填寫使用。

2. 事先做好進行實時調整的準備

分房名單雖在行前說明會上向遊客宣布並經遊客確認，但在實際操作當中，仍可能會有所變更。譬如遊客之間鬧不愉快、飯店房間不能按照預訂給出等，都有可能需要進行調整，領隊需要事先做好準備。

帶上幾張空白的分房名單，以備有變化時進行現場填寫。

（五）境外接待社聯繫方式及聯繫人

1. 常用的聯繫方式及聯繫人

領隊要對將接待此團的境外旅行社的聯繫方式十分清楚。接團的工作文件中要有下列訊息資料：

（1）負責境外接待的旅行社的名稱

（2）境外接待旅行社的經理及OP的姓名及聯絡方式

（3）境外旅行社辦公室聯絡電話

（4）導遊姓名、性別及聯絡電話

2. 備用的聯絡電話

為方便工作以防萬一，對每家境外接待社至少要記下兩個電話號碼以作備用。

（六）其他與帶團工作密切相關的必備物品

1. 領隊證

「出境旅遊領隊證」由國家旅遊行政管理部門頒發，是證明領隊合法身份的重要證件。

2. 領隊個人的名片

領隊出門在外，要經常與人打交道。按照社交禮儀的要求，與人初次相識介紹自己時，應向對方遞送名片。尤其是在對方向自己遞送上名片的時候，自己因忘記帶而無法交換，是一件不禮貌、很尷尬的事情。

領隊在境外與接待旅行社的導遊、司機以及飯店、餐廳職位的人等會有許多工作接觸，上團時帶一盒名片會十分需要。

3. 旅行社的領隊旗

在機場集合時招呼遊客，景點遊覽時聚攏客人，都需要有領隊旗。出團前領隊應向旅行社領取領隊旗並在出團時不要忘記攜帶。

實際操作中會見到個別領隊不帶領隊旗，需要聚攏遊客時晃動手中的雨傘或衣服招呼。這種做法看上去十分不雅觀，不利於組團旅行社及領隊個人的形象塑造。

4.「團隊資料速查表」

領隊在與OP交接、對業務檔案進行預習時先期自製的一份「團隊資料速查表」是方便帶團的重要文件。「團隊資料速查表」上面列有團員名單、性別、出生年月、護照號碼、護照有效期、護照簽發地、簽證號碼等內容，會十分有利於帶團工作，因而需要在帶團中時時帶在身上，以備不時之需。

5. 旅行社託運行李標籤

領隊還需攜帶旅行社為團隊旅遊印製的行李貼紙，將其粘貼在本團遊客的託運行李上，可以方便本團行李辨認找尋。

二、展開工作的輔助物品

領隊的裝備中除了要有展開領隊工作必備的一些文件資料以外，也不可缺少對帶團工作有輔助作用的其他物品和資料。這些輔助用品和資料，對於領隊完成領隊任務，可以提供品質上的保證。因而，領隊在進行行前的準備工作時，也需認真對待。

（一）資料書籍

對所要抵達的國家（地區）的各項狀況，以及「出境旅遊行程表」中所列出的所有景點，領隊在出發之前都應進行預習。但不要輕信自己已經很好掌握了知識，務必需要將一兩本最需要並且實用的資料書籍放到自己的行囊中去。行程當中無論是在飛機上閱讀還是在飯店房間裡隨時拿出來查閱並學習，都十分必要。

1.旅遊書籍

單個國家（地區）的較詳細的旅遊圖書，在圖書市場中較容易找到。平日不妨留意多買幾本用來提高自己，但在出差上團的時候，為輕裝簡從，只需要從中挑選一本攜帶在身上即可。

遊覽當中的一些景點，導遊的講解有時會比較含糊。領隊行囊中要備有一本書，用來急速充電，可以很好地應付遊客的提問以避免尷尬。

長時間乘坐飛機或每日臨睡覺之前，都是領隊找出書來翻翻充實自己的良好時機。遊客攜帶的一些書籍，領隊有時也不妨借來一閱。介紹哪個國家（地區）最實用又最好看的是哪本書，領隊應心中有數並主動向遊客推薦。

2. 不同國家（地區）的地圖與不同城市的地圖

領隊職業需要對不同國家（地區）的地理方位進行清楚認識，而地圖就可以讓人們最快捷的熟悉你所到達的陌生的國家（地區）及城市。因而，領隊的行囊當中，應當準備多份地圖。

國家（地區）地圖可以讓領隊瞭解旅遊團所要經過的不同城市的位置關係，城市地圖可以讓領隊在城市中辨清方向。領隊準備的個人資料中應當有所要抵達的每一個國家（地區）、每一座城市的詳細地圖。要借助導遊的幫助在地圖上標注出來下榻飯店以及遊覽景點的位置，這樣就可以很快熟悉所抵達的城市。熟悉之後既可以為遊客提供實際的幫助，又能在與導遊進行工作商討的時候富有成效。

缺少地圖的幫助，領隊一般很難搞懂城市的方位，一些領隊雖然到過國外一些大城市多次，但仍說不清楚方位，很大原因就是忽略了攜帶地圖或雖攜帶但沒有對地圖進行有效運用。

（二）通信聯絡工具及緊急救助電話

1. 手機及備用電池、充電器

在手機通信極為方便的今天，領隊出差一定要帶好手機。中國移動通信和中國聯通的手機在世界上多數國家都有漫遊業務，因而會很方便領隊與組團旅行社之間、領隊與遊客之間、領隊與導遊之間的訊息傳遞。

領隊帶團期間，手機應當隨時處在開機狀態。旅遊團發生任何事情的時候，都應能在第一時間與領隊取得聯繫。

帶好手機的同時，一定要帶好手機的充電器和備用電池。備用電池在不上團的時候也許用處不大，但領隊在境外帶團期間，就十分需要。團隊活動早出晚歸，手機如不能及時充電，就可能影響到團隊的聯絡。白天上團要帶好備用電池，徹底避免出現手機沒電的

情況發生，以免突發事件發生時無法長時間保持對外聯絡。

2. 目的地國家（地區）的報警電話號碼和旅遊幫助電話

領隊帶團當中，一定要有有備無患的意識。對目的地國家（地區）的一些緊急電話號碼，主要是報警電話、急救電話和旅遊幫助電話，也需要記下來備用，或者乾脆記錄在自己的手機當中，撥叫時可以更為方便。

領隊帶團去香港地區，下面的電話就十分需要：

報案、火警、急救（24小時緊急求助）：999

以下是一些國家的報警或緊急救助電話：

菲律賓報警電話：117

泰國報警電話：191，195

新加坡報警電話：999

印度尼西亞報警電話：118

日本報警電話：110

韓國報警電話：112，急救電話：129

南非報警電話：10111

澳大利亞火警、報警、急救：000，緊急救助：333

紐西蘭報警電話：111，亞洲語言警察協助熱線：0800274267

奧地利急救電話：144，山地救援：140

法國警察局報警：17，醫療緊急事故、意外（SAMU）：15

德國急救電話：112，報警：110

義大利急救電話：118，憲兵：113，警察：112

瑞士報警電話：117，醫療急救：144

冰島急救電話：112

希臘急救電話：166

埃及報警電話：122，旅遊警察：3906028，緊急救助：20

加拿大報警電話：911

巴西救助電話：192

阿根廷救助電話：101

（三）預備不時之需的小禮品

領隊帶團的裝備中要不忘準備一點小禮品，是許多領隊的帶團實踐中得出來的經驗。三五元價值的一點小禮品，對於帶團的順利來說，有時會造成很好的「潤滑劑」的作用。

可以用來選作小禮品的東西有很多，如中國生產的剪紙、中國結、鑰匙鏈等一些小工藝品，甚至是包裝漂亮的小糖果、文具，都可以被用來當作禮品。

領隊的裝備中準備一點小禮品，也是為了避免在接受別人的禮物時無法回贈的尷尬。

1. 擺脫各種糾纏時，小禮品最好用

領隊率團在外，在遇到各種意想不到的情況時，迅速擺脫糾纏至關重要。在一些情況下，送出一點小禮品，就會取得意想不到的結果。比如在進入埃及等阿拉伯國家時，為防止其檢查站人員糾纏或景點的警察的不斷騷擾，送幾小盒清涼油就十分有效。

2. 小禮品在融洽人際關係上也能造成作用

小禮品在其他許多地方也能造成作用。如送給導遊、司機一點小禮品，可以造成很好的融洽關係、密切合作的功效，為旅遊團隊的順利，打下良好的基礎；與國外的普通百姓照相合影、隨意交談時，贈送一些小禮品給他們，既可以表達謝意，又能增加一些聊天的話題。

3. 普通場合下表達謝意小禮品最合適

在德語當中，旅遊一詞是由「陌生者」和「交往」兩個詞合而成。旅遊者在國外與陌生人的交往，是旅遊的特有樂趣之一。簡單的交往比如與路人交談或與小孩照相過後，贈送小禮品來表達謝意既顯禮貌又很得體。

三、個人的生活必需品

領隊帶團需要輾轉在境外生活多日，因而需要將日常生活所需的必需品帶齊。短暫的境外生活當中，不便之處也還會出現。雖然下榻於各家飯店，但境外的多數飯店與中國的飯店多有區別，一次性使用的洗漱用品、拖鞋等多數飯店都不會配備。因而領隊對個人生活物品的準備當中，要考慮周全，以免丟三落四使得生活凌亂。

另外，因領隊是屬於工做出差，因而一切都應該從利於工作的角度考慮，在準備個人物品的時候，也不能不顧及到這一條。準備攜帶的個人的生活物品，既不鋪張也不張揚，做到既方便自己，又不妨礙工作。

（一）個人衣服穿著

領隊在旅遊團隊當中，有著遊客的儀表儀容、禮貌禮儀的風範表率的作用，不可掉以輕心。

領隊的穿著是領隊的精神面貌的體現。雖然因人而異、因性別

而異，但仍需要有條理。領隊的穿著應該比照白領對職業人士的要求。臺灣的旅遊界對領隊的評價說：菜鳥領隊，覺得一身髒兮兮的牛仔褲很帥；資深領隊，天天燙襯衫。可見，越是有經驗的領隊越會注意個人穿著。

領隊在準備穿著服裝的時候，可以按照出差的天數，事先將每天準備穿著的衣服準備好，按天單獨包裝。事先設計好的每天衣著，可以讓領隊每天節省很多時間。每天的穿著井然有序後，就不會再出現臨時抓瞎的場面了。

領隊的服裝不僅需要從自身方面考慮，也應該從遊客的角度進行考慮，如在選擇景區遊覽時的服裝時，就需要考慮到本團遊客比較容易辨認並尋找自己。比如，「領隊穿一件紅色夾克」這樣的訊息，就很容易被遊客接收。

1. 有一套正式服裝或職業服裝

在領隊為自己準備的衣服當中，應該有一套正式的服裝。在出席正式晚宴、觀看豪華演出的時候，領隊的正式裝束，會對遊客具有示範作用。

許多旅行社有自己的製作精緻、面料挺的工作套裝，在領隊的帶團當中，也一定要攜帶。香港的一些旅行社就明確要求領隊，在出發當天機場等候遊客的時候，必須穿著旅遊公司的職業服裝。這樣既可以方便遊客在機場尋找領隊，又可以將旅行社的廣告效應進行擴大。

領隊要將自己當作職業白領人士，而不是從事體力勞動的藍領階層。在許多情況下，僅僅是標準的套裝穿著，就可以讓領隊贏得遊客的尊重。

2. 多準備一些休閒類服裝

在平日的遊覽當中，領隊需要為自己準備多些休閒服裝。常常

有外國媒體譏笑中國的遊客穿著一身西裝在景點遊覽，說明時下中國的遊客對穿著還有許多與國際慣例不符之處。為避免這類事情的再次發生，領隊一方面要以「明天在景區遊覽，大家請穿休閒服裝」之類的話對遊客進行話語提醒，另一方面領隊自己一定要穿正確的服裝。

因領隊每天都要與同團的遊客見面，因而領隊要養成天天換衣服的良好習慣，尤其夏天的襯衣、T恤，應當每天都換。每日換衣服，並不只是衛生習慣的問題，而且是領隊精神面貌的體現。

因領隊在外工作會十分辛苦勞累，按照行程，幾乎是一兩天換一家飯店，衣服多不會有時間去洗。因而領隊在出發之前對穿著準備時，就應該有所考慮，將旅行業中最主要的休閒服裝帶夠。

（二）常用藥品

1. 準備適合自己需要的常用藥品

領隊如自己平日身體不佳，需要按時服用的藥，一定要帶齊並按時服用。不能期望到國外後再去藥店買。因旅程時間安排緊張及外國藥品的與中國藥的藥效不同、國外藥店買藥常會要求出示醫生處方等原因，在旅行業中特意到商店去買藥並不簡單。

領隊需要保持健康的體魄，在身體初感不適的時候，就應該適當服藥，減輕病症，以免影響團隊的正常運行。領隊因是一團之首，領隊身體不適，往往會使得團內遊客心神不定。

感冒藥、腸胃藥、消炎藥等，都應該在小藥包中常備。OK蹦、體溫計、面紗布等，也應該帶一些，有備無患。

到不同的國家（地區），也需要瞭解其特點以便準備不同藥物。如帶團要到肯亞旅遊，一定要知道肯亞是聯合國確定的瘧疾、傷寒、霍亂和愛滋病疫區之一，上述疾病發病率較高。因而應隨身攜帶一些防治藥物。

2. 為團員準備一點常用藥

領隊為帶團所做的一切準備，都是為了即將帶出的團隊的順利。領隊在準備常用的藥品時，也都應該站在這樣一個角度來考慮。

領隊在小藥包中準備一點OK蹦、風油精、暈車藥等藥物藥品，不光是自己用，也是為防備團中的遊客發生暈車暈船、拉肚子、輕微劃傷等小毛病發生。一旦出現，領隊應隨時為遊客貢獻出來救急。領隊對遊客的關懷，應該透過這樣日常的一些小事透露出來。

（三）其他的生活必需品及雜品

1. 牙具、拖鞋等生活用品

國外的許多飯店通常沒有為客人準備牙膏、牙刷、剃鬚刀以及洗髮精、浴帽、拖鞋等一次性用品，因而需要領隊事先加以準備。這些生活用品因天天要用，故裝備中如果忘記帶會感到很不方便。不要指望到了境外住進飯店再去購買，很多情況下領隊往往會被許多瑣事纏身而無法去商店。

領隊的生活用品中最好還能有一條毛巾。旅途中在住進不發達國家（地區）的條件欠佳的飯店時，使用自己的毛巾會讓個人在心理上增加一分安全的感覺。

2. 指南針、手電筒等

指南針、手電筒等日常生活中經常會用到的一些物品，領隊的裝備中都需要列入清單並隨時攜帶在身邊。

3. 選擇合適的太陽鏡

領隊如果準備攜帶太陽眼鏡則必須注意，一定要注意選擇顏色較淺的一種。同時，在正常情況下應儘量少帶。

太陽鏡對於領隊來說，並非不需要，而是要考慮到客觀上的效果。由於領隊職業的特殊性，帶太陽鏡的領隊客觀上可能會給遊客帶來拒人於千里之外的感覺，因而太陽鏡，尤其是深色的太陽鏡，領隊如果在旅行中要戴，也只適宜在海灘上曬太陽的時候。

4. 筆記本、筆、計算器等

辦公文具類的筆記本、圓珠筆、計算機、橡皮筋等，都應該能夠隨時在領隊的行囊中找到。領隊在工作中，戰勝疲勞、隨時拿出筆來對剛剛發生的瑣事進行記錄，是一種良好的工作習慣。

5. 小面額外幣現金

領隊在準備境外的零用金的時候，若能刻意準備一些小面額的外幣散錢（主要是小面額美金），在實際工作中會感到非常有用。如一美金的紙幣，在支付侍者、行李員小費的時候就很實用。

思考與練習

1.領隊出團前的裝備裝備，主要有哪幾方面的內容？

2.護照、機票為什麼要有影本？影本與原件可否放在一起？

3.為什麼領隊不宜戴深色的太陽鏡？

第六章 出境與他國（地區）入境

遊客參加出境旅遊的終極目的，是為了享受在境外國家（地區）的實地旅遊的過程，經過出入境、乘坐飛機等繁複的過程抵達另外的國家，就是為了尋找和體驗在境外遊覽觀光、住宿用餐、購物逛街等的真實感覺。

在旅行遊覽的整個過程中，領隊為遊客的服務要得到最集中的體現。

《旅行社出境旅遊服務品質》中「旅行遊覽服務」一節，對領隊的具體要求是：

領隊應按組團社與旅遊者所簽的旅遊合約約定的內容和標準為旅遊者提供接待服務，並督促接待社及其導遊員按約定履行旅遊合約。

在旅遊途中，領隊應積極協助當地導遊，為旅遊者提供必要的幫助和服務。

境外的接待旅行社，是中國的組團旅行社的生意上的合作夥伴。整個旅行計劃的完成，必須要有合作夥伴間的有效配合。

在境外旅遊期間，領隊對遊客服務，許多要透過與當地導遊的配合一起完成。旅行計劃中所涉及的食、宿、行、遊、購、娛各項要素的實現，都需要在以當地導遊為主、領隊為輔的合作過程中進行。

領隊在境外帶團期間的主要工作：

一、領隊與導遊的工作配合

為確保旅遊計劃的實施和完成，領隊應盡力配合當地導遊的工作。但是，領隊也應當始終記住自己所擔負的「督促接待社及其導遊員按約定履行旅遊合約」的責任。

領隊與導遊的良好合作，應該始於雙方的充分溝通。從抵達此地與當地的導遊見面開始，一直到在此地的旅遊結束，自始至終都有領隊與導遊的溝通問題。

（一）領隊要以歡迎詞引出導遊

領隊是一個出境旅遊團隊的核心，因而團隊運行程序中的所有環節銜接，都應由領隊來做。旅遊團隊的遊客經過一堆煩瑣的手續入境他國，面對一個陌生的環境，自然會有一種陌生的感覺。此時，就需要團隊中的核心，領隊出場來給大家進行開場定心。

旅遊團抵達任何城市的時候，最先講話的都應該是領隊。

從機場出來，來到旅行車上坐定，領隊就應當開始第一次的正式講話。這個講話需要領隊認真對待，內容可以借鑑中國國內導遊服務程序中的「歡迎詞」的大致式樣。講話大致應該包括如下幾項：

（1）代表組團旅行社感謝遊客參加旅遊團

（2）對遊客經歷了漫長的旅程順利抵達目的地表示祝賀並預祝在此地的旅行順利愉快

（3）表達領隊本人願為遊客提供良好服務的真誠願望

（4）向遊客介紹導遊

下面是一個「歡迎詞」的實例：

大家下午好！首先我代表××旅行社歡迎大家參加我們這次的「泰國5日遊」旅遊團。經過6個小時的空中飛行，我們現在已經順利抵達了泰國的首都曼谷。我們5天的泰國旅遊已經正式開始了。我相信在5天時間裡我們大家能一起度過一個愉快的假期，預祝大家的旅行能有很大收穫。

我是本次旅遊的旅行團領隊，我叫×××，在行前說明會多數遊客已經見過面。在今後的幾天時間裡，我將陪伴大家一起度過美好的假期。大家有什麼事情需要我來幫助，儘管跟我說，我將非常樂意為大家服務。

我們此行在泰國的接待旅行社是××旅行社，×小姐是我們在曼谷的導遊。下面我們歡迎×小姐為我們來做曼谷的城市導遊，為我們介紹曼谷這座迷人的城市。（鼓掌聲）

導遊在這樣的情形下出場，就會顯得十分自然流暢。

需要避免的是，機場出來，導遊指揮大家上車後，直接就開始了城市介紹。這樣的做法會使領隊的作用削弱，程序的銜接上也顯得生硬。

領隊與導遊剛一見面，就需要悄悄叮囑導遊，在與其進行工作溝通之前，先不要匆忙向遊客宣布日程。

（二）領隊與導遊進行溝通的內容

通常是安頓遊客入住飯店後，領隊就應該與導遊一起小坐，對此團接待的具體事項進行面對面的溝通交流。

1.按照日程表逐項對照

領隊與導遊首先應對照雙方所持的行程計劃表是否一致。下榻飯店、遊覽景點、停留天數、離開時間等大項，應首先確認，如果發現有不一致的地方，應當馬上請導遊與接待社聯繫。

然後需要對行程表當中所涉及的住宿、用餐、購物、觀看演出等諸多細項進行溝通。可以按照旅遊團在此地停留的天數，逐項敘述。導遊有時會提出對行程進行調整的建議，如其建議對整體計劃無大礙，領隊應同意，並在原有的計劃表中進行勾畫記錄。

2. 領隊需要將所帶團隊的特殊性導遊介紹

為方便導遊及時安排準備，此團的特殊性領隊應導遊介紹說明。比如：此團是教師團，對異國歷史文化興趣較濃，喜歡提問題；團員中老人較多，團隊行動不能過於急促；團員中有幾人要用清真餐，應提前與餐廳打招呼。

（三）行程當中領隊與導遊的時時交流

1. 領隊為方便與導遊的溝通應在車上第一排就座

平日遊覽期間，領隊應始終在旅行車的第一排就座。距離導遊較近，可以方便與導遊之間隨時進行溝通。

有些領隊喜歡坐在車的後面，其實是不妥的。領隊與導遊的溝通，有時需要近距離小聲商量，如在介紹團隊構成、團隊中遊客的特點等情況時，都需要稍稍避開遊客。如果領隊要與車內的遊客進行交流，可以在車輛行駛時不時到後面走動。

2. 行進中出現問題要即時商量

遊覽當中，如果遇到交通嚴重堵塞、天氣轉壞視野極差等情況，領隊與導遊就需要即時商定解決的辦法，對當日行程就需要進行必要的調整。調整如果僅是在前後次序上，領隊僅與導遊商定即可，但需要向遊客說明；調整如果牽涉到行程遊覽項目的取消，則必須由領隊在徵詢遊客的意見後再行決定。

3. 領隊應導遊反饋遊客意見

因領隊地位的特殊性，領隊與遊客的關係比導遊與遊客之間的關係更為密切，因而遊客的意見和要求，可以由領隊導遊進行反饋。

二、下榻飯店及用餐

（一）安排遊客下榻飯店

《旅行社出境旅遊服務品質》對抵達飯店後，領隊應該進行採取的服務，援引了《導遊服務品質》中的「入住服務要求」：

地陪服務應使旅遊者抵達飯店後盡快辦理好入住手續，進住房

間，取到行李，及時瞭解飯店的基本情況和住宿注意事項，熟悉當天或第二天的活動安排，為此地陪應在抵飯店的途中向旅遊者簡單介紹飯店情況及入住、住宿的有關注意事項，內容應包括：

 a）飯店名稱和位置

 b）入住手續

 c）飯店的設施和設備的使用方法

 d）集合地點及停車地點

旅遊團（者）抵飯店後，地陪應引導旅遊者到指定地點辦理入住手續。

旅遊者進入房間之前，地陪應向旅遊者介紹飯店內就餐形式、地點、時間，並告知有關活動的時間安排。

地陪應等待行李送達飯店，負責核對行李，督促行李員及時將行李送至旅遊者房間。

地陪在結束當天活動離開飯店之前，應安排好叫早服務。

領隊應熟悉這項品質標準中的具體要求，在當地導遊未能給予遊客以準確回答的時候，應及時代替遊客導遊提問，部分問題也可以由領隊自己為遊客回答。品質標準中所涉及的一些服務，領隊應當與導遊一起進行。如核對遊客的大行李，並督促行李員將行李送至遊客的房間等。

領隊在團隊入住飯店時要進行的工作，除了以上標準規定的之外，還會另有多項工作。

1. 抵達飯店後為遊客辦理入住手續並分配房間

在境外旅遊期間，入住飯店辦理手續的工作，常常是由領隊來親自擔任，導遊只是在一旁協助。因為分房名單在領隊手中，填寫

房號、分發鑰匙的工作由領隊直接來做更為方便。分房名單是領隊帶團必須攜帶的一份工作文件，此時拿出一份來，將房間號碼填上即可。然後需要請飯店櫃臺服務員幫助影印若干份，領隊留底後將影本交導遊及飯店前臺留存備查。

2. 把自己的聯絡方式、房間號碼告訴所有遊客

領隊在分發鑰匙之前，應當首先宣布自己的房號。在全部鑰匙分發之後，再重複告訴大家自己的房間號碼。一定要讓全體遊客記住領隊的房間，這樣雙方心裡都會感到踏實。

3. 將飯店的卡片發給遊客每人一張

領隊可以從飯店的前臺拿到飯店的卡片，把它們發給每一位遊客，以便遊客自由活動離開飯店後可以安全返回。領隊要告訴遊客，乘坐計程車時可將此卡片交給司機看；如果迷路，可將卡片拿出來以尋求他人幫助。

（二）遊客就餐時的服務

1. 遊客就餐時領隊的服務要求

旅遊團就餐時的領隊的服務，《旅行社出境旅遊服務品質》援引的《導遊服務品質》包含了如下內容：

a）簡單介紹餐廳及其菜餚的特色

b）引導旅遊者到餐廳入座，並介紹餐廳的有關設施

c）向旅遊者說明酒水的類別

d）解答旅遊者在用餐過程中的提問，解決出現的問題

遊客用餐當中，領隊應當隨時走動，看遊客是否需要添飯、菜量是否夠。遊客如要購買啤酒、飲料，領隊應提供語言翻譯上的幫助。

中國旅遊團隊通常吃飯速度較快，領隊應適應這種快節奏。領隊通常會安排與導遊一起用餐，在照顧完遊客後，要加快吃飯速度，以免遊客吃完飯後走散。

2. 對遊客用餐的提醒

領隊應當將國外的一些用餐規矩告訴遊客。如在吃自助餐的時候，一次不要拿太多，拿的食物一定要吃完；餐廳中的食品飲料不能帶走；開放有冷氣空調的房間，一般不允許吸菸。注意用餐文明，用餐時不能大聲喧嘩，避免影響餐廳中的其他客人。

歐式早餐較簡單，而美式早餐較豐盛，但中國遊客多數對歐式早餐和美式早餐沒有印象，因而往往會因此而引發爭議。以往的中國旅遊團在歐洲旅遊期間用歐式早餐，曾多有與餐廳發生爭吵的先例，因而如果旅行社為遊客預訂的是歐式早餐，一定要提前給遊客打好招呼。

（三）離開下榻飯店

旅遊團離開下榻飯店趕赴下一段旅程，領隊應提前將一些注意事項告訴遊客。在旅遊團離站的前一天，領隊應與導遊磋商並確定第二天的離開時間，將移交行李和出發集合時間等通知遊客。

1. 提醒遊客與飯店結帳

遊客在飯店的打電話、看付費電視、飲用冰箱內的飲料、洗衣、使用房間內的付費物品等個人消費，應當提前與飯店結清。最好避開團隊要匆忙趕路之前和早餐後的遊客結帳高峰時間。領隊應負責催促辦理並協助遊客完成結帳。

國外飯店多實行「誠信式結帳」，即由房客自報使用過或消費過房間內物品，飯店一般不會安排服務生當時查房而讓遊客在櫃臺前久等。

2. 提醒遊客帶齊全部私人物品並清點遊客託運行李

每次離開飯店，領隊都要提醒遊客檢查私人物品是否有遺漏，尤其是遊客眼鏡、假牙、頭飾等頭天晚上睡覺時摘下來放到床頭或抽屜裡面的物品。

在離開飯店趕赴機場時，還應當對遊客擬託運的行李數量進行清點。

三、購物及觀看演出

（一）完成計劃行程中的購物安排

中國遊客多數會很喜歡購物，這是世界上許多接待中國遊客的商店共同認識到的一個特點。據有關報導，中國遊客在德國的日平均購物消費為110美元，在瑞士日均消費為400瑞郎，約合313美元。

購物作為出境旅遊中的一項重要活動，中國的組團旅行社的團隊旅遊正常行程當中一般都會著重安排。因而，順利完成購物，也是旅遊行程中的約定之一。領隊在完成這項工作時，應努力使遊客在購物活動中得到滿足和愉悅。

1. 購物期間領隊的服務

《旅行社出境旅遊服務品質》援引的《導遊服務品質》，旅遊團（者）購物時，領隊和導遊應為遊客提供的服務包括：

● 向遊客介紹本地商品的特色

● 向遊客講清購物停留時間

● 向遊客介紹購物的有關注意事項

● 隨時向遊客提供在購物過程中所需要的服務，如語言翻

譯、介紹託運手續等

領隊在購物場所往往也需要自行購物，一些女性領隊對購物也十分鍾情，但需要注意的是，領隊應當將為遊客提供購物的幫助放在首位，不能僅顧自己購物而疏遠了團內遊客。

2. 告訴遊客購物退稅的規定

領隊應當瞭解歐洲等一些國家的退稅規定，提前向遊客介紹。在遊客到商店購物時，要提醒遊客別忘發票。

歐洲退稅的簡單要求是：在有退稅標示的商店購物，購物要超過一定的限額，開退稅專用發票，蓋有海關章。

3. 儘量使遊客買到心滿意足的商品

遊客出國往往會需要購買許多禮物帶回，領隊應充分考慮到遊客的心情，儘可能地在時間上予以保證，並在遊客挑選時予以幫助。對商店不按質論價、拋售偽劣商品、不提供標準服務時，領隊應出面與商店交涉，以維護遊客的利益不受侵害。

遊客尤其是女性遊客在買到開心的商品後，往往愉悅的心情會持續很多天。遊客的這種愉悅心情的出現和保持，對領隊帶團會十分有益，因而需要努力製造和延長。

如果遊客不滿意買到的商品，需要退還，領隊及導遊應幫助遊客進行辦理，但事先需向遊客講清注意事項。如香港的商店「百分百退款保證」規定：旅客在旅行社安排的購物活動中消費後感到不滿可先透過導遊處理，或於購貨日起計14天內將完全未經使用的貨品連同包裝完整退回，即可辦理全數退款手續。但必須保留好購物單據。

遊客如在街頭遇到小販強拉強賣商品時，領隊有責任提醒遊客不要上當受騙，而不能不聞不問、放任不管。

4. 保持對購物安排的警戒

領隊應監督導遊將安排購物的次數限定在行程中規定的範圍之內。如導遊擬增加購物次數，事先需與領隊商量，並且必須徵得遊客的同意。

購物場所的環境應當是良好、舒適、安全的，如果導遊帶領遊客到反鎖大門的商店購物，領隊應以遊客安全為由立即導遊提出質疑。

（二）觀看演出

1. 觀看演出時領隊的服務

《旅行社出境旅遊服務品質》轉引的《導遊服務品質》中，對旅遊團觀看文娛節目時領隊及導遊的服務要求主要有兩點：

a）簡單介紹節目內容及其特點

b）引導旅遊者入座

品質標準另外也強調，在旅遊團（者）觀看節目過程中，領隊及導遊應自始至終堅守職位。這意味著，領隊不能以演出看過多次為藉口擅離職守。

2. 提前告訴遊客觀看演出的注意事項

室內劇場演出多會有許多限制，領隊或導遊應瞭解並事先告訴遊客。比如觀看演出時是否允許照相、攝影，演出結束後遊客與演員合影是否應付小費、該付多少等。

一些正規的芭蕾舞、歌劇等演出，對觀眾的服裝會有要求，領隊及導遊也需要提前告訴遊客以便有所準備。

國外的劇場觀看演出時通常不允許吃零食喝飲料，要特別提醒遊客，不要違反劇場的相應規定。

四、領隊在遊覽當中的主要工作

（一）讓遊客清楚瞭解每日的計劃行程

1. 抵達某地首日領隊與導遊就應將本地的計劃行程告訴遊客

團隊如果要在一個城市停留三天，那麼抵達當日領隊及導遊就應將在當地的完整行程告訴遊客。

旅遊團在某地的遊覽觀光，常常會因為交通、天氣等原因進行調整，不一定會原原本本完全按照遊客手中的行程表來進行。領隊在與導遊進行行程磋商後，要將調整後的日程及時通知到每一位旅遊者。

2. 每天上車後第一件事就是告訴遊客當日行程

旅行團當日計劃行程要讓遊客心裡有數，因而領隊及導遊每天上車後，向遊客問好之後，最先要講的事，就應該是當日的計劃行程。並且，在一天當中，還要有多次提及。如在午後，對當日下午的行程，應再予重複，以便使遊客始終有清晰的認識和遵循計劃的意識。

3. 對次日行程要提前預告

當天遊覽結束後，領隊或導遊應該將次日的全部行程、出發時間和注意事項提前告訴遊客，特別是如果第二天的行程中有對著裝的要求（比如參觀泰國大皇宮），或晚上有活動安排返回飯店時間會很晚的時候，更應該著重提醒遊客。

（二）輔助導遊完成遊覽計劃

1. 領隊應協助導遊完成對旅遊景點的講解工作

進行景點及團隊行進中的導遊講解，是當地導遊的最主要工作。領隊應監督當地導遊完成這項工作。

在前往景點的途中，導遊應向遊客介紹當地的風土人情、自然景觀，回答遊客提出的問題。抵達景點後，導遊應向遊客介紹該景點的簡要情況，尤其是景點的歷史價值和特色。

領隊在導遊的講解過程中，應給予輔助。如果導遊對其中的部分內容講解不清，或因導遊可能會對涉及的人名、地名的中文翻譯不清楚，領隊在旁可輕聲導遊進行提醒。

2. 遊覽過程中領隊的站位位置和主要作用

每抵達一處景點，領隊及導遊應告訴遊客在景點停留的時間，以及參觀遊覽結束後集合的時間和地點，還應向旅遊者講明遊覽過程中的注意事項。要告訴遊客，如果沒有跟上團隊走散以後，在哪裡可以和大家會合。並希望遊客能把手機打開，以便在遊客落隊後進行聯絡。

導遊在遊覽中主要的工作任務，是率領遊客向前行進並進行現場講解，領隊在此刻所擔當的主要任務，應該是組織協調。領隊應隨時清點人數，以防遊客走失。因而，領隊的站位，應該始終是在團隊的最後，與導遊形成首尾呼應。

五、其他工作

（一）返程國際機票確認按照國際航空慣例，對於往返和聯程機票，如果在某地停留時間超過72小時，無論是否已訂妥後續航班機位，客人均需要提前至少72小時在該地辦理後續航班的機位再確認手續。一般方法是：打電話給航空公司告知是否按時乘坐後面航班繼續旅行。否則，航空公司有權取消機位。

領隊在境外旅遊期間，不能忽略了對全團的回程機票進行確認的工作。

1. 領隊自己打電話給航空公司辦理確認

領隊應事先準備好所乘坐的航空公司在當地的辦事處的電話，在工作時間內打電話進行電話確認即可。通常返程機票的確認手續較為簡單。只需要將搭機日期、人數、領隊或團隊中一人的姓名告知即可（有時也需要有預訂號碼，在機票上可以找到）。

2. 請導遊或境外的接待旅行社代為辦理確認

領隊對當地情況不太熟悉的情況下，可以請接團的導遊或者接待旅行社的OP幫助確認團隊的回程機票。出境旅遊團隊的實際操作當中，通常採取此種方式居多，即請導遊或接待社代為辦理回程機票的確認手續。

（二）督促旅遊計劃的執行

1. 督促旅遊計劃的執行是領隊的主要任務

「督促境外接待旅行社和導遊人員等方面執行旅遊計劃」，是《出境旅遊領隊人員管理辦法》規定的領隊帶團的主要工作任務之一，領隊應牢記在心，時時給自己以提醒。

2. 維護組團旅行社及遊客的利益

領隊應時刻不忘自己是中國組團旅行社派出的代表，有權對境外的旅行社進行接待計劃的執行情況和接待品質進行監督。

如果接待旅行社的安排與組團旅行社下達的計劃不符，或導遊的行為對旅遊團隊的接待品質有直接損害，領隊都應該以組團社的名義進行交涉。

出境旅遊團在境外期間，領隊同時也是遊客的代表。領隊可代表遊客對境外旅行社或導遊提出合理要求，並要時時處處維護遊客的合法權益。

（三）完成工作記錄

1. 填寫領隊日誌

領隊日誌是領隊的每日工作記錄，需要認真填寫。領隊要養成良好的工作習慣，無論當日的行程有多緊、身體有多勞累，也要將每天的最後一項工作——領隊日誌填寫完成後才能休息入睡。

領隊日誌中應當包含領隊帶團工作中對每天接觸和經歷的接待社、導遊、飯店、用餐、景點遊覽等的簡要記錄和評價。

2. 回收「旅遊服務品質評價表」

領隊除了自己需要完成領隊日誌外，在全部行程結束時，還需要敦促遊客填寫「旅遊服務品質評價表」，將此表收齊後應帶回組團旅行社。

（四）進行總結發言

1. 領隊總結致辭

在結束一地的旅行、與當地導遊、司機告別的時候，領隊都應以組團社代表與遊客代表的雙重身份，即席發表一段總結發言。發言通常會是在赴機場（車站、碼頭）途中，形式可借鑑中國導遊的「歡送詞」。

領隊進行的簡單的總結發言內容一般包括：

（1）簡單回顧在此地的整個旅遊過程，遊覽了哪些精彩景點，品嚐了哪些美味

（2）感謝全體團員的合作

（3）對下面的旅途的憧憬，表達美好的祝願

（4）若前段旅遊活動中有不順利的地方或服務有不盡如人意之處，向遊客道歉

（5）代表團員向為此團服務的導遊及司機表示感謝

2. 將小費給導遊與司機

領隊在總結致詞的時候，對導遊和司機表示感謝的同時，要當全體遊客的面將小費遞給導遊及司機。事先應將導遊與司機的小費分開放在不同的信封當中。

有些國家的司機小費是由導遊負責來給，領隊應事先問清，尊重其習慣做法，將應給司機的小費一起給導遊即可。

思考與練習

1.如何用歡迎詞引出導遊的出場？

2.遊客就餐時對領隊的服務要求有哪些？

3.遊覽過程中領隊的站位位置應在哪裡？遊覽中領隊應造成什麼作用？

第七章 領隊在境外帶團期間的主要工作

踏出國門，標示著整個旅行的前奏結束、美好旅程的華彩樂章的正式上演。「出境旅遊」在領隊帶團邁出了中國國門的時候，才真正達到了名至實歸。

從跨出國門的一刻起，對領隊真正的全面考驗就已經開始了。在此後的一段時間裡，領隊要獨立面對將要發生的所有事情，並以一種負責任的態度，依靠自己的獨立工作能力，帶領團隊在其他國家旅行，還要在完成全部預定計劃後，再把團隊順利帶回。

從中國出境到他國（地區）入境階段，要經過中國和外國的海關檢查、衛生檢疫檢查、邊防出入境檢查、登機安全檢查等十多個

關口，有許多具體的手續要辦。領隊要對所要經過的關口、所要辦理的各項手續十分熟悉，以便能帶領全體遊客順利完成從中國出境到他國（地區）入境中的所有繁複工作。

一、中國出境

領隊帶團出發欲離開國境，在抵達並通過在空港、鐵路、陸路所設立的中國公安部出入境邊防檢查站、衛生檢疫站、海關檢查站時，有相當多的具體工作需要有條不紊、按部就班地進行。

領隊應當提供的「出入境服務」如下：

領隊應告知並向旅遊者發放通關時應向檢查站／移民機關出示／提交的旅遊證件和通關資料（如：出入境登記卡、海關申報單等），引導團隊依次通關。

向檢查站／移民機關提交必要的團隊資料（如：團隊名單、團體簽證、出入境登記卡等），並辦理必要的手續。

領隊應積極為旅遊團隊辦妥搭機和行李託運的有關手續，並依時引導團隊登機。

出境的工作流程圖示如下：

（一）出發前集合

1. 領隊應提前到達

領隊應當至少比規定時間早10分鐘趕到機場、車站等出境集合地點。

到達集合地點後，領隊應迅速將組團旅行社的領隊旗直立豎起，以便遊客容易發現；將手機始終開啟，隨時準備接聽遊客打來的電話。

集合的位置應當選擇遊客容易找到的地方。在行前說明會通知遊客的時候，就將明確的地點告知遊客，如「機場的出境大廳2號門內」，以方便遊客趕來集合時目標明確。事先通知遊客的集合時間時，要充分考慮到各種因素，留出提前量。

如果所帶的團是老年團，領隊還應該更早一點抵達集合地點。通常老年遊客會早早趕到，領隊的出現，可以讓他們感到心裡安穩。

遊客中如果有前來送行的家人，領隊應當主動與其打招呼，並請其放心。

2. 為遊客簽到

領隊與遊客集合後，應拿出全團的名單表，為已經抵達的遊客打勾簽到。

在點名稱呼遊客姓名時，應注意禮貌，喊遊客姓名的時候加上稱謂，如「張三先生」、「李四女士」。在喊到遊客的姓名、遊客回答時，要與遊客有一個眼光的交流，並微微點頭。

在臨近規定的集合時間時，如團隊尚未到齊，領隊要主動與未及時趕到的遊客電話聯繫並進行催促。

3. 領隊發表簡短講話，告知遊客下面所要辦理的手續

在全體團隊成員到齊後，領隊應即席發表一個簡短的講話。講話的內容主要是告知遊客下面將要辦理登機手續、海關申報手續以及邊防檢查手續等步驟，並希望全體團員配合。遊客如果針對海關手續辦理等方面提出問題，領隊應簡明扼要地一一作答。

4. 特殊情況的處理

（1）遊客遲到

規定時間內遊客未能抵達機場集合處，原因可能是城市交通堵

塞、意外交通事故、臨時交通管制等，領隊應及時與遊客取得聯繫，知道遊客所在的方位，預估抵達的時間再行決定。

如時間尚允許，可以稍稍拖後帶團去辦理手續，在原地等待遊客抵達，並先代遲到遊客向大家表示歉意；如時間較緊張不允許再等下去，領隊可先帶領其他遊客，到海關櫃臺辦理海關申報手續，以及到航空公司值機櫃臺前辦理登機手續。此時領隊需要始終與未能抵達的遲到遊客保持聯繫。一旦遊客抵達，領隊要折回到國際出境區域入口將遊客帶入，與全團會合。

（2）遊客臨時取消旅行

遊客因病、事故等突發原因，打來電話告知不能參團出發，領隊應首先對遊客進行口頭慰問，然後要求遊客在電話口頭通知外，再發簡訊來進行確認，以便領隊在進行工作處理時留有憑證。

領隊帶領團隊在航空公司辦理登機手續時，要將取消人的姓名告知航空公司。

（二）辦理海關申報

1. 瞭解海關的各項規定

2. 領隊帶遊客辦理海關申報

（三）辦理搭機手續及行李託運手續

1.瞭解民航國際航班的行李託運攜帶規定

（1）計件免費行李額

（2）隨身攜帶物品

（3）行李賠償

（4）行李聲明價值

2. 領隊協助遊客辦理搭機手續及託運行李

（1）告知遊客航空公司的諸項規定

領隊應清楚航空公司對搭機旅客行李的規定，並告知遊客。在辦理搭機手續之前，對一些可能出現的問題再次提醒遊客。如水果刀、小剪刀等不能放在手提行李中，貴重物品應隨身攜帶而不要放在託運行李中。

（2）集體辦理搭機手續

通常航空公司對旅遊團的團隊遊客，指定要到值機櫃臺的「團隊」專用櫃臺辦理。領隊帶團在航空公司值機櫃臺前的工作如下：

①交驗護照、機票辦理搭機手續

領隊應事先收齊全團所有遊客的護照、機票，到所應搭乘的航空公司的值機櫃臺前，交驗全部的護照、機票，以辦理搭機手續。

②辦理託運行李

領隊應要求遊客配合將擬託運的行李（包括領隊自己的擬託運行李）在值機櫃臺前順序排列，以方便託運清點。為保證託運行李的準確，領隊應做到對託運行李兩次清點：在辦理託運前領隊應先將要託運的行李件數點清一遍，在航空公司值機櫃臺人員將要託運的行李繫上行李牌後，領隊要再次清點。

在辦理託運行李時須注意，如果需要乘坐轉機的航班，行李應當託運至最終的目的地。如從北京飛南非，乘坐國泰航空公司的北京/香港/約翰內斯堡航班，雖需要在香港經停轉機，但從北京出發辦理行李託運時，應該將行李直接託運至終點站約翰內斯堡。

在託運行李的過程中，領隊應要求有行李託運的遊客協助，在看到自己的行李進入值機櫃臺行李傳送帶後方可退後等待。

在辦完搭機手續後，領隊需要認真清點航空公司值機員交還回來的所有物品。包括：護照、機票、登機卡以及交付託運的所有行

李票據。

（3）遊客單獨辦理搭機手續

並非所有的航空公司都會要求旅遊團隊統一辦理搭機手續。有的航空公司因考慮到行李查詢方便等原因，可能會要求搭機旅客必須單獨辦理託運行李和搭機手續。在這種情況下，領隊在帶領全團來到航空公司值機櫃臺前後，應先告誡遊客注意事項，然後看著遊客自己辦理搭機手續，領隊在一旁進行協助。

為體現領隊的服務意識，領隊不應先於遊客辦理手續，而應最後在全團所有團員辦完手續後再為自己辦理搭機手續。

3. 將過檢查站、登機所需的物品發還給遊客

集體辦理搭機手續後，領隊應將遊客的證件、機票等物品發還給每一位遊客。所有需要發給遊客的物品要逐一發出，如護照、機票、登機卡等。發給遊客的時候要注意：

（1）不能委託其他遊客代為轉發

領隊一定要親自將所有的物品親自發給遊客，不能怕麻煩，借此機會也可以熟悉每位遊客的姓名。以往常有領隊將一摞護照隨便交給一位遊客，請其代發還給其他遊客的情況，這種做法並不好，不能體現領隊的認真負責態度。

（2）提醒遊客拿好手中的物品

領隊將護照、機票、登機卡發給遊客後，要向遊客確認其手中物品是否齊全，並提醒遊客要妥善保管，尤其是國際機票，是往返雙程，必定要好好保管，不能下飛機後就隨手丟棄。

（3）統一託運的行李票據要由領隊保管

全團行李統一託運後的所有票據，由領隊保管存放，不再發給遊客。此項也應告知遊客。

（4）對遊客要求調換座位問題的處理

許多航空公司對團隊遊客辦妥的搭機座號，是按照遊客姓氏字母順序排列的，因而遊客中很可能一家人拿到的座位號碼不在一起。領隊對此應及時向遊客說明解釋，並承諾到飛機上以後協助遊客相互調換。

（四）通過衛生檢疫

（五）通過登機安檢

1. 登機前的安全檢查

對身體及隨身攜帶行李檢查方式有以下幾種：

（1）搜身

檢查員從上、下、前、後用手摸搜旅客，但不搜衣袋。一般男檢查員搜男性旅客，女檢查員搜女性旅客。

（2）用磁性探測器近身檢查

檢查員手持一種探測器，貼近旅客身體搜索全身上下前後。儀器遇到手錶、衣袋內的鑰匙、小刀、紀念章等金屬物後，即會發出特殊聲音，旅客則需要從衣袋內取出全部金屬物再進行檢查，直到檢查員消除懷疑為止。

（3）過安全門

安全門是一種門式檢查裝置，旅客須從門框內一一通過。如果身上攜帶金屬物，裝置就會發出信號，檢查員對有懷疑的人再做搜身檢查。

（4）物品檢查

打開全部物品進行檢查。

（5）用紅外線透視儀器檢查

將全部手提行李放在輸送帶上送入檢查。檢查員透過監視螢光螢幕觀察物品，對有疑慮的物品要開箱檢查。

領隊在帶領遊客經過登機安全檢查時，要提醒遊客主動配合機場安檢人員，避免與其發生糾紛。

3. 等待登機

在完成了以上各項手續後，領隊應帶領遊客到登記卡上標明的登機閘口的候機室等候登機。領隊應提醒遊客注意聽廣播，以免誤機。目前許多航空公司規定，為保證整點，旅客未能及時趕到，飛機也會關閉艙門甩客飛行。

二、飛行途中

辦理完中國方面的全部出境手續後，直到抵達目的地國家（地區），辦好入境手續、與當地導遊會合之前，領隊是始終一人在對出境旅行社派出的整個旅遊團隊進行負責。其間在飛行業中，領隊無法與外界透過電話進行聯絡和工作請示，發生任何事情都需要領隊一人拿主意解決。

出境旅遊的空中飛行時間通常較長，一般少則一兩個小時，多則10多個小時或20多個小時，領隊應充分利用機上的時間，對團隊進行熟悉。這段時間內，領隊可以從事的事情包括如下：

（1）對接待計劃再次預習，對遊覽城市之間的銜接、轉換尤其注意

（2）拿出資料書籍，對行程中所涉及的不熟悉的景點進行預習

（3）對中國出境時發生的一些問題及時記錄下來

（4）與遊客交談，融洽關係

飛行途中，領隊應完成的其他工作，在《旅行社出境旅遊服務品質》當中，也有規定：

飛行途中，領隊應協助機組人員向旅遊者提供必要的幫助和服務

可見，乘坐飛機期間，領隊尚不能只顧自己休息，還必須考慮到領隊的工作身份，仍需要為遊客提供幫助和服務

（一）為遊客提供搭機當中的諸項幫助

1. 協助遊客調換座位

因航空公司常常會按照旅客姓氏的字母順序發放登機卡，則遊客當中一家人拿到的登機卡上的座位號多會不在一起。登上飛機後，領隊應當儘可能地幫助遊客調換座位。領隊應負責幫助遊客之間相互協商，儘量能讓遊客的家庭成員之間坐在一起。如果領隊協商其他乘客較麻煩，也可尋求空服人員的幫助。

領隊自己的座位，以靠近中間通道為妥，而不應選擇靠近窗口的座位，這樣可以較為方便地站起身來照顧遊客。

2. 遊客的特殊用餐要求

團隊當中如果有在用餐方面有特殊要求的遊客，如伊斯蘭清真餐、素食者餐、兒童餐等，領隊應當及早與機上空服人員進行溝通。

有特殊用餐要求的遊客在出發前的行前說明會上應該已經有統計，領隊應該做到心中有數，此時無須再向遊客問詢。

空服人員送來飲料時，如遊客不清楚或不知道如何要什麼飲料，領隊也應起身去為遊客提供幫助。幫助時應先輕聲詢問遊客，再向空服員轉告，儘量避免臉皮薄的遊客心生不快。

3. 熟悉飛機上的救生設備

領隊應當熟悉飛機上救生設備的使用和安全門的設置，登機後認真聽取空服人員的講解演示。一旦空中飛行期間發生意外，領隊首先自己需懂得如何使用救生設備及開啟安全門，並在需要時給團內遊客講解。

4. 回答遊客的其他提問

飛行業中，遊客最經常問的問題就是抵達時間、目的地的天氣以及目的地國家最值得看的景觀等。領隊應當隨時保持清醒頭腦，認真看飛機上電視螢幕的顯示，記住抵達時間和飛行時間，一有遊客詢問，立刻回答。這樣可以留給遊客領隊幹練和頭腦清醒的印象，對領隊產生信任感。

（二）幫助遊客填寫入境表格

在從一個國家（地區）飛往另外一個國家（地區）的飛機上，領隊需要做的最重要的一件事，就是為全團遊客填寫將要抵達的國家（地區）的入境表格。

1.各國（地區）不同的入境卡

各個國家（地區）的入境卡不但格式各不相同，名稱也不完全一樣，有「ARRIVE CARD」、「IMMIGRANT CARD」、「IMMIGRANT FORM」、「ENTER CARD」、「ENTER FORM」、「INSPECTION CARD」、「LANDING CARD」、「INCOMING PASSENGER CARO」等多種叫法。

各國（地區）的入境卡的內容詳簡不一，但其中所包含的主要項目大致相同，通常包含的主要項目有：

Full Name （全名）

Family Name （姓氏）

Middle （中間名）

Given Name （名字）

Sex · Male · Female （性別，男，女）

Nationality （國籍）

Occupation （職業）

Date Of Birth （出生日期）

Place Of Birth （出生地）

Passport Number · Expiry Date · Date Of Issue · Place Of Issue （護照號碼，有效期限，簽發日期，簽發地）

Visa Number · Date Of Issue · Place Of Issue （簽證號碼，簽發日期，簽發地）

Purpose Of Entry（Diplomatic · Official · Visit · Business · Tourism · Transit）（入境目的：外交，公務，訪問，商務，遊覽，轉機）

Travelling From （由何處來）

Destination （目的地）

Travelling By · Flight No. （旅行乘用工具，航班號碼）

Address And Telephone No. （地址及電話）

Travelling In Package Tour （Yes / No） （是否包價旅遊）

Signature （簽字）

Date Of Enter （入境日期）

一些國家（地區）的入境卡與出境卡是印製在左右一體的卡片上，在填寫入境卡的時候出境卡部分也需要填寫。入境時，入境檢

查官員會將出境卡部分折下再將出境卡部分用訂書機訂在護照內，出境時即無須再填寫出境卡。

2. 海關申報單

除了入境卡需要填寫外，還需要先填寫一份海關申報單。

海關申報單的內容有簡有繁，申報重點也有所不同。其可能涉及的項目有：姓名、出生日期和地點、國籍航班號、居住國、永久地址、在逗留國家（地區）的住址、隨行家屬姓名及與本人關係、簽證日期、簽證地點，隨身攜帶物品，如現金、支票、手錶、攝影機、攝影機、黃金、珠寶、香菸、酒、古董等。有些國家對動植物出入境控制很嚴，甚至少量水果也不允許帶入境。美國海關申報單中有一欄就是：「你或者你們一行人中是否有攜帶水果、植物、肉類、植物或動物製品、鳥類、蝸牛，或其他任何種類活的動、植物？」

並非所有的國家（地區）都需要填寫海關的申報單，在不需要海關申報單的國家，領隊可省卻這項工作。

各個國家（地區）的海關申報單都不相同，但其中的內容大多一樣。下面是一份加拿大的海關申報單的內容：

Customer Declaration Card（海關申報卡）

Part A - All travellers（must live at the same home address）（A部分，所有的旅行者，必須居住在同一個地方）

Last name，first name， and initials（姓、名、縮寫名）

Date of birth（生日）

Citizenship（國籍）

Home address - Number， street（家庭地址，號碼，街道）

Town/city（城鎮或城市的名稱）

Province or state（省或州的名稱）

Country（國家）

Postal/Zip Code（郵政編碼）

Arriving by：Airline Flight No.（搭乘的航空公司，航班號）

Purpose of trip：Study，Personal，Business（旅行的目的：學習、個人原因、商務）

Arriving from：U.S. only，Other country direct，Other country via the U.S.（從哪裡來：從美國來，直接從其他國家來，其他國家通過美國來）

I am/we are bring into Canada（我或我們帶入加拿大的物品）

Firearms or other weapons，Yes/No（武器）

Goods related to my/our profession and/or commercial goods whether or not for resale（e.g.，samples，tools，equipment）（和我的職業或和商業有關的商品，如：工具、設備等）

Animals，birds，insects，plants，soil，fruits，vegetables，meats，eggs，dairy products，living organisms，vaccines（動物、鳥類、昆蟲、植物、泥土、水果、蔬菜、肉類、蛋、乳製品、有機物、疫苗）

I/we have shipped goods which are not accompanying me/us.（有非隨身攜帶的海運物品）

I/we will be visting a farm in Canada within the next 14

days.（在14天之內會訪問一個加拿大的農場）

Part B - Visitors to Canada（B部分，加拿大的訪問者）

Duration of stay in Canada（days）（在加拿大逗留的時間）

Full values of each gift over CANS60（所有價值超過60加元的禮品）

Special quantities：Alcohol，Tobacco（特別限定的數量，酒精、菸草）

Part C - Residents of Canada（Complete in the same order as Part A）（C部分，加拿大的居民，這部分不用填）

Part D - Signatures（age 16 and older）（簽名，年齡在16歲及以上）。

3. 領隊需要代遊客填寫入境卡及海關申報單

旅遊團所需的多份入境卡及海關申報單可以向空姐統一索要，這些表格通常會用當地文字和英文兩種標明，填寫時可使用英文填寫。代遊客填寫所有的入境表格，是領隊的工作職責之一。

事先製作的「團隊資料速查表」這時候可以發揮很好的作用，可以讓領隊省卻時間和麻煩，使填表工作的效率大為提高。否則，領隊就必須將遊客手中的護照一本本收來，按照各個國家（地區）不同的入境表格的各種要求，翻開查閱護照中的相關內容再行填寫。

在一些航程較短的航線，飛行時間只有1個多小時，除去飛機上升和下降、用餐的時間外，領隊填寫這些入境表格的時間會十分緊張，因而需要抓緊時間填寫。有些英語較好或者願意自己填寫的年輕遊客，領隊不妨指導他們自己動手填寫。通常遊客自己填寫

時，會對入境國家（地區）的聯繫人、下榻飯店等項目不太清楚，領隊應及時提供幫助。

三、他國（地區）入境

飛機抵達目的地國家（地區）的機場後，要辦理一系列的入境手續。這些手續大致包括有衛生檢疫關、海關、移民局關幾項。各個國家（地區）對所需要辦理的手續順序並不一致，如日本的入境手續辦理順序是：航班飛抵機場──檢疫檢查──入境審查──動植物檢疫──海關檢查──入境；而泰國的入境手續辦理程序則是：航班抵達──移民局入境檢查──衛生檢疫──海關檢查──入境。領隊對他國（地區）入境各個環節的把握，大致可以依照在中國關口出境時經過的各個環節做反方向認識。

各個國家（地區）的入境，不僅程序前後不同，入境檢查的項目和需要遞交的材料也不一樣，有的國家僅有入境邊防一項檢查，還有的國家（地區），如瑞士，入境甚至不需要填入境卡。

入境檢查在許多國家（地區）是由移民局的官員來擔任。但另外一些國家（地區），全部是由警察來擔任。如法國的入境檢查，就全部由警察執行。邊防警察主要是針對身份證件的檢查，在機艙口進行證件檢查或在機場入關處證件檢查；海關警察檢查主要是針對過境旅客所攜帶物品的檢查。

（一）衛生檢疫

各個國家（地區）的衛生檢疫（Quarantine）的形式有許多不同，有的需要查驗黃皮書和健康申報單，有的則完全不需要填寫，只是對入境遊客進行檢視，發現患病遊客時加以詢問。

1. 黃皮書查驗

黃皮書的重要作用在於它是國際公認的衛生檢疫證件，是出入各個國家和地區重要憑證。所以，必須妥善保存。如果遺忘了，則必須找回；如果丟失了，則必須重新補辦。否則，在出入各國時可能會遇到麻煩。

很多國家對來往某些國家、地區的旅客，免驗黃皮書。但對發生疫情的地區，則檢查較為嚴格，對未進行必要接種的旅客，往往採取隔離、強制接種等措施。

需要查驗黃皮書的一些國家，例如智利、墨西哥等國家，要求入境的外國人，均需出具預防霍亂和黃熱病的接種或複種證明書。團隊如到那裡旅遊，領隊帶領團隊經過當地的衛生檢疫櫃臺時，要將黃皮書拿出接受檢查。

澳大利亞、紐西蘭等國家也有入境旅客需要攜帶黃皮書的要求，但不是強迫性的，除非入境者是來自傳染病源（如霍亂、黃熱病等）區。對來自傳染病源區的旅客澳洲當局會特別注意，甚至需要跟蹤對入境旅客定時做有關的檢查。

2. 健康申報單

有些國家（地區）入境，要求遊客填寫一張健康申報單。這張健康申報單的內容，多是對一些疾病的詢問，如有否患有精神病、麻風病、愛滋病、開放性肺結核，是否來自鼠疫、霍亂、黃熱病等疫區等。

有些國家（地區）的健康申報項目是與入境卡放在一張紙上，衛生檢疫櫃臺與入境檢查櫃臺也合二為一。

（二）辦理入境手續

許多國家（地區）的入出境是由其移民局把守，領隊帶領遊客沿「移民入境」（IMMIGRATION）標示前行，就能找到入境檢查櫃臺。領隊帶領遊客要在有「外國人入境」（FOREIGNER）標示

的任一通道前排隊，提醒遊客不能搶行。許多國家（地區）的通入境道都有多餘，如英國入境設有3種通道：英國公民通道（BRITISH PASSPORT）、歐共體國家公民通道（ECCOUNTRIES）和其他國家公民通道（OTHER PASSPORTS）。中國公民一般應選擇其他國家公民通道辦理入境手續。

通常在入境檢查櫃臺前，執勤人員通常會引導團隊遊客走一個專用通道辦理入境。

領隊需告誡遊客，在入境櫃臺前不能照相，也不能大聲喧嘩。

1. 被禁止入境的主要原因

各國（地區）檢查官員有權阻止入境的原因，主要有以下7種情況：

（1）入境後可能危害國家安全、社會秩序或違反公共利益的

（2）屬於本國（地區）政府禁止入境黑名單上的

（3）使用偽造的護照、簽證、入境許可證或其他證件的

（4）患有某種傳染疾病的

（5）攜帶資金不充足，或缺乏生活手段，有可能成為社會公眾負擔的

（6）受到國際刑事警察組織通緝的犯罪分子

（7）以前在入境國（地區）內違法或犯罪而被驅逐出境的

領隊應當清楚這些可能被禁止入境的原因，在自己帶團正常辦理入境時，如遇到某些入境官員進行無理糾纏，要做到心中有數而無須畏懼。

2. 領隊帶領旅遊團入境

（1）向入境檢查人員交付入境所需的證件和文件

站到入境檢查櫃臺前後，首先要禮貌地向入境檢查人員打招呼。「Hello」或者是「Good Morning」之類的禮貌語，可以使入境檢查的緊張氣氛得到緩解。如果是在夏威夷入境，用當地問好的方式「阿囉哈」向出境移民官問候，就更顯得恰如其分。

通常向入境檢查人員交付護照、簽證、機票、入境卡即可。也有的入境官會要求領隊出示當地國家（地區）的旅行社的接待計畫或行程表。

要注意，持有有效護照及簽證並不保證可以入境。入境檢查人員會核對「黑名單」，看看該外國人是否在榜上。如果以往曾在該國有過不良記錄，比如曾被遞解出境，則入境就會有麻煩。

旅遊團如果所持的是另紙團體簽證，則需要聽從入境檢查站站前的警官指揮，到指定的櫃臺辦理。領隊應走在團隊的最前面，以便將另紙團隊簽證交付，並準備回答入境官的提問。

（2）接受盤問

入境檢查官員可能會就入境的原因進行簡單盤問。問及的問題大致會有：

①為何要來此地

②準備到哪幾個城市

③團隊的人數共有多少

④準備停留多久

⑤住在哪家飯店

⑥當地負責接待的旅行社是哪家

⑦身上帶了多少錢

領隊及遊客面對入境檢查官員的諸項提問不必緊張，要予以配合從容回答。如尚不能說清楚，可將當地國家（地區）負責接待此團的旅行社的總經理姓名及電話告之。

（3）完成入境檢查

入境官經審驗無誤，在護照上加蓋入境章後，把護照、機票退還。至此，領隊及遊客即通過入境關，正式進入這個國家（地區）。

許多入境檢查官會在完成對入境遊客的審查後，對遊客說一聲「祝您旅遊愉快」的話，領隊及遊客不能聽而不聞，一定要答以「謝謝你！」（Thank you！）。

即使是入境檢查官沒有說話，取回證件時也應當不忘說一句謝謝。當然，如果能用當地語言來說，那效果會更好。

（三）領取託運行李

1. 到指定通道拿取託運行李

過移民局檢查站關後，領隊應帶領遊客到航空公司的託運行李領取處（Baggage Claim）認領自己的行李。通常機場會有免費的行李車供入境旅客使用，從機場的行李區域的電子指示牌上可以找到所乘航班的行李通道位置。領隊應在確認自己及每位遊客的託運行李都拿到後，再帶領遊客一起去辦理入境所需的下一項手續。

2. 託運行李出現問題應及時處理

如果託運行李被摔破，或者被遺失，要立即持行李牌與機場行李部門進行查詢。如確認丟失，須填寫行李報失單，交由航空公司解決。領隊應記下機場服務人員的姓名及電話，以備日後詢問。

根據國際航空協會規定：行李於國際運輸過程中受到損害，應於損害發生七日內以書面形式向承運人提出索賠申訴。但多數航空

公司希望乘客最好在機場就做出反應，否則事後還需要另外填寫一份報告書，解釋為何沒有立刻發現行李毀損，並需要提供證明。

航空公司託運行李經常還會出現行李未能隨乘客一起抵達的情況，通常航空公司會給乘客以適當的現金補償，負責在行李抵達後將行李送至乘客下榻的飯店。

行李破損時要請機場行李部門或航空公司代表開具書面證明，證明行李是因航空公司的原因受到損壞或者丟失，以便日後與保險公司交涉賠償。旅行社為每位遊客所上的「旅行社責任險」，其中有對行李破損丟失進行賠償的條款。

（四）辦理入境海關手續

1. 瞭解不同國家（地區）的海關規定

海關（Custom）是主權國家設在口岸上對進出國境的貨物、物品、運輸工具等執行監督管理並徵收關稅的機關。世界上各國出入境都設立有海關，以對出入境人員攜帶的貨物進行檢查。因此遊客出國不僅在出境時要接受本國海關的檢查，在抵達外國入境時，同樣要接受外國海關的檢查。許多國家的海關，是設立在衛生檢疫和護照簽證查驗結束並提取託運行李之後。

因各國國情不同，海關監督檢查的範圍也不同，但是對出入境旅客攜帶物品行李的查驗，都有明確的規定。哪些物品可以被帶入境，哪些不可以入境，哪些可以免稅，哪些需要徵稅，每個國家的海關都會有詳細的規定。

在攜帶物品入境方面的規定，各國的規定存在著很大不同。有些物品幾乎所有國家的海關一致禁止入境，如世界各國海關都嚴禁鴉片、海洛因、大麻等致癮、致幻物品及其原料的入境。大部分國家，特別是世界保護野生動物組織的參加國的海關，會對動物製品，比如象牙製品、毛皮製品等入境，有不同程度的限制。美國等

西方各國（日本除外）海關禁止從象牙產地國進口象牙或象牙製品，以及虎、豹等瀕危動物的毛、皮、骨製品等。美國、英國、日本、澳大利亞、紐西蘭等一些西方國家，還會禁止旅客入境時攜帶新鮮的水果、蔬菜或未經處理過的肉類。西亞的阿拉伯和伊斯蘭國家對於有違伊斯蘭教的圖書雜誌及其他印刷品、影音製品有較嚴格的進口限制。如巴基斯坦就明確規定，禁止豬肉及豬肉製品等違反伊斯蘭教義的物品入境。以色列對於反猶太教和損毀猶太民族感情的物品、印刷品等物品入境也有嚴格的限制。

許多國家對攜帶外幣現金入境會有所限制，但各國都有不同的限額規定，如美國為1萬美元，俄羅斯為500美元，法國為7622歐元，尼泊爾為2000美元。同樣是攜帶外幣現金，入境新加坡、瑞士、約旦等國卻沒有數額限制。多數有數額限制的國家，還會有嚴厲的處罰措施。如越南海關規定，未及申報的外幣將被越南海關沒收。尚比亞海關則規定，如發現有超量、違禁物品不報，將被罰款、沒收乃至監禁。菲律賓入境旅客攜帶外幣不違法。但帶入或帶出當地貨幣超過1萬比索卻屬於違法，不僅可能被沒收，而且可能被處以民事處罰或刑事起訴。

各國海關最常見的是對旅客隨身攜帶的菸、酒進行限量。

許多國家限制入境物品多種多樣，必須在臨行前認真查詢。如西班牙和義大利的限制入境植物品種還包括咖啡和茶葉。義大利、西班牙對咖啡的入境限制額為：普通咖啡500克或者濃縮咖啡200克，對茶葉的入境限制額為：茶葉100克或茶精40克。愛爾蘭也有這樣的特殊規定：歐盟以外國家的奶製品、肉製品及新鮮食物，未經提前批准禁止攜帶入境。日本雖然國家內部黃色雜誌遍地都是，但入境時卻明確規定：黃色雜誌、錄影帶不得攜帶入境。禁止帶入日本的還有「假名牌商品等侵害知識產權的物品」。入境遊客必須認真研讀這些規定，才能保證不致出錯。

有的國家，規定不能攜帶入境的物品，是從保護當地動物和植物的安全角度考慮的，如澳大利亞規定不准帶入澳洲的有：

（1）貓狗及其他小動物

（2）雀鳥、羽毛及禽類產品

（3）蛋、蛋類製品

（4）水生動植物

（5）農作物種子

（6）活生的昆蟲

（7）泥土

（8）培養液、微生物、動物精液和卵子

（9）乳類產品包括乳酪（芝士）

（10）肉類包括色拉米西香腸及其他香腸

（11）罐頭肉食

（12）鮮果及蔬菜

（13）所有活的植物、插枝及球莖

（14）稻草及草織器

（15）在飛機及輪船上留下來的食物

對各國海關的不同規定，領隊應多從各國使館的網頁中查詢，出行前應瞭然於心，避免正式出發、在入境各國時遇到麻煩。

領隊應負責向遊客說明各國的海關規定，並認真填寫海關申報單。在對有關規定搞清楚之前，不要貿然走海關綠色通道。印度尼西亞海關就有這樣的規定：印度尼西亞海關官員有權對經過綠色通道的乘客的物品進行開包檢查。如開包檢查發現所帶物品數量超過

規定限制，海關有權對其超出部分進行沒收和銷毀。

2. 海關入境檢查方式

世界各國海關對外國旅客或非當地居民的檢查，常有四種情況。

（1）免驗

西歐一些機場在海關寫明「無須報關」，或者海關櫃臺根本無人值守。

（2）口頭申報

旅客不需要填寫海關申報表，過海關時，海關人員只口頭問旅客帶了什麼東西，通常不用開箱檢查。

（3）填寫海關申報單

在交海關申報單時，海關人員只是詢問是否攜帶了海關所限制的物品，很少開箱檢查。

（4）填寫海關申報單並開箱檢查

每位入境旅客在交付申報單後，也需要打開行李接受檢查。

通常是前三種做法會較普遍遇到，而最後一種做法較少遇到。

3. 領隊帶團通過海關

通常的海關會設置在移民局後，如法國的機場入境，遊客在辦完入境檢查站手續、提取行李後，才進入海關檢查區域。一般海關檢查為例行抽查，領隊帶遊客經過海關的時候，把申報單交付海關人員後，即可直接走出。

海關工作人員的權力比較大，可以直接對當事人進行搜身檢查。領隊應當告誡遊客，如海關人員進行抽查，應當服從配合檢查而不要與之爭執。

海關人員要求查驗旅客證件時要服從，如要求開箱檢查，要立刻配合自行打開行李接受檢查，不要遲疑。如果海關人員示意通過，則要立刻帶行李迅速離開櫃臺。按照一些國家的法律規定，海關人員無權私自打開你的行李，但是如果他們要求你打開時遭到拒絕，他們就有權打開你的行李。

（五）與接待團導遊會合

辦完上面的各項手續，領隊就可以舉起領隊旗，帶全體遊客到出口與前來迎接的導遊會合了。有些國家（地區），旅行社導遊會被允許到機場裡面遊客入境櫃臺前接團。這樣旅遊團就會更早與導遊見面，免卻在出口處尋找導遊的麻煩。旅遊團在提取託運行李、過海關等環節，可以由領隊與導遊一起帶領遊客通過，使團隊一踏上不同的國度，就有一種親切之感。

與導遊見面後，領隊應主動與導遊交換名片，並與導遊進行簡單的工作交流。內容包括：

（1）如團員人數有變化須告訴導遊

（2）問清是否由機場直接去下榻飯店

（3）機場與下榻飯店的距離與行駛時間

（4）與導遊約定時間對團隊行程進行會晤

領隊在接到導遊的名片後，應對導遊的手機電話進行確認。為方便工作，應立即輸入到自己的手機中備存。

在走出機場、上車之前，領隊須先清點人數，並請所有遊客清點自己的託運行李和隨身行李。

（六）他國（地區）入境時容易出現的問題及解決辦法

1．以往旅遊團在他國（地區）入境時出現的問題案例

相對於在中國出境可能遇到的旅遊安全障礙，在抵達外國、等待辦理入境手續過程當中可能遇到的問題會更多，因為這中間存在著不少的變數，非旅行社領隊或遊客所能控制。近些年曾在一些國家（地區）入境發生的一些非正常事情，已經讓一些帶團領隊或隨同旅遊團到境外旅遊的中國遊客，因各種原因在外國入境受到生理和心理的傷害，因而造成了較嚴重的旅遊安全問題。據中國駐丹麥使館報告，2006年下半年以來，丹麥哥本哈根機場就先後發生數起中國公民入境受阻並遭遣返事件。而受阻的主要原因，中國遊客未隨身攜帶國際旅行保險單或邀請函原件。2005年7月29日，中國浙江省的一個17人旅遊團在南非開普敦機場，因被告知簽證失效而被禁止入境，次日該團被機場移民局原機遣返。簽證失效的原因，是因為經辦此團的中國旅行社在向南非駐上海總領館申辦簽證時，是由南非一家旅遊公司提供邀請函和擔保。後因兩家合作方之間出現商務糾紛，旅行社改與南非其他公司合作。為此南非出具邀請函的公司致函開普敦機場移民局，稱其不再對該團在南非境內的任何活動負責。根據南非新移民規定，開普敦機場移民局因而拒絕了該旅遊團入境。

2006年4月24日，外交部在其網站發布消息，提醒中國公民入境歐盟申根國要注意簽證的問題。據中國駐慕尼黑總領館告，中國六名持因私護照的企業人員在慕尼黑轉機時因入境簽證問題受阻，時間長達5個小時，險些耽誤行程，後經總領館大力協助才得以順利前往目的地國。受阻的原因主要是：除該團無人懂外語外，他們所持簽證種類為商務，但在德無正式商務活動，也沒有在德的活動日程，前往國家只有希臘、義大利兩個國家。

2003年10月3日，一個由中國重慶出發的旅遊團抵達韓國旅遊，不想卻在韓國機場無端被禁9個多小時。據此團遊客介紹，他們參加的韓國4日旅遊，全部的護照、簽證等手續都符合法定要求。當日下午5點從重慶江北機場起飛，並於當地時間晚上9點30

分順利抵達韓國仁川機場。按照慣例，辦理入境手續最多只需半小時。但在仁川機場入境口，此團一行卻等了1個多小時也未獲得入境批准。領隊出面進行交涉時，韓國方面則告知，由於重慶旅行社沒有將旅行團名單傳到韓國，所以他們暫時不能入境。領隊拿出入境相關手續的原件，但韓方人員根本不加理會。當晚10點30分，旅遊團成員被帶到韓國移民局設在仁川機場的一間辦公室內，按照非法入境的嫌犯進行囚禁，由6名警察對他們的行動進行限制。次日淩晨1點，所有人隨身攜帶的所有物品、通信器材被強行搜走後，被關押到了條件極差的拘禁室過了漫長的一夜。一直到第二天早晨8點多鐘，拘禁室大門打開，在沒有辦理任何手續、也沒有任何說明的情況下，旅遊團不明不白突然被獲准入境。經過苦難折磨的遊客已經沒有心情再繼續旅遊，找到中國駐韓國大使館尋求幫助然後回國。

在西方一些國家的入境，入境的移民局官員往往會向入境遊客提出一些簡單問題，諸如到訪的目的，住宿在哪家飯店，停留幾天等。而僅僅是因為回答入境官的提問不合要求，就有可能受到阻撓。曾有這樣的事情出現過：一個參加旅遊團、持旅遊簽證的中國遊客在某國入境櫃臺前，被入境官問及到訪目的時，得意洋洋地宣稱自己是來此地考察，看看有什麽投資機會。入境移民官則據實判定此人所獲取的簽證種類與實際逗留目的不同，因而拒絕其入境。

近些年，因受非法移民問題困擾，歐洲一些國家的入境移民官也往往變得過度敏感，入境審查執行起來十分嚴格，常常使得中國旅遊團在踏入歐美國家的大門時，正常入境過程無端受阻，影響到了整個旅遊的行程，同樣為中國遊客的旅遊安全造成不小的影響。2005年11月28日發生在希臘的一個中國旅遊團受阻的事情較為典型，持合法簽證入境的中國旅遊團因受到入境官的懷疑，則58名中國遊客在雅典機場受阻25小時，最後得到的僅僅是一聲道歉。這類事件給旅遊的正常程序、旅遊安全帶來的損害是顯而易見的。

但相比之下，比受到來自外國警方的公開的敲詐勒索還好得多，因為這樣的敲詐勒索，會讓遊客真正感到內心恐懼和不安。

2006年2月12日，19名西班牙國民警衛隊隊員在該國南部旅遊勝地馬拉加被逮捕，警方懷疑他們在馬拉加機場檢查行李過程中以「通關」為名勒索中國遊客。據來自西班牙華文報紙《華新報》的消息，這些警衛隊員在機場向旅客收取一定的現金，允許他們攜帶超量菸酒的代價。如果這些警衛隊員在檢查行李時發現旅客攜帶有過量的香菸、酒或者其他物品，他們就會向旅客索取小額賄賂，然後放行。他們還對一些中國旅客聲稱，如果不交給他們50歐元的「通關費」，那麼行李就會被扣留。西班牙官方通訊社「埃菲社」在對這一事件進行了報導中稱，向旅客收取「通關費」的行為在該機場部分警員中已成「慣例」。警方幾個月來透過錄影資料、旅客的證詞以及其他材料掌握了大量的受賄證據。西班牙警方在後來發表的一份聲明中說，他們接到線報後經過調查，逮捕了19名嫌疑人。西班牙國民警衛隊的發言人馬蒂姆·桑迪約（Mardim Sandijo）少校說，他對發生這一事件表示「遺憾」。這19名被逮捕的國民警衛隊隊員，將被送交西班牙司法機構接受進一步的調查。

思考與練習

1.在經過海關時，什麼情況下要走紅色通道？

2.乘坐飛機時，領隊還應為遊客提供哪些方面的服務？

3.旅客被禁止入境的主要原因有哪些？

第八章 他國（地區）離境及中國入境

在完成了團隊行程表所列的全部旅行活動之後，旅遊團的活動就從旅遊的中期轉到了後期。領隊的帶團工作，也應從安排組織團隊在境外期間的活動慢慢轉向組織旅遊團返程回國的活動中來。

從離開他國（地區）到入境中國，還有許多程序需要一步步進行。領隊基於已經經歷了的中國出境、他國（地區）入境的經驗，應能較好地對待下面的步驟。

穩定心態，掌握好節奏，按部就班，就能保證一次出境旅遊的帶團工作能在有條不紊的工作中圓滿結束。

一、辦理他國（地區）離境

在搭乘離境飛機前，要辦理他國（地區）的各種離境手續。

（一）辦理搭機手續

旅遊團在結束境外的整個旅遊行程後，需要搭乘飛機返回中國。領隊及導遊應對從城區到機場的用時進行充分估算，按照許多國家（地區）國際機場的要求，離境客人通常都需要提前兩個小時趕到機場。在行使到機場的路上，領隊就應當將全團的護照、機票收齊。

境外各國（地區）機場的航空公司辦理搭機手續，整個程序與出境時在境內的航空公司櫃臺辦理手續基本一致。領隊有了中國出境時辦理搭機手續的經驗，此刻應從容對待。

按照旅行社間的常規協議，境外接待社的導遊應當負責幫助所接待的旅遊團辦理出境搭機手續。

1. 行李託運

進入搭機手續辦理區域，一般會先進行託運行李的安全檢查。領隊需帶領遊客一起將擬託運行李放在傳送帶上接受檢查。之後由安檢人員貼上「已安檢」封口貼紙後，領隊及遊客攜帶自己的行李到航空公司值機櫃臺前準備辦理搭機手續。所有託運行李均應排列整齊，領隊首先進行行李數量清點。待機場的行李員將託運行李繫上行李牌後，領隊需要再次清點數量並與行李員核實。行李託運完成後，領隊應準備小費付給行李員。

2. 換領登機卡

來到值機櫃臺，領隊需首先禮貌回應航空公司工作人員的問好，然後主動報告搭機人數，交付全部的護照和機票。

辦完搭機手續，領隊應不急於立刻離開櫃臺，而要當面將護照、機票、登機卡、行李牌數清。確定無誤後，禮貌向工作人員致謝轉而離開櫃臺。

3. 將證件、機票發給遊客

進入出境邊防檢查之前，領隊需要將全體團員召集到機場中相對安靜的地方開一個短會。短會的內容主要包括：

（1）向大家介紹接下去所要辦理的離境手續

（2）講解機票、登機卡上的訊息，如航班號、登機時間、登機門等，希望遊客在機場出境手續辦完自由購物時，掌握好時間以免誤機

（3）其他重要的提醒，如不要給其他不認識的遊客攜帶物品等

在講清主要事項後，領隊將護照、機票、登機卡逐項分發給遊客

（二）購買離境機場稅

1. 多數情況下機場稅包含在機場中

通常的國外機場收取的機場稅，在購買機票的時候會一起付清。機場稅的具體稅項及金額會影印在機票上以為憑據。但也有一些國家的國際機場，機場稅是不在機票當中代收的，需要在搭機前現場購買，如泰國的機場即是如此。

2. 機場稅不能向遊客再行收取

按照中國組團旅行社與出境旅遊遊客簽署的出境旅遊合約的規定，境外機場稅一項應包含在正常的旅遊收費當中，應由旅行社予以支付。領隊出團前應當對此項費用如何支付有所瞭解，如需要領隊支付，則領隊就需要在購買後將機場稅憑據發給遊客。

3. 通常機場稅應由境外接待社支付

通常情況下，在境外機場發生的機場稅，是由境外當地接團社來支付的。境外接待社與中國國內組團社的包價旅遊報價當中，會包含有機場稅一項。因而，一般情況下，機場稅是由境外接團社的導遊來代為支付購買。比如泰國的導遊，即負責在旅遊團隊離境前購買機場稅並將憑據交給每位遊客。

（三）辦理移民局離境手續

1.填寫出境卡

許多國家的出境卡是與入境卡印製在一張紙上，旅客在入境時就已經填寫完成。入境時，入境官員會將入境卡部分折開撕下留存，然後把出境卡部分訂在或夾在護照裡還給旅客。因而旅客在出境時，無須再重新填寫出境卡，只要交護照給入境官員即可。但如果遊客不慎將夾在護照中的出境卡丟失，此時就需要補填一張。

並非所有國家的出境都需要填寫出境卡，比如瑞士的出入境就

沒有填寫出入境卡之說。另外，持另紙團體簽證的旅遊團，在他國離境時，通常也不需要填寫出境卡。

2. 通過離境檢查站

各國（地區）的邊防檢查，相對入境的嚴格來說，出境的手續辦理較為寬鬆。遊客因有了入境時的經歷，出境時也不會特別緊張。

（1）不要忘記與導遊道別

在進入離境檢查站區域前，領隊需要帶領全體團員與導遊道別。無論導遊工作是否令大家滿意，此時領隊都應代表大家向導遊道一聲感謝。

（2）依次辦理離境手續

領隊帶領遊客進入離境檢查站區域後，在出境檢查櫃臺前排隊，依次辦理離境手續。

旅客向檢查站官員交上護照、機票、登機卡後，站立等待查驗。如查驗無誤，護照將被蓋離境印章，或將簽證蓋過「已使用」的章，然後將所有物品交還旅客，離境手續即告完成。

檢查站出境官員檢查旅客的護照及簽證的時候，通常會按照旅客簽證的有效期及准許停留天數進行推算，如超出，旅客將可能會得到懲罰。比如，中國內地遊客到香港旅遊，所辦理的個人旅遊簽，規定在香港停留天數只能是7天，如超過，香港出境時就會受到香港檢查站警察的盤問和懲處。

從整體上說，各個國家（地區）的出境檢查站手續的辦理，通常都會比入境檢查站手續要快。

（四）辦理海關手續

1. 不同國家（地區）的海關有不同的出境限制

遊客到其他國家（地區）旅遊，對各個國家（地區）海關規定的出境禁止攜帶的違禁物品清單必須事先掌握。2003年曾發生過中國在非洲工作回國的醫生攜帶象牙在比利時出境時，被比利時海關扣押逮捕的事件，原因就是因為中國旅客對比利時海關的出境違禁品規定不瞭解。

出團前領隊應到相關國家的駐華使館、旅遊局網站上進行查詢，也可在當地國家導遊詢問，應竭力避免出現遊客因攜帶違禁物品被他國（地區）海關扣押的事件發生。

把目的地國家（地區）的海關違禁物品事先告知遊客，應是領隊的責任和義務。

大致說來，各國（地區）海關對離境攜帶物品的限制主要有幾種情況：

（1）遊客入境時申報過的物品必須攜帶離境

如印度尼西亞非海關就有此類規定：外國遊客自用的照相機、攝影機、卡帶式錄音機、望遠鏡、運動器械、筆記本電腦、手機或其他類似設備入境時必須申報，離境時必須帶回。

（2）許多國家（地區）的海關對攜帶金錢離境有限額

比如塞席爾，其機場入境時雖不設外匯申報點，但在出境時對外匯檢查非常嚴格，一旦發現旅客所攜外匯超過其規定數量（400美元），即予沒收。土耳其海關規定，攜帶相當於100美元的土耳其貨幣出境就必須申報。

（3）對動物、植物實物及骨骼的離境有限制

如坦尚尼亞海關就規定：出關者禁止攜帶象牙、犀牛角等物品。海關對此會查堵嚴密，旅客如違規，將被處以重罰。海椰子是塞席爾的特有物種，被視為國寶。攜帶海椰子在塞席爾離境時，必

須持有塞有關部門頒發的編號和許可證，否則也將被重罰。

（4）其他類型的各種限制

還有一些海關限制，並不典型，多是某一個國家（地區）的特有規定。如土耳其海關規定，攜帶貴重物品或電器離境要申報，而古董、紅茶、咖啡和香料禁止攜帶離境。

另外，在考慮境外國家（地區）離境的海關限制攜帶物品的時候，一定不能忘記中國海關的入境物品限制。各個國家（地區）與中國的海關檢查站在限制入境的物品上有許多不一致的地方。如在境外購買的一些印刷品書刊、鮮花水果等物品，就不被中國的檢查站海關允許入境。以往常有遊客在自由港之稱的香港購物，買了大量的菸酒，在香港出境一切順利，但卻因違反中國內地的海關規定而不能攜帶入境的事件發生。

2. 通過海關櫃臺

國外多數國家（地區）的機場海關，檢查是以抽查的方式進行。通常是無申報物品的遊客無須填寫海關申報單，直接走過海關櫃臺即可。但如果攜帶了限制出境的物品而沒有申報，則會受到懲處。因而，如遊客攜帶了限制出境的物品，應主動申報，以免出現麻煩。

通過海關前，領隊應當就海關的規定及申報的利害向遊客說明，要求遊客主動向海關申報限制攜帶出境的物品。領隊應幫助遊客填寫海關申報單並協助遊客與海關人員進行交涉。

（五）辦理購物退稅手續

歐洲、澳洲以及南非等許多國家或地區，都有對遊客購物實行退稅的規定。如南非就規定：外國旅客在南非購買紀念品，凡金額超過250蘭特，從購物之日起90天內，可在離境時到機場退稅處申請退還增值稅。歐洲國家中對退稅的規定更加普遍。如丹麥規定，

來丹麥的旅遊者出境時，可憑「免稅商店」開具的特製發票，在機場退13％的稅。克羅地亞規定，外國公民在克羅地亞購物超過500庫納可以申請退稅。拉脫維亞規定，遊客在機場、碼頭和公路海關邊境檢查站，憑護照、機票或船票或車票，並出具本人3個月內的商店購物正式退稅發票和包裝完好的所購商品（金額超過50拉特），經海關邊境檢查人員簽字蓋章確認後，可退回增值稅。

在各個機場辦理退稅，方法不一，需要事先弄清楚，如在德國的法蘭克福機場辦理退稅，過了出境關卡（Passport Control），必須到退稅海關（Custom/Export Certification）出示申請退稅的物品和發票，海關人員需要在免稅購物支票上蓋印。之後，旅客要到離境處的退稅櫃臺（Cash Refund）出示支票，才可以完成整個退稅手續，拿到退還的歐元或美元。

在歐洲各個機場究竟是先辦理搭機手續還是先辦理海關退稅，各個機場的規定也都有不同，領隊可先向機場查詢，再轉告遊客。

領隊應該事先瞭解不同國家（地區）的退稅規定和操作方式，以便為遊客提供幫助。

對多數中國遊客來說，在國外離境時辦理消費退稅，都會有語言交流方面的種種不便，而且在短暫的時間裡常常無法真的去完成退稅，故領隊可建議遊客回到中國再辦理退稅手續。目前已經有一些退稅公司在中國展開了退稅業務，在北京、上海、廣州等大城市設立了退稅點。

（六）準備登機

1. 領隊應核實登機閘口向遊客提醒

領隊應注意收聽機場內的廣播，或向機場內的諮詢臺詢問，或從電腦螢幕上查詢瞭解所搭乘的航班登機閘口是否改變。在確信無誤後，要將登機閘口及登機時間告訴遊客，並提醒每一位遊客不要

誤機。對年老遊客和無購物需求的遊客，領隊應直接帶領他們到登機閘口等候。

2. 避免遊客因購物而誤機

喜歡購物的中國遊客多數不會放棄候機過程中在機場的免稅店購物的機會，此時領隊應當及時提醒遊客，一定要注意收聽廣播或查看機場的顯示螢幕中的提示，在機場規定的時間內登機。

許多航空公司規定，航班起飛時間一到，艙門就會按時關閉。如有旅客沒能按時登機，飛機也並不會拖延等待而會照常起飛。以往曾有中國赴韓國、日本的遊客發生過因此誤機的事情，故遊客對此不能疏忽大意、掉以輕心。

為避免出現遊客誤機的事情發生，領隊應及早趕到登記閘口，清點人數，與未能及時趕到的遊客聯繫，讓領隊對遊客的悉心關照，在臨上飛機回國前的一刻也得到體現。

二、帶團返國入境

（一）接受檢驗檢疫

1. 瞭解國家有關衛生檢疫的有關法規

中國邊防衛生檢疫機構，是依照《中華人民共和國國境衛生檢疫法》為法律依據設立的。目的在該法的第一條就已經闡明，是「為了防止傳染病由國外傳入或者由國內傳出……保護人體健康」。中國所列的傳染病，包括鼠疫、霍亂、黃熱病以及國務院確定和公布的其他傳染病。

出入境檢疫對象包括：入境、出境的人員、交通工具、運輸設備以及可能傳播檢疫傳染病的行李、貨物、郵包等特殊物品。《食品衛生法》規定的出入境檢疫對象有進口食品、食品添加劑、食品

容器以及包裝材料、工具設備等。

2.「入境健康檢疫申明卡」的內容

《中華人民共和國國境衛生檢疫法》第十六條規定：「國境衛生檢疫機關有權要求入境、出境的人員填寫健康申明卡，出示某種傳染病的預防接種證書、健康證明或者其他有關證件。」

SARS期間，衛生檢疫十分嚴格。在全國各檢驗檢疫部門將SARS防治工作納入常態管理後，國家品質監督檢驗檢疫總局發出通知，要求自2004年6月25日起，對健康申報、體溫檢測等工作制度做出新的調整和規定。健康申報方面，入境旅客繼續實施填報「入境健康檢疫申明卡」制度；深圳、珠海入境持回鄉證的港澳居民和持往來港澳通行證的內地居民也不必再填報「入境健康檢疫申明卡」。體溫檢測方面，出入境旅客繼續實施體溫篩查制度。「入境健康檢疫申明卡」自動識別通關系統已經在中國主要口岸啟用。

「入境健康檢疫申明卡」的查驗內容主要是：

（1）對於申明精神病、麻風病、愛滋病（包括病毒攜帶者）、性病、開放性肺結核的外國人阻止其入境。

（2）對在入境時發現的患有發熱、咳嗽、腹瀉、嘔吐等症狀或其他一般性疾病患者，進行醫學觀察和流行病學調查、採樣，實施快速診斷，區別情況，隔離、留驗或發就診方便卡，採取其他預防、控制措施。

（3）對來自黃熱病疫區的人員，查驗黃熱病預防接種證書。對於無證者或無有效證件者，應現場予以黃熱病預防接種並發給證書。

（4）檢疫傳染病的監測：發現鼠疫、霍亂、黃熱病染疫人，必須立即隔離檢疫；對染疫嫌疑人應按潛伏期實施留驗；對染疫人、染疫嫌疑人的行李、物品，實施衛生處理。

（5）對在國外居住三個月以上的中國籍人員（海員、勞務等重點人群）實施愛滋病和性病監測。

3. 交付「入境健康檢疫申明卡」

領隊帶領遊客返回中國，通常在返程的飛機上就可以拿到「入境健康檢疫申明卡」。這份申明卡用中文填寫即可，領隊可指導遊客完成。

飛機落地後，領隊帶遊客在經過「中國檢驗檢疫」的櫃臺時，將填寫完成的「入境健康檢疫申明卡」交出，如無例外，就可以通過檢疫櫃臺繼續前行。

（二）接受入境邊防檢查

1. 通過入境邊防檢查

領隊帶領遊客在檢查站櫃臺前排隊，接受邊防檢查站的入境檢查。將護照一起交入境檢查員。入境檢查員核准後在護照上加蓋入境驗訖章，將護照還給旅客，則入境檢查站手續完成，旅客即可入境。

中國法律規定的被禁止入境的情況有以下幾種：

（1）入境後可能危害中國的國家安全、社會秩序者

（2）持偽造塗改或他人護照證件者

（3）未持有效護照、簽證者

（4）患有精神病、麻風病、愛滋病、性病等傳染病

（5）不能保障在中國期間所需費用者

2. 持另紙團體簽證要走團隊通道

如果出境旅遊團隊是持「中國公民出國旅遊團隊名單表」和另紙團體簽證，需走團隊通道。「中國公民出國旅遊團隊名單表」中

的入境邊防檢查專用聯由檢查站收存。遊客按照名單表順序排隊順序辦理入境手續。

（三）領取託運行李

1. 領取託運行李

完成入境邊防檢查後，進入中國境內。領隊及遊客可按照行李廳的電子指示牌的標示，在行李轉盤上找到自己的託運行李。

2. 行李遺失的處理

當遊客發現自己行李遺失時，領隊應協助遊客與機場的行李值班室進行聯絡。

根據國際航空協會的「終站賠償法則」規定，轉機旅客的行李遺失，應由搭乘終站的航空公司負責理賠。這類賠償，通常會在查找超過21天仍無下落後進行。

3. 團隊解散

通常在遊客取回自己的託運行李後，團隊就可以就地解散了。領隊應與每位遊客致謝道別。

（四）接受海關查驗

1. 瞭解中國海關對入境物品的限制規定

（1）中國海關規定禁止進境的物品

對中國海關明令禁止攜帶入境的物品，領隊需要事先向遊客說明，以免遊客攜帶入境時遇到麻煩，主要有以下幾種：

①各種武器、彈藥、爆炸物；偽造的貨幣、有價證券以及製造設備

②對中國政治、經濟、文化、道德有害的印刷品、膠卷、照片、錄音帶、錄像帶、CD、VCD及計算機存儲介質等

③烈性毒藥

④鴉片、嗎啡、海洛因、大麻等能致人成癮的麻醉品、迷幻藥品、精神藥品等

⑤帶有危險病菌、害蟲及有害生物的動、植物及其產品

⑥有礙人、畜、植物的，能導致傳播病蟲害的水果、儀器、藥品或其他物品

（2）中國海關限制入境的部分物品

在遊客經常會買的菸酒方面，中國海關對到港澳地區旅遊和到國外旅遊的遊客有不同標準的限制規定。

（3）中國海關允許入境但須申報檢疫的物品

①種子、苗木及其他繁殖材料、菸葉、糧穀、豆類（入境前須事先辦理檢疫審批手續）。

②鮮花、切花、乾花。

③植物性樣品、展品、標本。

④乾果、乾菜、醃製蔬菜、冷凍蔬菜。

⑤藤、柳、草、木製品。

⑥犬、貓等寵物（每人限帶一隻，須持有狂犬病免疫證書及出發地所在國或者地區官方檢疫機構出具的檢疫證書，入境後須在檢驗檢疫機構指定的地點隔離檢疫30天）。

⑦特需進口的人類血液及其製品、微生物、人體組織及生物製品。

2. 遊客自行接受海關查驗

如旅客有需要申報的物品，應在入境飛機上填寫海關申報單。

如果沒有物品需要申報，則無須填寫。可推行李直接到海關櫃臺前接受X光檢測機檢查。

出境時旅客經過申報的旅行自用物品，如照相機、攝影機、個人電腦等，旅客復帶入境應出示出境時填寫的申報單。

思考與練習

1.他國（地區）離境時，離境機場稅應該如何辦理？

2.乘坐離境航班準備登機前領隊應注意哪些問題？

3.中國的「入境健康檢疫申明卡」的主要內容有哪些？

第九章 領隊帶隊歸來後的交接工作

領隊帶團結束歸國後，整個的帶團工作並沒有結束，領隊應該盡快到旅行社完成工作交接。領隊的一次完整的接團工作，是從團隊出發前與OP的工作交接開始，也一定要到團隊歸來後與OP的工作交接完成後才算結束。只有完成了交接工作，才代表著一次完整的帶團工作的結束。

帶團歸來後的工作交接相對出團前的交接相比，雖然要簡單許多，但仍然需要領隊能以善始善終的態度來認真對待、妥善完成。

一、與組團社OP進行工作交代

領隊與組團社OP之間的工作交接，分口頭工作匯報和書面報告兩部分。

進行口頭的工作匯報時，領隊需要對所帶的團隊進行簡單的過程描述和基本評價，對發生的問題及解決過程分項進行概要匯報。領隊如果有對團隊的行程安排、地面接待的改進意見及其他合理化建議，也可以一併提出。

領隊向OP交接的文字資料，除組團旅行社所要求填寫的「領隊日誌」、「旅遊服務品質評價表」之外，也包括此團運行過程中產生的其他資料。

（一）將「領隊日誌」和「旅遊服務品質評價表」交給OP

1. 領隊日誌

領隊按照要求每日填寫的「領隊日誌」，記載了團隊從出發到歸來的每天主要情況。包括住宿飯店、用餐、遊覽、導遊、當日交通工具的運用等，是團隊運行的原始記錄，領隊將其交給OP後，應當歸入該團的檔案卷宗。

領隊交回來的「領隊日誌」應當保持完整，所有應該逐日填寫的內容均已經按照要求填，沒有斷續。

OP應對領隊交回的「領隊日誌」當時就進行認真翻閱，如發現其中有缺失的內容，應要求領隊進行填補。對領隊在「領隊日誌」中反映的問題，要及時進行處理，避免同樣的問題在下一團的時候再重複出現。對其中的重要問題，應報出境部部門經理知曉。

2. 旅遊服務品質評價表

「旅遊服務品質評價表」通常是在行前說明會上發給遊客，領隊在旅程中回收後應帶回交給OP。「旅遊服務品質評價表」集中了遊客對旅行社提供的境外的旅遊、食宿、導遊等多項服務的評價意見，是來自遊客的最直接的反映，對旅行社改進工作會很有幫助。

「旅遊服務品質評價表」通常由旅行社的客戶服務部門收存。

（二）將特殊事情的書面報告和接團工作總結同時交付

1. 領隊對帶團期間發生的特殊事情應進行書面報告

對帶團當中團隊在旅遊期間發生的一些重要情況，領隊應當提供單獨的書面報告。團內發生過的一些事情包括團隊遊客過生日、遊客之間發生的爭吵、行李丟失、遊客被竊等，只要是領隊認為有必要進行匯報的問題，或在旅行業中發生的較重要事件，領隊都應以書面報告的形式進行詳細記錄，以備日後查詢。

2. 領隊的接團個人工作總結

領隊的接團工作總結，應當包括領隊本人的對所帶領的出境旅遊團的認識、對目的地國家的講解要點以及對改進路線產品的一些建議。

總結經驗，對於領隊的認識提高和業務能力增長十分重要。領隊在總結中提出的對路線產品的建議，也可以使領隊的業務智慧得到很好的體現。

以上兩樣文字資料是作為領隊對OP的口頭帶團工作匯報的補充，需要一併上交存檔案。旅行社的部門經理應當對領隊的總結及報告及時批閱，避免其中提及的問題拖延。

（三）交齊其他與該團有關的資料憑證

1. 有證據作用的憑證

團隊在旅行期間，如果有行程變更、增加自費項目、取消景點遊覽等，按照要求，都應有遊客的簽字確認。如團隊發生過這些情況，有遊客簽字的單據，領隊均應該收藏起來，帶回交付OP歸檔案。這些憑證可以留作證據，以作為應對爭議訴訟等不測之用。

2. 遊客來函等資料

有些遊客對旅行社的安排不太滿意，會寫成文字，讓領隊帶回。領隊應將這些資料認真收妥，帶回交給OP。凡遊客反映的所有問題，旅行社都應有人負責給予答覆。

「領隊日誌」以及領隊為特殊事件所寫的書面報告等領隊上交的所有資料，都應由OP收齊歸入檔案，要將其作為此團的原始資料檔案進行編號登記並收存。按照有關要求，旅行社的全部業務檔案應當至少保存三年才能進行處理。

二、做好所帶團隊的帳務處理

（一）按照旅行社的要求按時進行報帳按照各家旅行社的不同規定，領隊應在帶團結束後及時到旅行社財務部門進行報帳。通常各家旅行社規定的時效為一週，領隊應問清時間，遵照執行。

（二）領取帶團酬勞並報清其他支出

報帳時領隊要交付出團計劃，按照各家旅行社的規定領取出團補助。

領隊在帶團期間，有否借款，或因特殊原因得到組團旅行社批准個人墊付的房費、餐費、交通費或其他費用，也須在報帳時一併結清。

三、保持與遊客的聯絡聯繫

（一）帶團歸來不應與遊客徹底告別
1. 將遊客作為旅行社的人脈資源加以重視

許多領隊帶團回來，就與遊客徹底告別，其實是一種工作的閃失。出境旅遊短則幾天，長則數週，領隊與遊客之間，日日相見，

同甘共苦，共同經歷了旅遊的風雨，一起感受了異國他鄉的美麗，因此可以有許多共同的感受一起交流。

2. 爭取將一次性遊客變成常規遊客

遊客多會有再次參加出境旅遊的可能，領隊應保持與遊客建立起的信任關係，為遊客介紹新的旅遊路線，爭取讓遊客成為旅行社的常客。

（二）用多種方式與遊客保持聯繫

1. 將照片洗印寄送給遊客

領隊應將遊客視為朋友，將旅途當中為遊客拍攝的照片洗印寄送給遊客。遊客看到照片後，也會將領隊視做朋友。

2. 透過多種手段與遊客進行情感交流

打個電話，或者透過E-mail以及MSN、QQ等訊息交換方式，與遊客交流感受、表達問候並感謝遊客參加了旅遊團，可以讓遊客對旅程的甘甜進行回味，對領隊及組團旅行社留下良好的印象。為遊客下次參加同一家的旅行社出行，造成很好的鋪墊作用。

思考與練習

1.領隊帶團歸來後還有哪些工作要做？

2.領隊帶團歸來後進行個人工作總結的意義如何？

3.為什麼帶團歸來後仍要保持與遊客的聯繫？

第三篇 領隊職業修養

第十章 領隊的各項知識儲備

　　領隊拿到帶團計劃要進行的帶團準備，不僅應該有業務的準備和生活的準備，也應該包含有知識的準備。在帶團的整個過程中，領隊出色完成任務，得到遊客的好評，並贏得遊客的尊重，不僅會是因為領隊的業務操作能力強，而且更會是因為領隊知識運用能力好。領隊的各項知識豐富，更容易讓遊客感到佩服。在以往領隊的帶隊實踐中，凡遊客得出「不虛此行」的印象，多半是由於領隊及導遊在整個旅程中給遊客帶來了知識的愉悅。

　　領隊不應該把自己當成是按部就班完成任務的機械工具，而是應該認識到自己作為知識傳播者的重要作用。只有在進行這樣一個層面的思考之後，領隊才會感到工作本身的快樂。

　　要想完成對知識進行傳播的使命，領隊本人的職業修養十分重要。要提高職業修養，無疑就必須從豐富自己的知識開始。

學習掌握目的地國家（地區）的相關知識

　　中國國家旅遊局制定並頒布的《導遊服務品質》在「知識」一節中，進行了如下規定：「導遊人員應有較廣泛的基本知識，尤其是政治、經濟、歷史、地理以及國情、風土習俗等方面的知識。」

　　《出境旅遊領隊人員管理辦法》雖然沒有對出境旅遊領隊的所應當掌握的知識進行範圍圈化，但由於出境旅遊領隊的工作範圍與導遊的趨同性，因而在知識的掌握上，出境旅遊領隊應該比照《導

遊服務品質》的規定，對知識的掌握提出更高的要求。

《出境旅遊領隊人員管理辦法》的第三條，更是將「掌握旅遊目的地國家或地區的有關情況」，列入對申領領隊證人員的要求當中。由此可見，學習和掌握目的地國家的相關知識，對出境旅遊領隊來說，應該是一項必不可少的基礎工作。

（一）對目的地國家（地區）的文化層面的瞭解

在世界上對「旅遊」所下的各種定義當中，以突出旅遊的文化含義的定義最接近旅遊的初始本意因而最為人們願意接受。法國學者讓·梅特森就認為：「旅遊是一種休閒活動，它包括旅行或在離開定居地點較遠的地方逗留。其目的在於消遣、休息、豐富經歷和文化教育。」在這樣一個定義當中，對旅遊的描述，除了旅遊的休閒本質以外，就特別強調了它的文化特性。

人們參加旅遊，應該是基於對不同文化瞭解的出行。而出境旅遊的目的，則理所當然應該包含對目的地國家（地區）文化層面所作的探索。

隨著中國開放的目的地的不斷增加，一個斑斕的世界呈現在人們的面前。不斷瞭解這個世界，是領隊這種特殊職業的要求。領隊作為出境旅遊團隊的引路人，自然比起旅行社其他職位的人來說更需要深入地瞭解世界。

對目的地國家（地區）的瞭解，應當重點放在以下幾個方面：

1. 目的地國家（地區）的概要

面對一個新的目的地，尤其是一個平日不熟悉的國家（地區），首先需要對其進行迅速、準確的概要瞭解。如目的地國家的首都及主要城市、氣候、經濟、人口、歷史等。這些資料在各國使館、國外旅遊局所印發的資料或者旅遊網站中可以很容易找到。平日裡要養成累積並分類保管訊息資料的好習慣，查找的時候就會很

方便。

比如我們要瞭解歐洲國家馬爾他，就可以從它的概況開始：

國名：馬爾他共和國（The Republic of Malta）

獨立日：9月21日（1964年）

國慶日：3月31日（1979年）

國旗：呈長方形，長與寬之比為3：2。旗面由兩個相等的豎長方形構成，左側為白色，右側為紅色；左上角有一鑲著紅邊的銀灰色喬治十字勳章圖案。白色象徵純潔，紅色象徵勇士的鮮血。喬治十字勳章圖案的來歷：馬爾他人民在「二戰」期間英勇作戰，配合盟軍粉碎了德、意法西斯的進攻，於1942年被英王喬治六世授予十字勳章。後來，勳章圖案被繪製在國旗上，1964年馬爾他獨立時，又在勳章圖案四周加上紅邊。

國徽：為盾徽。盾面為馬爾他國旗圖案。盾徽上端是一頂王冠，兩側為橄欖枝和棕櫚枝，底部的飾帶上寫著「馬爾他共和國」。

自然地理：位於地中海中部，有「地中海心臟」之稱，面積316平方公里，是聞名世界的旅遊勝地，被譽為「歐洲的鄉村」。全國由馬爾他島、戈佐、科米諾、科米諾托和菲爾夫拉島五個小島組成，其中馬爾他島面積最大，為245平方公里。海岸線長180公里。馬爾他島地勢西高東低，丘陵起伏，間有小塊盆地，無森林、河流或湖泊，缺淡水。馬爾他屬亞熱帶地中海式氣候。

人口：37.4萬人（1997年3月）。主要是馬爾他人，占總人口的90％，其餘為阿拉伯人、義大利人、英國人等。官方語言為馬爾他語和英語。天主教為國教，少數人信奉基督教新教和希臘東正教。

首都：法勒他（Valletta）

簡史：公元前10~前8世紀，古代腓尼基人到此定居。公元前218年受羅馬人統治。9世紀起先後被阿拉伯人、諾曼人占領。1523年，耶路撒冷聖‧約翰騎士團從羅得島移居這裡。1789年，法國軍隊將騎士團逐出。1800年被英國英領，1814年淪為英國殖民地。1947~1959年及1961年起獲得一定程度的自治，1964年9月21日正式宣布獨立，為英聯邦成員國。

政治：1964年7月21日頒布的獨立憲法規定，馬爾他為君主立憲制政體，英國女王為馬爾他國家元首。1974年12月13日修改憲法，馬爾他成為共和國，總統為國家元首，由議會選舉產生，任期五年。議會為一院制，稱眾議院。

對外關係：馬爾他奉行中立不結盟政策，重視同西歐發展政治經濟關係。不允許外國在馬爾他設立軍事基地，是歐洲委員會成員國。

類似《各國概況》一類的書，因為較為簡約地介紹了世界上不同國家的情況，讀起來省時省力，因而應當是作為領隊的案頭書，買來供自己時時查閱。臺灣的領隊協會對領隊的推薦中，就將類似的一本由臺灣出版的《世界年鑑》收進為領隊的工具書之列。

在網絡發達的時代，上網去尋找所需要查找的資料既方便又快捷，是許多領隊更願意採用的形式。以下列出的是部分目的地國家（地區）的旅遊局網站，可以為我們瞭解這些國家（地區）的概況提供很好的幫助：

（中國）香港旅遊發展局：
www.discoverhongkong.com/login.html

（中國）澳門旅遊局：

www.macautourism.gov.mo/index_cn.phtml

泰國政府旅遊局：www.tourismthailand.org

新加坡旅遊局：cn.visitsingapore.com

馬來西亞旅遊促進局：
www.chuguo.cn/travel/destination/my/tm/default.htm

澳大利亞旅遊局：www.tourism.org.au

紐西蘭旅遊局：
www.newzealand.com/travel/simplifiedchinese

韓國觀光公社：chinese.tour2korea.com

日本觀光振興會：www.jnto.go.jp

越南旅遊局：www.vietnamtourism.com

印度尼西亞旅遊局：www.tourismindonesia.com

馬爾他旅遊局：www.visitmalta.com/cn

土耳其旅遊局：www.turkey.org

埃及旅遊局：www.touregypt.net

德國旅遊局：www.germany-tourism.de

南非旅遊局：www.southafrica.net

希臘旅遊局：www.gnto.gr

法國旅遊局：www.franceguide.com

荷蘭旅遊局：www.nbt.nl

義大利旅遊局：www.itwg.com

瑞士旅遊局：www.myswitzerland.com.cn

冰島旅遊局：

www.icelandtravel.is/Internet/Innanl/Innanwebguard.nsf/key2

尼泊爾旅遊局：www.travel-nepal.com

巴基斯坦旅遊局：www.travel-nepal.com

捷克旅遊局：www.muselik.com/czech

波蘭旅遊局：www.gopoland.com

奧地利旅遊局：www.austria-tourism.at

需要特別提醒的是，在對資料的採集之前，需要對所涉及的內容進行核實。許多網站和出版物中，都存在有一些不準確的訊息。

領隊對目的地國家（地區）概況的瞭解，只是領隊職業入門的基本要求。在提高自身的職業素養方面，領隊不應只滿足於對各國的概要的瞭解，而需要對目的地的認識更深。除了俯視縱覽之外，也應該有細部觀察。比如，對加拿大的國旗的瞭解，不能只滿足於知道今天的楓葉旗The Maple Leap的式樣，還需要瞭解加拿大歷史上三面國旗的歷史，知道英國米字旗The Royal Union Flag和Canadian Red Ensign到今天的楓葉旗的演變過程。

2. 與目的地國家（地區）相關的重要人物和事件

人類歷史主要是由人物和事件構成。我們在瞭解一個國家的時候，自然也離不開對其中的人物和事件的探究。除了一些寫就了輝煌歷史的古代帝王和英雄的名字，構成目的地國家世界範圍影響力的一些文學家、思想家、藝術家的名字，我們也應該知道。

到南非旅遊，無論如何也不能忽略了對南非前總統曼德拉的關注和瞭解；到印度旅遊，對甘地以及甘地家族的認識就不應當僅僅滿足於一般性的瞭解，當然還要瞭解印度有泰戈爾這樣偉大的天才詩人。如果領隊的知識準備當中能記住幾句泰戈爾的詩句，不僅會

使自己的文學修養得到提高，而且還會在實際帶團的工作中，更深刻解讀並感受印度歷史的厚重。

印度尼西亞旅遊，我們需要知道著名的「萬隆會議」。這樣一次讓中國人為出席付出了血的代價的會議，對今天中國的中年遊客來說，自然更具有特別意義。領隊對「萬隆會議」瞭然於心後，在帶團時便能將這段歷史原原本本講給遊客聽，帶團的效果無疑會非比尋常。

3. 目的地國家（地區）的社會時政

既然要到目的地國家（地區）去旅行，那麼這個國家（地區）近來所發生的一些大事就無法繞開。

這個國家（地區）的治安環境如何，是否曾發生過對遊客的傷害，新納粹主義是否會對遊客構成危險等，瞭解這些資訊後，既可以讓我們的心裡增加防範意識，也能加深我們對目的地國家（地區）的現狀解析。比如對土耳其，我們在瞭解了土耳其為什麼經過十多年的努力也不被歐盟接納，伊斯坦堡連續爭辦了多次奧運會卻始終未果的事實和原因後，對於我們理解這個國家、這個民族就會有很大幫助。

（二）對行程表中所有景點的充分瞭解

旅行社的路線產品在市場推銷當中，對產品的宣傳往往會只選取其中的幾個最著名的城市、景點推薦給遊客。這是廣告語中要突出亮色和言語簡潔的技術要求，但卻不應該成為領隊為自己勾勒出來的知識範圍。領隊帶團前的知識準備，應該是旅行社的路線產品行程表當中包含的所有城市、所有景點。

1. 不能忽略對行程中小城市的熟悉

很多領隊，去過多次法國，但能知道詳細一點的城市只有巴黎。中國旅遊團隊到法國旅遊，通常不會僅僅去巴黎一個城市。按

照法國旅遊局的統計，中國旅遊團隊去的最多的城市中，除了巴黎，就是第戎。但對於第戎這個小城，中國多數領隊的瞭解都顯得有些生疏。

第戎（Dijon）位於勃艮第地區葡萄酒鄉而為富庶之地，保留了許多舊時貴族的豪華宮殿和遺蹟，市內幾座博物館有眾多意識品及宗教聖物，值得細細觀賞。第戎現為勃艮第首府，從巴黎搭乘TGV只需1個小時左右的時間，車站距離市中心很近，加上主要觀光點十分集中，跟著地圖即可，相當適合安排一天的徒步之旅。芥末是第戎的特產，風味極為特殊，是由高級的芥末子與未成熟葡萄經發酵製作而成，通常有顆粒狀和糊狀兩種。1747年就成立的Grey Poupon芥末店在法國久負盛名，是觀光客喜歡購買的當地名品。

第戎的城市主要景點有許多，聖母院（Notre Dame）是整個勃艮第地區最小的歌德式教堂；RUDE廣場（Lace Francois Rude）中心的噴水池和Bariuzai雕像是當地人最常約會碰面的地點，也是最能感受欣賞第戎之美的地方。Bareuzai以腳踩葡萄的傳統姿勢，反映第戎以及整個勃艮第葡萄產業的地位；玻璃廠街（Rue Verreie）和冶金街一樣都是舊時商業街道，半木造房屋和拼花瓷磚屋頂是主要特色；聖米謝教堂（St. Michel）正面為火焰歌特式建築，其東翼現為美術館Musee des Beaux Arts，收藏許多法蘭德斯（Flemst）的藝術珍品。教堂內的菲力普的石棺也是參觀重點之一，送葬者雕刻表情極為生動。

一些小的城市資訊，在領隊的帶團知識儲備當中不應當忽略。因為遊客對新的目的地國家（地區）的熟悉，往往僅侷限在幾個最有名的城市。以埃及為例，對參加埃及遊的遊客的調查表明，絕大多數人對埃及首都開羅最為熟悉，對亞歷山大、盧克索的熟悉程度就已經大大降低，而對阿斯旺、庫姆貝、阿布辛貝勒這些城市和地

點，則幾乎是完全陌生。領隊帶團時應該以自己的充分準備，彌補遊客對這些小地方瞭解的不足。

2. 新路線的出現促使領隊要不斷學習

深度旅遊是伴隨著遊客對出境旅遊的熟悉而出現的。一些旅行社在製作並推銷「千湖之國」芬蘭旅遊路線產品的時候，開始時只有芬蘭首都赫爾辛基一個城市，在對市場需要進行調查後，逐步推出了芬蘭的深度旅遊產品，將芬蘭最北邊可能看到北極光的一個中國遊客並不太熟悉的小鎮伊瓦洛（Ivalo）包含了進來。而對於領隊來說，每一次路線產品的更新，都意味著又需要有新的功課去做。2005年隨著美洲及加勒比的一些國家的開放，就自動為領隊所應學習的新課程預先做出了範圍標注。

3. 對帶團有幫助的資料都可以選擇

對城市、景點知識的學習，不應當僅僅侷限在一般的概要介紹上面，與其相關的許多其他資料，包括電影、電視、小說等，只要能幫助我們理解並提高，就無須排斥。有些輔助材料可能會比我們通篇去讀大厚本的《歐洲史》《亞洲史》更加有效。

比如，要到土耳其的特洛伊遊覽時，一定要找來與之相關的書籍資料學習。找來的這些資料就不應僅僅是一些歷史性讀物，也可以包括好萊塢的電影《特洛伊》、著名的傳記小說家歐文斯通的《希臘寶藏》等。

要對柬埔寨古蹟進行瞭解時，記錄並描寫柬埔寨吳哥王朝輝煌鼎盛時期的唯一存世之作、中國元代的周達官所寫的《真臘風土記》一書就需要找來認真一讀。這本只有8500字的書的流傳於世，才使得吳哥在淹沒於原始森林裡400多年後重回人間。領隊要帶團去吳哥窟旅遊並期望做好，理應需要先在這種歷史的煙雲之中進行自身的文化浸潤。

第十一章 領隊服務的準則與技巧

一、恪守時間與遵從計劃

　　旅遊團的所有行程環環相扣，從出行開始，領隊就應嚴格掌握好時間，經常對全體團員進行提醒，以便使整個團隊的行程得到有效完成。在乘坐飛機、火車、遊船等有嚴格時間限制的交通工具之前，領隊更要時時提醒、不厭其煩。為了保障旅遊團的順利，領隊還要對不遵守時間的遊客，以全體團員的名義對其實施口頭的鄭重提醒。通常來講，不遵守時間的遊客在領隊的鄭重提醒後會大加注意。團隊的遊覽行程得到保證後，領隊的威信也會因此得到加強。

（一）領隊需培養團隊的時間觀念

　　出境旅遊出行前的行前說明會上，領隊就應當將團隊的紀律進行重點強調，而在團隊正式出行、行程計劃實施的過程當中，就更應該經常有對遊客守時的提醒和要求。

　　培養全體團員有較強的時間觀念，是領隊在帶團出行的整個過程中都應該想到的問題。從第一天的行程開始，領隊就應該將此放在心上。

1. 領隊自身須做遵守時間的楷模

　　領隊作為旅遊團的帶隊人，在遵守時間上必須嚴格要求自己。每次集合，領隊都應該比遊客更早出現在集合場地，絕不能在任何一次規定的集合時間遲到。因為集合的時間和地點均是由領隊向遊客宣布的，領隊根本沒有理由比遊客晚到。

　　曾經有領隊在團隊出境的規定集合時間裡遲到，立刻就給遊客留下不好的印象。規定的是12點機場集合，但領隊12點10分還沒有出現，因而未出國門就引發了遊客的投訴。

領隊如果不能以身作則、做遵守時間的楷模，所帶的團隊多半都會十分鬆散，使得機場誤機、碼頭誤船，行程無法完成的危險性大大增加。

通常情況下，領隊應當比遊客提前10分鐘到達集合地點。然後每有遊客到達，都應登記、默數，清楚地做到心中有數。領隊如果能將準確的時間觀念、幹練的風格融入旅遊團，則一定會使所帶領的旅遊團運行得十分流暢。

領隊為保證時間、避免遲到，可以自我採取一些特別的措施。

（1）設定比遊客早一些的Morning Call

為保證在宣布的出發時間之前出現，領隊可以讓飯店為自己的房間所設立的叫早時間比遊客的房間早10分鐘。

（2）提前準備好第二天的裝備

第一天睡覺前將第二天要穿的衣服準備好，同時也需要整理好行李。第二天起床鈴聲一響，領隊就可以十分俐落地起身投入新的一天的工作，而不會因個人準備不及時而影響團隊整體的時間。

（3）有意識把手錶調快一點

領隊把自己的手錶有意識調快5分鐘，從客觀上就可以取得5分鐘的主動時間，從而會使自己在對團隊各項活動的時間掌握上增加準確性。

2. 交通周轉及參觀預約景點都需要特別強調時間

旅行業中需要不止一次的交通周轉，遵守時間是保證每一次周轉順利的前提條件。因而，在旅行業中，尤其是當要執行兩地間的交通周轉的時候，務必需要整個旅遊團都能嚴格按照規定的時間行事。在這一點上，遵守時間的要求，其重要性怎麼強調都不會過分。因而在實際操作當中，領隊在宣布集合時間，尤其是在宣布交

通周轉的時間時，不妨加強語氣、著重強調。

　　國外的一些著名的熱門景點，如法國的羅浮宮、凡爾賽宮，以及美國的白宮等，旅遊團的參觀均需要事先預約並在現場排隊。如旅遊團時間耽誤，則遊覽就極有可能會被取消。團隊行程中的一項規定遊覽，因此就不能得以完成。以往的旅遊團當中曾有因遊客購物耽誤時間，使得參觀不得不放棄的事件發生。領隊把這樣的事例講給遊客來聽，更會引起遊客對遵守時間問題的警覺。

　　3. 對遊客遵守紀律的鼓勵不可少

　　正面的鼓勵，是領隊對遊客自覺遵守時間、主動維護旅遊團秩序應給予的一種肯定。領隊不應疏忽這樣的鼓勵，要充分認識到鼓勵的話語對遊客所造成的正面的心理影響。

　　每一次集合準時實現時，領隊都應不忘鼓勵大家一句：「今天大家集合很準時，非常好！」往往是這樣的一句鼓勵及表揚的話，就會使得遊客把時間觀念與旅遊團集體的榮譽感聯繫到一起，從而使遊客將遵守時間轉化為一種自覺意識，使接下來的旅程更加順暢。

　　4. 對遊客遲到的處理方式

　　個別遊客因耽擱於照相、購物，在規定的集合時間內沒能回到車上，因而耽誤了團隊的出發時間、影響到下面的景點的遊覽時間時，常常會引發車內等待的遊客毫不客氣的指責。但遊客之間因為礙於情面，對遲到遊客的指責多數並不會當面直言。但是對領隊不按照時間出發的指責，卻會毫不客氣。面對遊客的指責，此時領隊的處理一定要溫和並有度量，既不能為激動的遊客火上澆油，也不能進行是與非的直接爭辯。領隊處理此情況的最佳方式，是要一面為領隊本身工作不到位向車內等候的遊客道一聲「對不起」，一面迅速下車去尋找遲到的遊客。

待遲到的遊客回到車上的時候，領隊不能以嚴厲的面孔、刻薄的語言去奚落或批評，而要以玩笑的方式、以遲到的遊客要接受懲罰、要為大家表演節目、請大家喝啤酒之類的較為輕鬆的方式來緩和車內氣氛。這樣既可以側面表達出對遲到遊客的批評、避免遲到遊客的尷尬，又可以平息久候遊客的惱怒。

（二）宣布時間時要留有餘地

領隊在入住飯店後，每天要與飯店櫃臺服務生交辦的事情，是請飯店為旅遊團所有房間提供叫早服務，為全體團員安排電話叫早（Morning Call）或服務生敲門呼喚叫早。

考慮到中國遊客多數沒有嚴格守時的習慣，因而領隊要將確定集合出發的時間留出餘地、做出提前量。這種提前量既要考慮到遊客的動作拖拉因素，也要考慮到遊客集合時是否有忘記攜帶東西的可能，大約以10分鐘為宜。

旅遊團要離開飯店趕飛機的時候，領隊在確定集合時間時，還應考慮遊客的待辦理託運的大件行李的清點以及遊客房間的電話費、洗衣費是否結清等因素。有些境外的飯店，電梯十分狹小，早上出發時乘坐電梯擁堵嚴重。早餐時也常常會遇有多個旅遊團同時就餐、場面雜亂的情況。因而，安排團隊集合應當預留再多一點的時間，大約再加留5分鐘為宜。

影響旅遊團無法準點集合的因素，在一個旅遊團中會有許多，一些由於團員成分構成及旅遊行程執行所造成的隱含性因素，也需要領隊充分考慮。

1. 孩子較多、新婚夫妻較多的旅遊團集合較慢

通常人數較多的大團，團體集合較慢應屬正常。但孩子較多、年輕夫婦或新婚夫妻較多的團，比照普通旅遊團，集合要占用的時間更長。領隊在注意到團員成分構成的時候，要做好心理準備，並

在宣布集合時間的時候，對小孩及年輕夫婦進行一些特別的善意提醒。

2. 頭一天疲勞過度，次日集合較慢

旅遊團如果第一天活動較多，晚間回到飯店較晚，遊客睡眠時間無法達到飽和，那麼第二天的團隊集合出發時間也往往不會很準時。過度疲勞的時候叫早的鈴聲往往也無法將遊客喚醒，一些遊客或許會以「滅此朝食」享受回籠覺而睡過頭。領隊應有去遊客房間敲門通知遊客出發的準備。

3. 購物往往會使行程拖延

中國遊客多數會特別喜歡購物，因而購物常常會在整個旅程中占用大量時間。遊客沉迷購物中的時候，時間觀念自然就會淡薄。

宣布自由購物後回到車上的時間，不妨宣布兩個時間，例如：「回到車上的時間是2點30分，最遲不能超過2點40分。」這樣，既可以顯示出紀律的嚴明，又能體現出對遊客的寬容。

規定的購物時間要結束之前，領隊應到商店裡對正在選購商品的遊客進行提醒。提醒的時候，要面帶笑容、輕鬆小聲，只要讓遊客意識到就好，不要疾言厲色給遊客帶來掃興之感。

4.旅程前期到後期團隊紀律的遵守呈越來越差的趨勢

隨著旅遊行程的展開，遊客的時間觀念往往會越來越淡，而不會越來越強。這種情況，多半與遊客的疲勞週期相關。旅遊初期，人們精力旺盛，旅遊的熱情很高，紀律執行的準確性也會同步處於高峰。隨著旅途的進展，勞累開始呈現出來，對時間的把握也會在準確性上降低。

5.老人團多會守時較佳

另有一項超出人們通常判斷的情況，也需要領隊心中有數：凡

老人為主的旅遊團，遊客集合遲到的機率往往會很低。老人雖然動作緩慢，但多數老年人都會將守時作為自覺的要求，總會提前來到集合場地。時間觀念不強的遊客，多會是年輕力壯的團員，或者會是有一定職務或身份的人。

（三）避免計劃行程的正常進行受到干擾

1. 旅遊計劃的嚴肅性需得到保證

領隊帶團執行的是組團旅行社與遊客簽署的旅遊合約，計劃日程表是合約中經雙方認可的法定文件，因而不能隨意改變。通常在帶團的過程中，部分遊客會有改變日程的要求提出。比如，一些遊客因疲勞，對當日尚未完成的遊覽景點要求取消，還有的遊客會因對即將參觀的博物館不感興趣而要求取消。當這種情況發生的時候，領隊應當重申旅遊計劃的嚴肅性，用以說服遊客。按照規定，遊覽日程表中的任何一項取消，都應該有全體團員的同意並進行簽字認可。

2. 對固執的遊客要用柔性的方式去說服

出境旅遊團隊在實際運作當中，或多或少總會有遊客對行程提議改變。領隊面對此種情況的發生，需要對提出建議的遊客進行說服。說服工作需要採取柔性的方式，而不能施以鐵面。任何時候，領隊千萬不能與遊客硬碰硬搞對抗。

有些領隊對如何說服遊客也有很多體會，在遇到固執的遊客的時候，建議的處理辦法與這裡提及的柔性方式相似，可為我們所借鑑：

很少出國旅行的人沒有分辨是非的能力，如果他所堅持的是您職責不允許的，就應該比他更堅持。

才出過國幾次的客人是很容易強制否決他們的。但常出國的客戶，若他們以前碰到軟弱領隊而「有過先例」，您最好和他到人少

的地方，跟他講理，或在那邊等他鬧完。

3. 對導遊向遊客推薦自費旅遊項目的把握

目前很多境外接待社及導遊都給中國遊客提供一些可供選擇的需要額外支付費用的附加旅遊項目。自費項目可以幫助遊客規劃他們的空閒時間，滿足遊客的不同興趣，因而許多遊客願意參加。

領隊在對導遊推薦的自費項目進行把握時，要特別注意以下方面：

（1）不能讓自費項目擠占正常的團隊行程安排

（2）要杜絕導遊推薦的自費項目與國家的出境旅遊法規中禁止的行為有所衝突

（3）要注意不得強迫或者變相強迫旅遊者參加額外付費項目

（4）需要對自費項目是否貨真價實進行簡單評估

領隊應重視導遊向遊客推薦自費旅遊項目的問題，儘量避免給遊客造成經濟損失和不良影響，以免影響到組團旅行社的生意與信譽。

二、認真解答與悉心照料

（一）認真對待遊客的提問遊客對領隊的提問，有多種多樣的形式，也有多種多樣的心理驅使。

多數遊客的提問，是想認真導遊或領隊請教。因為遊客參加出境旅遊，就是想透過旅遊增長知識，領隊是他直接獲取知識的最好老師。

也有的遊客，向領隊提問，是為了測試領隊的知識水平。如旅遊團中常常會有知識分子類型的遊客，以提問題的形式，來對領隊

進行測評。在法國遊覽當中，一句「領隊你能介紹一下法國歷史上一共有過多少皇帝嗎」的提問，就多半帶有測試領隊的可能。領隊針對這樣的提問，需要認真作答。如實在不會，也不妨直接承認、並向客人求教。因為領隊答不出較深的、或較偏門的問題也屬正常，並不會影響領隊的形象。但如果不懂還要強辯，則一定會使領隊的形象受損。

還有另外一類遊客是希望透過提問，能有一個表現自我的機會。在這種情況下，領隊不妨順勢滿足，讓遊客以自問自答的形式，將想說的話說出來。

1. 如何聽取遊客的提問

遊客向領隊提問題，領隊應當認真聽取。許多遊客提問題是經過深思熟慮的，對領隊的工作會有幫助；有些意見雖然沒有多大意義，但也體現出遊客的一種誠意；而更多的遊客提問，是在向領隊請教，為領隊施展才華提供了一個機會。因而，領隊理應認真聽取來自遊客的各項提問。認真聽取意味著從外到內的認真，首先在外表上，透過身體語言就應當體現出來。

每有遊客提問的時候，領隊應當看著提問遊客的眼睛，不分神、不斜視，以謙恭的態度，做出自己正在認真聽取的動作表示，讓遊客切實感到領隊對自己的尊重。

對有知識的遊客，領隊必須施以敬重，在方便之時虛心向其進行討教，以豐富自己的知識儲備。

2. 對遊客非合理要求的處理

團隊遊客當中各色人等都會有，有些遊客會對領隊不夠禮貌並不稀奇。常常會有遊客支使領隊為他做這做那，也有的遊客總是將領隊作為出氣筒對待，凡有吃的不可口、買東西不順心的事就向領隊生氣。對此，領隊應有不卑不亢的態度，以淡化處理為佳，比如

微笑不語不加應答、回答轉入另外一個話題等。同時，為避免來自遊客的非合理要求的出現，要選擇合適的機會將這樣的觀念傳遞給遊客，即領隊雖然是服務人員，但卻不是某位遊客的私家保姆。

領隊堅持職業操守，在一個旅遊團中為全體團員進行服務，但對遊客的非合理要求，卻無法應允。即使是因此開罪了個別遊客也是一種無奈之舉。遊客中有時也不免會有「要怎麼做就非怎麼做」，「要什麼東西就非要到不可」的惡性執拗的遊客，領隊在處理上應與其講清道理，並爭取其他遊客的理解，不做無原則的退讓。領隊在講究敬業服務的同時，也應保持自己的職業矜持。

3. 對待遊客漫不經心的提問

在認真聽了導遊的介紹後，遊客往往會動腦筋進行一些聯想，或者會就導遊的介紹進行更深入的提問。問題多數會問導遊，但也不排除向領隊提問。領隊應該有此思想準備，對遊客認真提出來的問題，一定要認真作答。

但遊客的提問，並非任何時候都是認真的，因而領隊的回答，有時也未必一定要言之鑿鑿。旅行幾天後，遊客將領隊當成是百科全書，見到什麼就問領隊，多半是出於習慣了。然而領隊又不可能像上帝一樣一切都在掌控之中，因而在實際中，只要是無礙大局，有些問題的回答只能是採取模棱兩可的辦法。

曾有一位香港領隊介紹說，在德國的汽車旅行業中，全車人都在昏沉沉入睡，忽然有一位遊客迷迷瞪瞪向領隊問道：「領隊，剛才車右邊村莊裡的教堂叫什麼名字？」此時的這個問題，可以說是一個高難度的問題。因為不要說車速100公里，領隊全沒留意窗外景觀，即使看到了，一路經過那麼多村莊，每個村莊都有教堂，在普通的旅遊地圖中，也很難查到高速路旁飛逝過去的這樣一座鄉村小教堂的名字。面對遊客的漫不經心的提問，領隊以「可能叫馬格麗特教堂」的朦朧話語搪塞即可。因為回頭再看那位提問的遊客，

他可能也早已經進入了夢鄉。

當然，領隊的搪塞應當僅限於在遊客的漫不經心的提問時。領隊面對遊客的有一定深度的問題答不出來的時候，需要當時把問題記下來。如果晚上次到飯店查閱資料書籍有了答案，第二天再告訴遊客效果同樣會好。透過這樣的提問，領隊及遊客雙方的知識都會因此而提高。

（二）仔細的解答

在中國做過導遊的領隊，因為有了一些與遊客打交道的經驗，往往會在回答遊客提問時採用許多方式和技巧。中國導遊培訓的各類書籍中，對導遊的技巧問題有很多的介紹，不僅對導遊，而且可以為領隊提供很好的參考。

在各種技巧方法當中，有效並常用的有幾種方式，下面擇要作一介紹。

1. 一問一答的方式

這種方式可以是客問我答，也可以是我問客答。領隊在回答遊客提問時就是客問我答。如果領隊覺得針對遊客的問題還可以講得更深一些，或者要引起遊客的注意的時候，不妨就可以採用我問客答的方式。

2. 向小孩提問

向小孩提問的目的其實是為了向大人講述，只不過這樣做可以避免直接向大人提問的尷尬。向小孩提問的另外好處是可以活躍團內氣氛，對回答問題的小孩子進行適當的小小物質獎勵，可以讓孩子、大人皆大歡喜。

3. 以設問的方式講解

領隊如果以設問的方式向遊客提問，其實多半是不需要遊客作

答的，結果是需要領隊自己來自問自答。

這種方式大多用在領隊希望遊客對某些景點加深記憶的時候。設問的好處是可以引起遊客的警覺和重視，對某些問題的認識更加深刻。

4. 情景再現式的故事講述

說故事是領隊應有的表演才能。領隊要在對史實的透徹掌握中，用較為淺顯的形式把深邃的歷史表現出來。故事講得越吸引人，遊客接受的程度就會越高。

這就要求領隊在給遊客講解過程中，注意技巧方式，求得遊客的充分接受。為此，也有一些好的經驗總結出來：

不要唸書，要讓客人自己吸收，再從旅程中感受異國風情之美。避免團員只看不聽或只摸不看的直覺行為模式，運用完整知覺來旅行。光吃喝睡覺在家裡就好。

解說避免小丑式討好的低俗表現，或殺時間催眠式宣告，氣氛要寧靜，配合優美風光，敘述親切有味，用語淺白，具有「人文素養」。

聲音放入感情，表達順暢，根據正確資料，避免錯誤引導，不要以強烈聲光色刺激團員，時時注意團員是否知覺遲鈍、熱情衰退，只要解說知性化、生活化、異國化，百分百預祝您成功！

（三）照料好遊客的境外生活

1. 領隊坐車時也應考慮到照顧遊客的需要

乘坐交通工具時，領隊也應從如何更好的照顧遊客的角度出發來考慮問題，即使是選擇在選定自己的座位的小問題上，也應當符合更方便的服務遊客的要求。

乘坐飛機或火車時，導遊人員應選擇靠近通道的座位，而不應

坐在靠近窗口的位置。這樣可以起身方便，對照顧周圍前後的遊客都適合，可以讓遊客感到心裡踏實。同時，與遊客一起交談方便，也可以融洽團內氣氛。

乘坐旅遊車時，領隊最好應坐在司機後面的座位上。這裡一方面與導遊距離較近，可以一起進行工作交流；另一方面也可以看清路面的狀況，對司機進行適時提醒。坐車行進過程中，領隊也應不時到車後去，看看遊客是否舒適，聽聽遊客有何問題，把團隊的祥和氛圍進行傳遞。

2. 生活起居的時時提醒與照料

領隊對遊客在境外旅行中的照顧，不應僅侷限在旅遊行程的安排上，對遊客的生活起居的照顧，也應該時時放在心上，不斷向遊客進行提醒。

天氣變化、風寒狀況，就是領隊每天應關心並通報給遊客的訊息。要不時對遊客進行增減衣服的穿著提醒，下雨的時候要提醒遊客帶雨具，陽光燦爛的時候提醒遊客帶遮陽帽。在一些瑣碎的具體事項中，讓遊客切實感受到來自領隊的親切關懷。

臺灣的領隊總結的一些對遊客的日常生活需關照的地方，也可以讓我們有所啟發：

團員用餐時，要隨侍一旁盛飯添菜。

入住旅館，應建議遊客如何快速簡易自行洗衣。

老人洗澡前，幫其先試水溫，並拿下「腳踏布」以免誤用。

小姐上洗手間，要當保鏢於門外護衛，且應慷慨代付清潔費。

老人累了，立刻搥背按摩，好言慰問。

辣妹「血拼」時，要鼓勵有加，代提物品。

歐巴桑（老媽媽）請吃東西時，要讚不絕口，多吃一些，絕不可傷害友誼之善心。

大夥車上休息時，要幫每人夏天搧風，冬天蓋衣。

客戶生病了，要廢寢忘食親奉湯藥。當然大病一定得送醫院。

恰逢團員生日，要代其隨行親友或無辜善良室友送花加菜，熱鬧慶祝。

自由逛街時，看守眾人雜物要堅守職位。

三、禮貌為先與善意行為

（一）禮貌用語要時常掛在嘴邊

1. 每日都向遊客問好

領隊與遊客的相處，應採取主動的姿態，不能以「團隊的領導」自居，期待遊客來主動向自己示好。每天早上，領隊見到遊客都要主動打招呼、向遊客問好。

每天早上領隊向遊客問好，可以為領隊與遊客當天的友好相處開一個好頭。即使是頭一天遊客對領隊有些意見，領隊的一聲問好，也可以讓遊客氣消一半。因而，領隊帶團當中的每一天，要從早上與遊客見面後的主動問好開始。這樣的一件簡簡單單的事情如果做好了，無論是領隊本人還是團內遊客，一天的心情都會感覺很舒暢。

2. 稱呼遊客姓名時要加稱謂

對遊客如何稱呼，不是一件簡單的小事情，而是領隊的職業素養和個人禮貌行為的實際體現。經常可以見到的是一些領隊在點名時直呼遊客姓名，甚至是對比自己年齡大的遊客也毫無忌諱直呼其

名。遊客聞之，雖然沒有誰曾提出異議，但心裡面得出來的印象一定是「領隊沒有禮貌」和「缺少修養」。

直呼遊客姓名的做法，是目前內地的許多領隊所特有的，與近些年中國的倫理教育欠缺、禮貌知識不夠普及有關。臺灣、香港以及新加坡、韓國、日本的領隊，都不存在這樣的問題。對比這些國家和地區的領隊，中國內地的領隊在禮貌用語的使用上明顯是相形見絀。

究竟應該如何來稱呼遊客呢？在國際旅遊當中，以國際上通用的「先生」、「女士」的稱謂稱呼遊客應為最佳。

點名時在遊客的姓名後面綴以「先生」、「女士」的稱謂，既可以讓遊客感到領隊的禮貌修養，也可以讓遊客感到來自領隊的尊重。遊客在得到尊重之後，往往會受到感染，也會將自己的行為禮貌自覺帶到團隊當中，使旅遊團的文明禮貌的氛圍一直得到保持。

許多西方遊客喜歡導遊直接稱呼自己的名字而不是加上姓氏的全名，無論是老人還是小孩，均沒有忌諱、都可以「John」、「Mary」這樣稱呼。中國的傳統卻與此有較大距離，遊客尤其是老年遊客絕不會接受領隊不加修飾的稱名道姓的做法。領隊一定要注意到中國的國情和中國的禮貌傳統，在稱呼遊客姓名的方式上，不能省略、馬虎。

3. 不要吝嗇講「謝謝」和「對不起」

「謝謝」和「對不起」是禮貌語言中最基礎的用語，是中國多數服務行業的規範當中始終要求使用的規範用語。領隊作為服務行業中的一分子，理應要對這些禮貌服務用語多加使用。

但在實際生活當中，「謝謝」與「對不起」這兩句最平常的話，許多人使用的時候卻十分吝嗇。許多領隊在帶團工作中，也幾乎不會向遊客說「謝謝」與「對不起」。這應該引起我們的警覺。

在帶團過程中，領隊應該把「謝謝」列為自己最常用的語言。無論是遊客請領隊品嚐食品，或是幫助領隊暫拿領隊旗，哪怕是比這些更小的細微之處，只要是遊客幫助了領隊，領隊都應以「謝謝」來表達謝意。並且不僅要在遊客對領隊提供了幫助時說「謝謝」，領隊需要遊客進行幫助、配合的時候，也一定要以「謝謝」開頭。

領隊帶團當中，凡有打擾遊客的時候，都應主動向遊客道一聲「對不起」。

總而言之，領隊要將「謝謝」與「對不起」的禮貌語言真正作為自己的日常的習慣用語，要讓遊客從「謝謝」與「對不起」當中，體會到領隊所受到的良好教育和具備的禮貌修養。

4. 委婉語的使用

委婉語也叫婉言，意指講話時出於對遊客尊重的考慮，不是直接說明本意，而是用委婉的方式加以暗示。委婉語既能達到使雙方意會的效果，又能避免尷尬的出現。

領隊在帶團當中的得體的委婉語的使用作用不可低估，它既可以使領隊表達出對遊客的尊重和善意，也能體現出來領隊良好的語言素養以及文明、高雅的風度。

以「我能不能」、「我可不可以」的表達語式，委婉表達出自己的要求，應是領隊在帶團當中與遊客交談時要特意多加採用的形式。

（二）領隊要造成文明禮貌的表率作用

由於近年來中國經濟快速發展中文明禮貌教育的缺失，社會生活中普通人之間的文明行為、禮貌語言有所下降。出境旅遊領隊作為中國的旅行團的帶隊人，理應在團隊中造成文明禮貌的表率作用。

領隊的文明禮貌行為，要從大處著眼小處著手。即使是在對待一件小的事情的操作處理上，領隊也應該將文明禮貌的因素融入其中。

1. 莫用手指點人數

團隊出發前清點人數時，常能見到的是一些領隊抬起手臂用自己的手指或領隊旗的旗杆指指戳戳進行清點。這其實是對遊客的一種很不禮貌的行為。

用手指或旗杆指指戳戳清點人數，多是一些由中國導遊進入領隊行列的人留有的不良工作習慣。雖然在參加了許多次國內遊之後，遊客在點名時被指戳，感覺已經麻木，但這種做法本身的不禮貌卻是顯而易見的。因而，領隊在帶出境遊團隊時，應當克服原有的不良工作習慣、盡力避免不禮貌的行為，首先就要注意不要用指指戳戳的方式計算人數。

清點人數的較好的辦法，是用默數的形式，並不需要出聲、只用心算即可。

領隊清點完人數敦促遊客上車的時候，也應該注意方式方法。讓遊客更願意接受的催促形式，是領隊站在車門前的無言行動，而不是用「快點兒、快點兒」等不耐煩的話語催促。

2. 領隊應注意吸菸限制

吸菸是讓許多遊客反感的事情，領隊如果是吸菸者，務必需要特別注意，不能因吸菸惹遊客不滿，尤其是當團內有婦女、小孩和老人的時候。

領隊應儘量克制自己不在遊客面前吸菸。團隊集中開會或進行介紹時，領隊絕對不能吸菸。不能吸一口煙再講兩句話，這樣會很不雅觀。在旅行車上不能吸菸是對全車人的要求，領隊自然也不能破例。如果看到司機在車內吸菸，領隊應當出面進行勸阻。

2005年1月起，歐盟國家多數已經開始實施在公共場合禁菸，如義大利在全國各地的酒吧、餐廳等服務性場所禁止吸菸的法令已經開始生效。禁菸令將義大利全國禁止吸菸的範圍已經擴大到除私人住宅外的所有公共場所。亞洲地區中，香港的禁菸法令《吸菸公眾衛生條例》2006年起在香港所有大小餐廳、酒吧、卡拉OK全面禁菸。領隊自己應當首先對這些法令熟悉並告知遊客，避免因違反相關法令而招致麻煩。

（三）從善意角度去理解遊客

領隊帶團一定要懷有一顆善良的心，寬以待人。發現遊客的優點，要大加讚揚；對待遊客的缺點錯誤，要低調勸誘改正，但卻不是去想辦法惡意整治。

通常來講，領隊無權對遊客的行為進行貶損指責。事實上，對遊客進行的言語貶損，常常會造成遊客的強力反彈，結果往往會更糟。

新領隊與老領隊之間因為經驗不同，在與遊客相處的處理和把握上會有所差別。有一個形象的歸納，我們可以體會其中滋味：

菜鳥領隊，當眾指出看不慣的錯誤

資深領隊，當眾指出蠻順眼的優點

採用不同的語言進行表達，取得的效果當然也會不同。領隊應當明白人們都喜歡聽表揚的特點，在帶團中多些善意的誇讚，種花而不是種刺。這樣，就一定會使所帶的旅遊團人人舒暢，整個旅程也因此變得更加美好起來。

採取寬容的態度，從善意的角度去理解遊客，就能認識到，其實遊客在國外暴露的缺點錯誤，多數並非是主觀故意，而是基於下面的一些原因。

1. 遊客的出國旅遊閱歷太少

中國遊客出國經驗相對較少，對世界各國的風情民俗瞭解不多，對國外飯店設施的使用不熟悉。因而，犯一些常識性的錯誤，應屬正常。曾有遊客在歐洲的一家飯店廁所洗衣時，不知道歐洲飯店多沒有排水，結果汙水浸泡到地毯，受到了飯店罰款處罰。這就是由遊客的出國閱歷不足所致。

遊客知之不多，正好為領隊提供了一個傳播知識的機會。把以往遊客出現的問題放在實例中，對遊客的說服力會更加突出。

2. 遊客的諸多不規範行為多是出於無知

遊客的一些有悖當地習俗的做法，未必是遊客想挑戰當地社會，而是源自於遊客的無知。比如，遊客在泰國大皇宮遊覽時，攀上牆頭、手拉佛像拍照，多是由於對泰國的宗教習俗不瞭解；在印度遊覽時，用手去摸印度小孩的頭並要抱過來照相，也多是因為不懂得當地的風俗。

雖說是出於無知，但中國遊客的這些錯誤卻總會讓當地國家的人不滿或者鄙夷。團隊遊客如果出現這些錯誤，領隊首先應該自責，到了一個陌生的國度，什麼該做什麼不該做，領隊應給遊客以答案。

3. 遊客的不文明行為是因自身的不衛生習慣所致

中國遊客在國外遊覽時隨地吐痰、亂丟垃圾，曾多為海外媒體詬病。世界許多國家的遊覽地，只用中文標明「不准隨地吐痰」的事實，就是很讓中國人感到羞愧的事情。而中國遊客之所以會一再在這些小事情上栽跟頭，就是因為平日養成的不衛生的惡劣習慣。

為避免中國遊客將不衛生習慣帶到國外，領隊必須不斷進行提醒。將國外的法律規定尤其是處罰規定告知遊客，應能很好地遏制中國遊客不衛生的行徑。

四、從善如流與見機行事

從善如流是指能很快接受別人的建議，不固執己見，不墨守成規。

帶團當中可能遇到的情況千變萬化，遊客當中也會是臥虎藏龍，領隊如能有從善如流的健康心態應對變化，在處理複雜事情的時候機智靈活，一定可以讓自己的業務能力有較快的提高。

（一）聽取多方建議，虛心向他人學習

1. 避免偏執，追求融洽

領隊在帶團過程中，在參與遊客之間的話題討論的時候，不妨「中庸」一些。一些非原則性的問題，不要輕易表態或偏袒遊客中的哪一方。遊客爭執不下的時候，領隊應馬上以小笑話、人文典故等扭轉話題以避免團員火氣升溫。

融洽的團內氣氛對於旅遊團內的每個人來說都是必要的，領隊應盡力去營造這樣的氛圍，避免受到來自自己或遊客的褊狹因素的影響。

在一個「怎樣讓團員聽解說」的話題討論中，提到了領隊講解中的一些經驗。其中表現出來的領隊的柔性親和，很值得稱道：

剛開始可指著地圖或畫報，吸引注意力。其次傳遞一些當地小紀念品，讓他們加強興趣。不要限制他們有沒有姿勢認真、目光專注，也不需一字不漏聆聽。

行程頭兩天，先培養與領隊導遊的親切感，如果逐漸引起興趣提出問題討論，領隊應回應並鼓勵，不要怕被刻意考倒。自然而然，較知識性的部分才有領隊專業的表現機會。

出國次數超過5次的團員適合討論式解說。因為已具備基本知

識，願意表演、能夠溝通，也是追求享受、表現自我的階段。您會發現他們有出人意表的創意想法。

2. 虛心向老領隊學習好經驗

通常旅行社在讓新領隊獨自帶團之前，總會安排新領隊的幾次實習，讓新領隊跟隨老領隊一道出行，直接從帶團實踐中向老領隊學習以取得經驗。這種領隊的實地訓練，也可以使領隊將書本中學習到的理論和技巧得到檢驗，在實際工作中加以運用，使帶團工作取得好的成效。

新領隊應珍視跟隨老領隊出團的機會，並在隨團當中特別注意：

（1）注意記錄、學習老領隊傳授的好經驗

（2）嘗試運用書本上傳授的正確方法解決問題

（3）在汲取老領隊的帶團經驗營養的同時，新領隊也應注意剔除和摒棄老領隊身上的不良習氣

旅行社組織的一些大型旅遊團，因人數較多或比較重要，往往會分成若干小團，派多位領隊以主領隊及副領隊或總領隊及分團領隊的形式展開工作。多個領隊之間，要由主領隊或總領隊進行整體的工作協調，以保證整個大型團隊或重要團隊的順利。分團領隊之間，在互相合作的同時，加強彼此間的學習也是一個極好的機會。

3. 拜遊客為師

隨著出境旅遊的發展，中國遊客的知識水平也在不斷提高。許多遊客參加出境旅遊團，並非是盲目，而是在精心挑選下所做的準備。單就某些方面的知識來說，有許多遊客具備的知識很可能會在領隊之上。

領隊面對知識較豐富的遊客，需要擺正心態、虛心求教。通常

來講，面對虛心請教的領隊，遊客不會吝嗇不教，也並不會對領隊進行恥笑。

旅途中如看到遊客拿著較好的旅遊書，不妨借來翻看。有時偶然看到的一些知識，就會讓領隊受益匪淺。拿來講給遊客聽時，則可能得到很好的效果。

旅遊團中有些中老年遊客，特別願意能把自己旅行經歷、生活經歷講出來，領隊應當儘量滿足他們的要求。從他們的經歷中，領隊也可以汲取到有用的營養。

在實際的帶團實踐中，領隊應明白，遊客向領隊的提問，其實動機上會是多種多樣的。有的是懷有真情的細心討教、有的則是在試探領隊的份量，當然也還有「陷阱式的提問」。在後一種提問中，遊客的真實目的，也並非一定是要領隊出醜，而是期望自己能有一個機會表現。對待這樣的情況，領隊不妨因勢利導，以高冠相送、請該遊客來給大家進行介紹。如講述的確有道理，領隊就能因此與其他遊客一起獲益。

（二）保持工作中的靈活性

1. 以小讓步避免大麻煩

旅遊團的順暢是領隊帶團的一項永久追求。但順暢卻往往會在某一國家入境時，就因受到阻撓而受到影響。在東南亞或非洲一些地方，一些國家的入境官員，會在旅遊團辦理入境手續時暗示或直接向領隊索要小費。此種情況下，通常領隊的做法是或者準備小張面額的紙幣小費交給他們（通常不超過10美元），或者乾脆裝作聽不懂不加理會。但往往後一種辦法會使團隊受到刁難而不能迅速通關。

此種時候，如果領隊能將事先準備的一些小禮物拿出來贈送，既可以造成小費的作用，又能立刻化解僵局。在阿拉伯的一些國家

入境櫃臺，有時入境官員會直接用中文「清涼油」、「清涼油」向領隊討要。領隊如將清涼油隨身攜帶作為小禮品，就會使得團隊的通關十分順暢。但是應當切記，此種方式在西方一些發達國家的入境櫃臺斷然不可採取，否則也許會被以收買入境官員的罪名受到指控。

團隊中有時會有那種說話不恰當的遊客，常常會有故意為團隊添亂的舉止。面對這種情況，領隊斷然不能和他對抗硬拚。晚上請他喝杯啤酒，買一件小禮物送他等，領隊應當考慮的是用柔性的辦法、以小的讓步來避免大的麻煩。

2. 寬容精神

領隊帶團必須要有寬容精神，否則旅遊團就可能總處在劍拔弩張的緊張氛圍之中。

首先是領隊需要對遊客寬容。不要把所有的參加出境遊的遊客都當成是中國的優秀分子，允許遊客有各種各樣的毛病，在無礙大局的情況下，領隊順利完成帶團任務即可，不必也不應該去對遊客的行為進行指摘。

其次，領隊對境外的導遊也要寬容。不能期望境外的中文導遊水平一定會很高，對水平不高的導遊，要儘量寬容。只要他心地善良，就不必和他大叫大嚷。來自遊客的對導遊不滿的聲音領隊也應幫助平息。

另外，對國外的飯店、餐廳的安排也需要持寬容的態度，沒必要為一點吃住的小事情就憤憤不已而壞了暢快遊覽的好心情。

領隊們總結的一些經驗，也可以為我們提倡的寬容精神提供一參考：

領隊的精神、觀念、態度要正確、適當，不能太狹隘。

客戶的需要和他們同伴的喜好，只要不違反道德觀念和當地法律，無論多低俗、知識水平多貧乏，但如果對其他人的人格沒損傷也就算了。

3. 注意財產安全

領隊出團需特別注意自身的財產安全，防止自身財產被盜的情況出現。境外的一些國家地區，近年來針對中國遊客的搶劫的治安事件多有發生。領隊在提醒遊客注意保護好自己的財物的同時，也應不忘隨時提醒自己。另外，需引起領隊重視的是，由於出境遊價格的不斷降低，目前的遊客隊伍中，也出現了一些來自遊客的偷竊行為。以往的出境旅遊團中，已經有了多宗遊客對本團團員及領隊施行盜竊的事例。這理應引起領隊的高度警惕。遊客行竊也並非現在剛剛出現，下面這項「領隊人員之防竊守則」我們不妨也認真學習一下，這對領隊安全帶團，具有積極意義和預防作用。

領隊人員之防竊守則

● 與所有人保持距離──無論靠近的是小孩、孕婦、老人、求助者。雖不盡情理，但人性的弱點常被利用

● 注意穿著有異之陌生人──手藏在報紙下、肩膀蓋著披風等之人

● 皮包絕不託人看管，也儘量不幫團員或陌生人看管任何物品，無論貴重與否

● 排隊時注意太貼近之人

● 使用不名貴，但一定要堅固的提包

● 勿統一保管護照，除非其國家有規定

● 晚間不宜太盡興

● 公共場合解說時莫太招搖，以避免被跟蹤

● 儘量要求住單人房，以免團員室友之不軌

● 每日提早起床，以免匆促

思考與練習

1.領隊如何用身體語言表示出自己在認真聽取遊客的提問？

2.領隊在對導遊推薦的自費項目問題上應該如何把握？

3.如何從善意角度去理解遊客？

第十二章 領隊與導遊的工作關聯

領隊的工作與導遊的工作有很大的相似性，因而，具有導遊工作經驗的人擔任領隊，可以比普通人更快地適應工作。

但由於在中國國家旅遊局規定的領隊證考取資格規定當中，並沒有必須是導遊員或有從事導遊工作若干年的限制，故「具備一定的導遊工作經驗」只能是作為對領隊條件的一個寬泛性的要求。

做過導遊的人來當領隊，的確比未做過導遊的人更容易上手及展開工作。因而，作為出境旅遊領隊，平日多學習一些導遊的知識、瞭解一些導遊的工作，對出境旅遊的帶團工作將會大有裨益。

在中國現有的旅遊分類中，導遊與領隊是分屬於不同的管理系列當中。導遊出現在經營入境遊業務旅行社和經營國內遊業務旅行社中，而領隊則是存在於經營出境業務的旅行社當中。在一些旅遊參考書中，將領隊當作是導遊系列的一個旁支，其實並不正確。

因為出境旅遊在中國目前仍然採取的是特許經營的管理方式，經營出境旅遊的旅行社遠比經營入境遊和國內遊的旅行社要少很

多，因而，出境旅遊領隊在數量上也較導遊要少很多。

　　領隊負責帶團、導遊負責講解的簡單分類模式，隨著出境旅遊的發展，近年來也已經有了一些改變。領隊與導遊相互融合、工作分類模糊的做法開始出現。臺灣對領隊的任務規定中，就融入了這樣的認識：

　　領隊之任務：領隊除了隨團服務團友外，在長程團之領隊也作大部分導遊工作（長程團之領隊往往是兼Local Guide 的工作）。

　　中國的一些出境遊組團旅行社近年來已經在適當引進臺灣、香港的這種辦法，選拔並培養能夠有導遊能力的領隊人選。尤其是在歐洲旅遊全面展開以來，中國的許多組團旅行社基於經營成本的考慮和歐洲目的地國家漢語導遊人員匱乏、品質不高的現狀，更多的學習臺灣、香港的一些旅行社的習慣做法，開始讓一些出境旅遊領隊在國外旅遊時兼作當地導遊（Local Guide）的工作。

　　領隊兼作導遊的模式的出現並不斷擴展，使領隊與導遊的關聯更加密切起來，領隊對導遊業務的瞭解的需求也變得更加迫切。

　　除了對導遊業務服務的程序和方式要進行瞭解並學習外，領隊帶團出行，要面臨的另外的一方面重要事情，是與境外導遊的合作。「知己知彼，百戰不殆」的中國古老的哲學運用，可以讓領隊更容易取得帶團工作的成功。當然，領隊與境外導遊之間，除了合作之外，還會有分歧產生，將這些問題弄清楚，才會使領隊工作條理明晰。

一、瞭解導遊工作程序對領隊工作實施十分有益

　　領隊在帶團過程中，各個國家不同城市的當地導遊，是最重要的業務合作對象。只有與導遊合作順暢，才有可能使得帶團工作獲

得成功；如果與導遊的合作發生問題，則一定會影響到帶團工作的順利完成。

（一）學習導遊對團隊的掌控能力和服務意識

雖然「具備一定的導遊工作經驗」是對領隊的期望，但在目前的領隊隊伍當中，由於做過導遊的人數比例並不高，能夠完全達到這項要求的領隊也並不很多。因而出境旅遊領隊在上團前，不妨都能自我完成一次對導遊課程的系統學習。學習並掌握了導遊對團隊的掌控能力和服務意識後，出境旅遊領隊的帶團實踐就會更趨向於合理和流暢。

1. 把握時間

導遊在接待一個旅遊團時，會對團隊將要參觀的景點、用餐、途中乘車等因素進行充分估算，使旅遊團的計劃在充分的估算之中得以順利完成。好的導遊對一個旅遊團的時間、節奏等因素的掌控應做到游刃有餘，猶如一名按照運行圖駕駛火車的火車司機，準點離開始發站，途中如有誤點要想辦法追回，最後還要準點抵達終點站。

領隊因為帶團從國內出發一直到返回國內，所需的時間通常會比普通團的導遊要長。導遊帶團一般只有一兩天、兩三天，而領隊帶團則一般短則四五天，長則半個月。但這卻並不應影響領隊學習導遊對時間的把握。領隊帶領旅遊團從工作的複雜性上來說要比導遊帶團難很多，可在對時間的把握上，同樣需要與導遊一樣精確。

2. 協調情緒

通常的旅遊團導遊，都會將旅行車當成是演講會場及娛樂演藝場。一路上唱歌、講笑話、組織車上遊客之間的娛樂等，是多數導遊都具備的本領。而遊客的情緒，也會隨著導遊講述的跌宕起伏的故事、情節生動的笑話而變化，或陷入深沉思考或爆發哄堂大笑。

從客觀實踐中看，導遊的確會對遊客的情緒影響造成主導作用。

協調好遊客的情緒，是帶團實踐的重要一環。多數導遊深悟此道，因而即使是在食宿或其他接待方面出現了閃失，也能憑藉有經驗導遊的一席話、一段表演而得以緩解。

導遊的這項對遊客情緒進行協調的能力，是領隊務必需要掌握的。按照已知的科學常識，通常人的情緒心理週期大約為一週時間。超過一週，旅遊團內就不免會有遊客接連出現脾氣爆發的情況。領隊如能掌握協調遊客情緒的一些本領，並適時採用，就一定可以遏制旅遊團的情緒低潮。對遊客的情緒進行了協調控制之後，領隊的影響力會在旅遊團中彰顯出來，遊客對領隊依賴感更強，而遊客與領隊之間的關係也會更加融洽。

3. 有問必答

一個旅遊團當中，導遊會面臨遊客提出的各種問題。這些問題，不僅包括導遊本職中必須用到的景點介紹、社會歷史，也包含社會時政、人文風俗、百姓生活、國家發展等各方面。從這個意義上來要求導遊，導遊應該是一個雜家。遊客提出的各種問題，導遊基本都能回答，遊客只要提出問題，導遊都一定要給出一個答案。

導遊的這種知識蕪雜的特點和對遊客有問必答的做法，對出境旅遊領隊來說，也是十分重要的。出境旅遊領隊與國內遊導遊面對的遊客，是相互疊合的同樣人群。只是參加出境旅遊的遊客，可能會比參加國內旅遊的遊客經濟狀況更好一點、旅遊經驗更多一些。因而，領隊在帶團當中，可能被問到的問題也會更多。領隊要做到對遊客的提問有問必答，還需要平日能儲備更多一些知識才行。

4. 細緻服務

在一個旅遊團中，導遊不但擔負著景點解說、接站送站的任務，也同樣擔負著照顧遊客在當地旅遊期間的起居生活的重任。從

張羅吃住到飯店行李的進出及叫早的安排，再到問候遊客身體、攙扶老年遊客上下車、下雨時打傘將遊客從車內送到房簷下細緻入微的服務等，細緻的服務貫徹始終，為旅遊團接待的順利成功，提供了基礎的保障。

導遊的細緻服務還體現在對遊客的儘可能的幫助上，無論是遊客購物買藥還是要尋親訪友，事無鉅細導遊均要提供幫助。

領隊在帶團工作中，把導遊對遊客的這種細緻服務的精神學到手，無疑就可以在出境帶團工作中最大限度的贏得遊客的滿意。

（二）借鑑中國國內導遊的一些規定程序

出境旅遊領隊在平時，不妨多看一些國內導遊的培訓教材，尤其是《導遊基礎》《導遊業務》之類的書，明白導遊的工作方式及程序，對於自己在擔任出境旅遊領隊時，與不同國家的導遊進行合作和交流，一定會大有裨益。

中國對導遊理論的研究以及對導遊應用的培訓已經有多年時間，總結出來的一些導遊的帶團規定程序和規範要求，因經過了中國國內導遊接團實踐的多年檢驗，具有嚴密、準確、規範的特點，同樣可以為擔當出境旅遊團協調組織工作的出境旅遊領隊所採用。

1. 以歡迎詞與歡送詞連結的完整程序感

導遊的接團程序化過程，多是從機場、車站接到旅遊團開始，一直到送走旅行團奔赴下一站為止。在這樣的一個過程中，導遊需按照規定的程序逐項完成遊客的遊覽參觀、食宿購物等多項活動。導遊在遊客面前的表現或表演，也是從接團時的歡迎詞開始，一直到歡送詞結束，整個接團的程序呈現出來的是一種秩序和完整。

領隊需要學習並借鑑中國國內導遊的這種接團的完整程序，在出境旅遊團的運作中也能令完整的程序感得以體現，在一氣呵成的完整程序中，體現出帶團工作程序的形式美。

2. 環環相扣、細緻有序的接待秩序感

導遊對旅遊團的安排，從下榻飯店、安排用餐到車輛調動、遊覽參觀等環環相扣，接團工作的順暢，在刻意維持的一種秩序下得以實現。用餐、遊覽、住宿等每一項工作的完成，都融入細緻有序的接待秩序當中。導遊的每一次帶團工作的順暢結束，都包含有對秩序的著力維護的因素。

領隊若想把出境旅遊團帶成功，也少不了需要對帶團的秩序進行歸納並著力維護。在對帶團秩序進行嚴格遵循和刻意的把握並避免扭曲的過程中，秩序的美感也會在其中熠熠閃現。

二、領隊與境外導遊的密切合作是保證團隊順利的必要條件

領隊在境外的工作合作夥伴，是生活在不同國家（地區）的導遊、司機。領隊所帶領的旅遊團的順利與否，在很大程度上要依賴於這些不同國家（地區）的導遊、司機。因此，領隊在帶團當中，必須處理好與導遊、司機的關係。

在多數國家，司機都會是旅行社僱用的藍領工人，聽命於導遊，只是守本分開車，不參與團隊的其他事情。領隊對待司機，只需要對其工作尊重、按照規定付給他小費作為酬勞就可以了。帶團工作中的協調與溝通，主要是在領隊與導遊之間。因而，領隊與導遊之間的密切合作，是出境旅遊團隊在境外旅遊期間能夠順利的展開的基本保證。

（一）明確領隊與導遊各自的職責

1. 領隊與導遊各司其職

領隊與導遊之間，有較明確的工作分工。導遊主要負責的是旅

遊團在當地的接待工作；領隊則更加寬泛一些，除了要協助導遊安排在一地的接待外，重要的工作在於旅遊團行進中的上站與下站之間的聯絡聯繫。

領隊與境外導遊的工作責任雖有不同，但共同任務的重合點更為突出，即雙方都是為做好旅遊團的接待而工作。因而在具體的工作中，要求雙方在各司其職、主要幹好自己分內事情的同時，還必須加強彼此之間的合作。

2. 領隊對導遊的制衡作用

領隊與導遊之間在工作中互相依存、互相合作，但雙方所享有的權利與義務並不平等。導遊雖然作為東道主，享有地利之便，能夠左右旅遊團的遊覽、購物的停留時間等，但並不等於說導遊就可以獨斷專行。領隊本身，可以對導遊有一種制衡作用。而且接團工作結束，領隊還可以代表遊客利益對導遊的工作進行評判，起碼是導遊的小費收入就攥在領隊的手中。如果導遊正常完成工作，領隊會代表全體遊客對導遊的辛苦表示感謝，小費雖然不會很多，但卻是對導遊工作的一項直觀評判。

（二）工作中要互相尊重、互相配合

要想搞好與導遊的關係，首先要尊重導遊。要尊重導遊的人格，尊重他的工作，尊重他的意見和建議，適當發揮他的特長，還要隨時注意給他面子。如果遇到一些可顯示權威的場合，應多讓導遊出頭露面，使其博得遊客的好評。只要誠心誠意地尊重導遊，多給他榮譽，一般情況下導遊會領悟到領隊的用心和誠意，從而採取合作的態度。

1. 相互尊重、彼此互信

領隊與導遊之間的相互尊重建立在彼此信任的基礎上。無論是領隊還是導遊，都應該清楚，離開了雙方中的任何一方，都無法順

利完成旅遊團隊的接待工作。因而，領隊及導遊不管個人性格如何、談話是否投機，都應該摒棄成見尊重對方。

導遊不要不與領隊商量就改變行程，領隊也不應與遊客一起褒貶導遊。領隊與導遊的互信，才能得到雙贏。

2. 互相配合、團結合作

領隊與導遊的工作配合，猶如人的左手與右手之間的配合。左右手配合在一起，可以駕車、騎車，抱起來沉重的物品、捧起來收穫的果實。左右手的配合擺動，可以助人奔跑；左右手握在一起，顯示的是友誼的體態表徵。

領隊與導遊的配合和合作要體現在時時處處。遊覽時導遊在前面領走，領隊要走後面收尾；用餐時，導遊帶領遊客找到餐桌，領隊可先代遊客看管行李請大家去洗手；入住飯店後，領隊偕同導遊一起去遊客房間查看是否需要幫助；遊客未能跟上隊伍時，領隊和導遊要一個在原地等候，一個回頭去找尋。

領隊與導遊的互相配合與合作，可以讓旅遊團的遊客感到多方的溫暖，團隊的計劃完成也會更有保證。

（三）遊客對導遊不滿時矛盾處理要及時有效

導致遊客對導遊產生不滿的原因可能有很多，比如導遊遲到、對遊客出言不遜、景點講解不認真或知識水平低等。發生遊客對導遊的不滿的時候，領隊是唯一可以擔當的調停人。

通常的情況下，領隊的調停，應該本著大事化小、小事化了的原則。如確係無法平息，再考慮更換導遊等處理辦法。

1. 勸說工作

面對導遊與遊客雙方的矛盾，領隊不便於進行對錯評判，而勸說雙方的工作是應該最先進行的。

從維護導遊信譽的角度出發，領隊應勸慰遊客要儘量對導遊寬容。因為境外的漢語導遊並不容易找到，旅遊旺季更是缺。即使是遊客提出更換，也未必一定能夠如願換成。希望遊客能再給導遊機會，導遊不懂的地方大家可以來幫他、教他，導遊的不當做法大家可以督其改正。

　　領隊對導遊的勸解則應該更明確一些。領隊在表達對導遊的理解和同情的同時，希望導遊能主動向遊客道歉，讓事情盡快平息。導遊如果執迷不悟，領隊再將可能出現的後果告知，包括向接待社經理投訴、要求更換導遊等，希望能在這樣的威懾下使導遊放棄執拗、轉向合作。

2. 補救工作

　　領隊為導遊的補救是為了彌補導遊工作中的不足或過失，讓遊客得到更好的服務。領隊的補救通常不應主動去做，而是在遊客表達了對導遊的不滿的時候入手。比如在遊客對導遊的景點講解表示不滿時，領隊可以用自己的豐富知識進行補救。

　　領隊要對導遊的工作不足進行補救的時候，要注意選取合適的方式方法，要儘量避免導遊有牴觸情緒產生。針對導遊的某一景點的解說進行補救的時候，在選取介紹的角度或入題的形式上可以巧妙一點。比如以「剛才導遊先生介紹了這座佛像的歷史和來歷，我現在給大家補充一點它與中國的關聯」之類的話來間接入題。

3. 代表遊客與導遊單獨約談

　　領隊的職責之一，就是監督團隊計劃的完整執行。遊客如果明確表達了對導遊的不滿後，行程計劃的執行則可能會因此受阻。此時，領隊應立即代表遊客去與導遊進行交涉。

　　領隊可與導遊單獨約談，希望導遊能主動向遊客解釋，以免事態擴大。

三、領隊與導遊發生分歧的處理

領隊與導遊之間，雖然是一種工作合作的關係，但往往會因經濟利益而發生矛盾。

領隊是組團旅行社派出的唯一代表，有權代表組團社監督並要求導遊按照雙方旅行社達成的商業協議辦理。對導遊違反協議的做法，領隊應當代表組團社及全體遊客的利益，與其進行交涉。

（一）鑑別矛盾

領隊與接待社導遊在某些問題上意見相左是正常現象。一旦出現這種情況，領隊要主動與導遊人員進行直接溝通，力求及早消除誤解，避免分歧繼續發展。領隊一定要儘量避免與導遊發生正面衝突，除非是導遊做法上非常惡劣，比如：導遊肆意削減遊客遊覽日程、任意將遊客帶到購物點購物等。凡有此類情況的發生，領隊要代表組團社的利益及全體遊客的利益與其進行正面交涉，與導遊發生衝突則不可避免。

組團社及其旅遊團隊領隊應當要求境外接待社按照約定的團隊活動計劃安排旅遊活動，並要求其不得組織旅遊者參與涉及色情、賭博、毒品內容的活動或者危險性活動，不得擅自改變行程、減少旅遊項目，不得強迫或者變相強迫旅遊者參加額外付費項目。

境外接待社違反組團社及其旅遊團隊領隊根據前款規定提出的要求時，組團社及其旅遊團隊領隊應當予以制止。

領隊對導遊的違規做法予以制止的方式，要有理有節分步驟進行，儘量避免正面衝突。做法上也應從勸說開始，期望導遊能夠改過。如果不能解決問題，再圖他策。

1. 曉以利害

導遊出現了嚴重違規行為的時候，領隊要充分表現出領隊的責任感，絕對不能不聞不問，應立即採取行動將問題迅速解決。

首先需要與導遊單獨約談。要平心靜氣對導遊所作工作充分肯定，對導遊的工作辛苦表示理解，儘量避免劍拔弩張的局面出現。要儘量尋求讓導遊自省的可能，拿出一點小禮物送給導遊，也許就能使得雙方的談話不至於過分尷尬而變得融洽。但談話如果處於僵持，領隊也不必緊張，而要堅持對導遊曉以利害，將後果挑明。

2. 優選勸說方式

領隊與導遊的爭執發生的時候，要首先確認一定不是以個人情感出發，而是因為導遊的行為觸犯了組團旅行社的利益和全體遊客的利益。

勸說導遊並非是要與導遊爭吵，而應當選擇最合適的方式、最有力的語言進行。要尋找導遊的軟肋，以智慧的方式尋求爭執的迅速解決。

我們不妨參考一則日本的一家旅行社對其隨員（即領隊）與中國的導遊發生衝突時，向隨員提供的實用招數。

日本的一家旅行社的隨員手冊中，對其隨員與中國導遊出現矛盾、發生衝突時，建議採取的方式是要心理戰術。首先是要打消導遊的氣焰。建議此時對中國導遊說的第一句話就是：「你的日語不好！」中國的導遊往往會在這樣的指責中，立刻產生對自己日語水平的懷疑，不自信很快就會使得自己糊里糊塗敗下陣來。如果這句還不能奏效，還有第二句「我要找你的領導」等在那裡。讓導遊的上級領導過問，就是明顯威脅要把事情鬧大，結果肯定不是導遊願意看到的。這兩句看似簡單的話語，實則極富有進攻性和殺傷力。在實戰操作當中，常常會是效果極佳。日本的隨員無須大叫大嚷、只需照本宣科說出這樣兩句話，就會讓中國的多數導遊繳械服從。

3. 為結果惡化做出估算和準備

事實上，帶團當中領隊與導遊所想的並非會完全一致。多數領隊主要想的是保證此團的順利平安，而國外的許多導遊，想得更多的卻會是透過此團多賺些錢。

領隊帶團當中難免會遇到一些只認錢不顧品質的導遊。在與導遊的第一面接觸時，領隊就應該對可能發生的情況進行充分估算。如果感到導遊確實會對團隊造成傷害，就應該早做準備，避免在惡劣導遊要挾遊客時手足無措。接待社經理電話、救援電話、當地旅遊局投訴電話、中國使館電話等都應一一備齊，但需注意，各種準備只是一種防備措施，應不能放棄任何一個對導遊進行勸解的機會。

（二）更換導遊的具體操作

1. 更換導遊的條件

境外的導遊如果極端不負責任，自說自話，領隊完全無法與之溝通，遊客與之積怨頗深，矛盾發展已經不可調和時，可以考慮更換導遊。

在確定更換導遊之前，應當做好各項準備，並對預期可能發生的不便進行充分的考慮，對可能耽誤的行程、遊覽景點進行估計。

2. 更換導遊的具體操作

不要匆忙向遊客宣布更換導遊的決定，而應答覆遊客馬上與當地的接待旅行社進行溝通。要嚴防因當地導遊缺無法更換、使團隊陷入更大的困境的情況發生。

在權衡利弊、做出更換導遊的決定後，領隊應迅速與接待社進行聯繫，請接待社經理趕赴現場。提出更換導遊的要求最好是在當面，而不只是在電話裡進行溝通。

3.更換導遊需注意的問題

領隊做出更換導遊的決定的時候，要確定是在「不得不換」的前提下才能進行。因為無論怎麼說，更換也會影響到團隊的正常進程。更換過程要注意的事項有：

（1）多數遊客都強烈提出更換導遊的要求，領隊對遊客進行說服已經無效的情況下才能考慮更換導遊

（2）領隊不可以以自己的意志強加遊客，或僅以自己的意願要求更換導遊

（3）需要有理有節向境外的接待旅行社提出，或將情況報告給中國的組團旅行社，由OP與境外接待社洽談聯繫

（4）行動要迅速不要拖延，以免影響遊客情緒，致使遊客因由對導遊的不滿而引發對組團旅行社的強烈投訴

思考與練習

1.領隊對導遊有怎樣的制衡作用？

2.領隊與導遊在工作中如何做到互相尊重、互相配合？

3.更換導遊需注意哪些問題？

第十三章 領隊與遊客的關係處理

在帶團的過程中，許多領隊會經常遇到的一種情況，一些遊客在稱呼自己時，總是以「導遊」相稱。特別是團中的一些孩子，在車中串來串去，更會是「導遊」、「導遊」叫個不停。許多領隊對此會很反感，認為遊客不喊自己是「×領隊」、「×先生」或「×

小姐」是對自己的不尊重。對待這樣的問題，其實並不需要太過當真。中國的多數遊客，對出境旅遊都尚處在學習和熟悉階段，對旅行社的職業職位名稱弄不清也很正常。況且遊客的稱呼，許多是從媒體的報導中學來。而在媒體的報導當中，對「導遊」的提及頻率遠比「領隊」為高。還經常會有一些媒體，會對「導遊」和「領隊」的稱謂混淆。所以，遊客稱領隊為「導遊」，也就不足為怪了。

許多遊客對旅行社行業內的領隊與導遊分不清，對領隊的工作內容也不太清楚，有時不免會容易造成領隊工作的被動及尷尬。因而領隊在做好自身工作的同時，也面臨著向遊客及社會公眾進行職業展示以及介紹自己的職業特點的責任。只有遊客都懂得了領隊的職責，明白了領隊在出境旅遊團當中的作用，領隊本人才有可能在帶團當中，得到遊客的體諒和支持。

遊客購買的旅行社路線產品，事實上購買的是一次旅行經歷。從購買者的角度來想，他當然期望購買的最好是一次美好的旅行經歷。要實現並完成這項美好的經歷，領隊及遊客的相互配合和互相支持必不可少。

領隊與遊客間的配合與支持，可以產生許多奇妙的作用。甚至可以將旅途中的因交通、天氣等引致的諸項不愉快，也能消除掉、轉化掉，變成是旅程美好經歷中的一個小插曲。

一、瞭解遊客的權利和義務

1. 遊客的定義

「遊客」與「旅遊者」等概念長時期一直在旅遊界中混用，經常可以見到媒體上用到的這兩個詞語，其實指的是同一批人。

1963年聯合國在羅馬召開的國際旅遊會議上，提出了「遊客」（Visitor）的定義：

遊客指除為獲得有報酬職業之外，基於任何原因到一個不是自己常住的國家去訪問的任何人。

為從方便統計工作的目的考慮，會議還建議採用「遊客」這樣一個總體的概念。「遊客」之下，分為兩大類：一類是旅遊者（Tourist），另一類是不過夜的遊覽者（Excursionist）。

旅遊者即是到一個國家作短期訪問至少逗留24小時的遊客。其旅行目的包括消遣（娛樂、渡假、療養保健、學習、宗教、體育活動等）、工商業務、家庭事務、公務出差、出席會議等。

遊覽者即是到一個國家作短暫訪問逗留不足24小時的遊客。

1963年國際官方旅遊組織聯盟（IUOTO，即世界旅遊組織的前身）通過了這一定義。1967年聯合國統計委員會開始採納這一定義，並建議各國都採用這一定義。

2. 現時期中國社會階層中的潛在遊客構成

對中國當前社會不同階層的劃分，目前在社會中較為通行、社會認知度較高的一種分類是這樣排定的：

（1）國家與社會管理階層

（2）經理階層

（3）私營企業主階層

（4）專業技術人員階層

（5）辦事人員階層

（6）個體工商戶階層

（7）商業服務人員階層

（8）產業工人階層

（9）農業勞動者階層。

（10）城鄉無業、失業和半失業人員階層

　　階層的排定對旅行社的意義，在於可以更準確地明白目標客戶群落，瞭解遊客的不同來源。

　　由於近年來出境旅遊價格的不斷走低，使得出境旅遊越來越呈現出泛大眾化的傾向。在出境旅遊團隊，幾乎可以遇到社會生活中收入懸殊、各個層面的人。我們可以看到，在上面排定的中國現階段的階層分類中，除卻最後的一個階層經濟狀況不甚明確、旅遊意向也不甚清晰外，其他幾個階層的人，都大致具備出境旅遊的消費需求的經濟基礎，可能會具有出境旅遊的意向需求。也就是說，目前參加旅行社組織的出境旅遊的客源，可能包括了以上差不多全部的階層門類。

　　通常分屬不同階層的人們，在社會行為、消費習慣等方面都會有所差異。這樣的差異，首先需要旅行社開發製作差異化產品去適應。具體到一個普通的由社會多階層構成的旅遊團裡，則需要領隊以差異化的服務來應對。比如，對待不同文化修養、不同職業的遊客，交談的方式都應該有所差異。

　　3. 中國出境遊遊客中的虛榮成分

　　與國際上其他國家參加出境旅遊的人員狀況相比，目前中國參加出境旅遊的人員當中，含有許多收入較低、客觀條件似乎尚不具備參加出境旅遊的人。這種情況表明，在目前的出境旅遊中，不排除有虛榮的成分。一些遊客因為受旅行社的低價廣告所惑，或因攀比、虛榮等因素所致參加了出境旅遊團。

　　在出境旅遊的實際帶團工作中不難發現，許多參加旅遊團的遊客對團體旅遊的概念認識尚不清晰，許多人的修養也不是很高。這

種情況，客觀上增加了出境旅遊領隊的工作難度。一些遊客會有「我花了錢」、「你是給我服務的」的褊狹認識和不文明舉措，對領隊不夠尊重。以現階段中國遊客為服務對象的旅行社出境遊領隊，對此問題一定要有充分的了解。

（一）出境旅遊合約中列明的旅遊者權利和義務

從2004年起，中國的一些主要城市，如北京、上海等地，都推廣了出境旅遊的標準格式合約的示範文本。這種合約，是在充分考慮了旅行社及消費者雙方權利的基礎上，由旅遊主管部門與工商管理部門制定的，具有較強的合理性與可操作性。

出境旅遊合約當中，對旅遊者的權利和義務進行了全面規範。

1.旅遊者的權利

對旅遊者所應享有的權利，出境旅遊合約進行了明確。以中國的規定為例，旅遊者在旅遊活動中享有下列9項權利：

（1）旅遊者享有自主選擇旅行社的權利

中國出境旅遊實行特許經營制度，因此，旅遊者有權要求旅行社出示出境旅遊經營許可證明，並與旅行社協商簽訂旅遊合約，約定雙方的權利和義務。

（2）旅遊者享有知悉旅行社服務的真實情況的權利

旅遊者有權要求旅行社提供行程時間表和赴有關國家（地區）的旅行須知，提供旅行社服務價格、住宿標準、餐飲標準、交通標準等旅遊服務標準和境外接待旅行社名稱等有關情況。

（3）旅遊者享有人身、財物不受損害的權利

旅遊者有權要求旅行社提供符合保障人身、財物安全要求的旅行服務。旅行社應當推薦旅遊者購買旅遊期間相關的旅遊者個人保險。

（4）旅遊者享有要求旅行社提供約定服務的權利

旅遊者有權要求旅行社按照合約約定和行程時間表安排旅行遊覽；旅遊者有權要求旅行社為旅行團委派持有「領隊證」的專職領隊人員，代表旅行社安排境外旅遊活動，協調處理旅遊事宜。

（5）旅遊者享有自主購物和公平交易的權利

境外購物純屬自願，購物務必謹慎。旅遊者有權要求旅行社帶團到旅遊目的地國家（地區）旅遊管理當局指定的商店購物；有權拒絕超合約約定的購物行程安排；有權拒絕到非指定商店購物；有權拒絕旅行社的強迫購物要求。

（6）旅遊者享有自主選擇自費項目的權利

參加自費項目純屬個人自願，旅遊者有權拒絕旅行社、導遊或領隊推薦的各種形式的自費項目，有權拒絕自費風味餐等。

（7）旅遊者享有依法獲得賠償的權利

出境旅遊活動過程中，旅遊者的權利受到法律保護，旅遊者可以要求賠償。

（8）旅遊者享有人格尊嚴、民族風俗習慣得到尊重的權利

旅遊者的人格尊嚴不受侵犯，民族風俗習慣應當得到尊重，這是中國法律的規定。在選擇出境旅行社和出境旅遊活動中，旅遊者的人格尊嚴和民族風俗習慣受到損害的，旅遊者有權得到法律救助。

（9）旅遊者享有對旅行社服務進行監督的權利

旅遊者有權抵制旅行社侵害旅遊者權益的行為，有權對保護旅遊者權益工作提出批評、建議。旅遊者有權將組團旅行社發給旅遊者的徵求意見表寄給組團旅行社所在地的省級旅遊行政管理部門，如有必要也可以直接寄給中國國家旅遊局旅遊品質監督管理所。

關於旅遊者要求賠償的問題，出境旅遊合約中另有詳細規定：

旅遊者和旅行社已有約定的，按照約定承擔，沒有約定的，按照下列協議承擔違約責任：

—因旅行社原因不能成行造成違約的

旅行社在出團前通知，旅遊者可獲得違約金。

因違約造成的損失，按有關法律、法規和規章的規定，承擔賠償責任。

—旅行社安排合約約定以外需要收費的旅遊項目，應徵得旅遊者的同意

旅行社擅自增加或減少旅遊項目，給旅遊者的合法權益造成損害的，旅遊者有權向旅遊行政管理等部門投訴或透過其他法律途徑依法獲得賠償。

旅行社組團不成的，經徵得旅遊者同意後轉至其他旅行社合併組團時，原合約即告終止，新合約同時生效，雙方均不再爭。

2. 旅遊者的義務

在任何情形下，權利和義務總是同時存在的。遊客、旅遊者在享受上述權利的同時，也自然應當擔負相應的義務。旅遊者的義務，在出境旅遊標準格式合約中列有10條，成為約束旅遊者行為，旅遊者應當知曉並履行的條文。

（1）旅遊者有維護中國的安全、榮譽和利益的義務

在出境旅遊中，不得有危害中國的安全、榮譽和利益的行為。

（2）旅遊者有合法保護自己權益的權利，也有不得侵害他人權利的義務

當旅遊者在行使權利的時候，不得損害國家的、社會的、集體

的利益和其他旅遊者的合法權利。

（3）旅遊者必須遵守國家的法律、法規

在出境旅遊申辦和實施過程中，必須提供真實情況，如實填寫有關申請資料，履行合法手續。否則，將承擔由此產生的一切經濟和法律責任。

旅遊者參加旅遊應確保自身身體條件能夠完成旅遊活動，並有義務在簽訂合約時將自身的健康狀況告知旅行社。並要保守國家祕密，遵守公共秩序，遵守社會公德，尊重領隊人格和服務，服從旅遊團體安排，不得擅自離團活動，不得擅自滯留不歸。如在境外擅自離團或非法滯留，所產生的一切後果均由當事者承擔。

（4）旅遊者應當遵守合約約定，自覺履行合約義務

非經旅行社同意，不得單方變更、解除旅遊合約，但法律、法規另有規定的除外。因旅遊者的原因不能成行造成違約的，旅遊者應當提前7天（含7天）通知對方，但旅遊者和組團旅行社也可以另行約定提前告知的時間。對於違約責任，旅遊者和旅行社已有約定的，按其約定承擔，沒有約定的，按照下列協議承擔違約責任。

①旅遊者按規定時間通知對方的，應當支付旅遊合約總價5%的違約金。

②旅遊者未按規定時間通知對方的，應當支付旅遊合約總價10%的違約金。

旅行社已辦理的護照成本手續費、訂房損失費、實際簽證費、國際國內交通票損失費按實際計算。因違約造成的其他損失，按有關法律、法規和規章的規定承擔賠償責任。

旅行社與旅遊者訂立合約後，因不可抗力不能履行合約的，根據不可抗力的影響，部分或者全部免除責任，但法律另有規定的除

外。

（5）旅遊者應當遵守旅遊目的地國家（地區）的法律，尊重當地的民族風俗習慣，不得有損害兩國友好關係的行為。

（6）旅遊者應當自尊、自重、自愛。維護中國和中國公民的尊嚴和形象，不得有損害國格、人格的行為，不得涉足不健康的場所。

（7）旅遊者應當努力掌握旅行所需的知識，提高自我保護意識。旅遊者必須參加旅行社組織的行前說明會。

（8）旅遊者要保存好旅遊行程中的有關票據、證明和資料，以便當旅遊者的合法權益受到侵害時，作為投訴憑據、索賠證據。

（9）出境旅遊過程中，旅遊者與旅行社之間發生糾紛，應當本著平等協商的原則解決或在回國後透過法律途徑解決。

旅遊者不得以服務品質等問題為由，在境外拒絕登機（車、船），實施違反行程國家或者地區法律、法規的行為或採取其他措施強迫旅行社接受其提出的條件。

（10）旅遊者所攜帶的行李物品應當符合中國和旅遊目的地國家（地區）的法律規定。攜帶貨幣出境，應當按照國家有關部門的規定，不准攜帶違禁物品出入境。

（二）領隊與遊客相處的諸項原則

領隊應時時想到自己是作為服務行業的旅行社的派出代表，其職責中重要的一項，就是應該服務於遊客。在與遊客相處時，以下諸項原則需牢記於心。

1. 以遊客為中心原則

旅遊團的主體就是遊客，圍繞旅遊團的一切行程設計、計劃安排等準備及具體的實施，都是以遊客為中心來實現的。景點遊覽的

確定要符合遊客的興致，用餐的安排也應儘量照顧到遊客喜歡中餐的習慣。而帶領旅遊團實現這些預想的領隊，自然也應該是把以遊客為中心的原則落到實處，將為遊客服務實實在在體現出來。

中國國內對導遊的要求中，有類似的規定：「導遊人員應有責任感與使命感，工作中要明辨是非曲直，遇事能遵守職業道德並為遊客著想。」其中的「為遊客著想」的要求，即為對以遊客為中心的體現。

以遊客為中心的原則，其實不光是旅行社行業，只要是服務性行業，均會以此作為行業的立身之本。法國的航空公司飛機上增加講中文的空姐，戴高樂機場內有了中文的導覽，韓國的一些景區出現了中文的解說，其外在目的，是為了吸引中國遊客；內在實質，也體現了以遊客為中心的原則。

2. 履行合約原則

領隊帶團要以契約為基礎，是否履行了合約常常會是評估領隊是否履行職責的基本尺度。

履行合約涉及兩個方面，一是企業內部制定的相關成本、責任等方面對領隊的要求和約束，包括旅行社與領隊所簽署的工作合約的詳細規定；二是旅行社與遊客所簽署的旅遊合約，合約規定有相關服務內容與等級要求。領隊在設身處地地為自己著想的時候，更要為公司著想、為遊客著想。把合約條款的內容裝在心中，把履約作為職業操守的首要準則。

3. 等距離交往原則

尊重遊客是領隊在帶團工作中應該始終貫徹不渝的一項基本原則。不能因遊客的職業、性別、長相、衛生習慣、文化程度、消費能力等原因而有所改變、有所偏移。領隊應一視同仁地尊重全部的遊客，而不應對一些遊客表現出偏愛，而對另外的遊客表現出來憎

惡。在正常情況下，領隊如果對團內任何一位遊客表現出來反感，都會是領隊的職業素養不高、職業成熟度不高的反應。

領隊的片面行為會造成旅遊團隊的內部關係緊張，並且會讓遊客感到不公。因為每一位遊客都為旅遊付出了同樣多的錢，他們要求得到同等的待遇是合情合理的。領隊應該盡力把團隊的所有事情處理圓滿，使全體遊客皆大歡喜。除非發生了極特殊的情況，領隊應該採取的態度是與每位遊客都要友好、禮貌和慇勤。

二、領隊對遊客的提醒及照顧

領隊帶隊出團，除了要使自己保持健康的體魄、飽滿的精神外，對所帶領的旅遊團的團員的生活管理也需要特別用心。這種管理，需要從對遊客並不太熟悉的國外生活來進行提醒入手。

領隊與遊客初次接觸後，就應盡快辨識每位遊客的姓名、體態和容貌，並在相處中瞭解遊客的性格、特徵和習慣行為。對遊客中每家每戶的主事人，領隊也需要搞清。有了事情，領隊只需要與遊客中的「家庭代表」溝通就可以了。

讓客人做自我介紹，也是領隊與遊客以及團員之間相互認識並盡快熟悉的好方法。領隊對遊客以及遊客互相之間熟悉之後，便於團隊行動和遊客之間的相互幫助，領隊的工作也會因此便利得多。

領隊要做好對遊客的照顧，還需要知己知彼，從對遊客的旅遊成熟度的分析開始，可以使工作更有成效。

（一）瞭解遊客的旅遊成熟度

瞭解團員的旅遊經驗和成熟度狀況，檢視團員的「旅遊知覺系統」是否需調整、加強，對於領隊做好工作是一項輔助。

1. 遊客對出境旅遊團出現不適應的可能性

遊客參加出境旅遊團隊，在生活環境不熟悉的境外國家或地區生活多日，奔波於飛機、火車、汽車的周轉之間，很多日常養成的良好生活習慣一定會被打亂。旅遊團的動盪生活，很容易造成遊客因無法適應而情緒出現波動。尤其是一些已經退休的老人，已經習慣了閒適散淡的生活，對在旅遊團的公眾化的集體生活中，不能隨心所欲的吸菸、喝酒、喝茶、看電視、挖鼻孔、抓癢等，會感到十分受約束。另外的一些因素，如要記住每天不同的集合時間、日日轉換的飯店的不同房間號碼、準備每天要穿著的衣物、每日必需的開箱鎖箱整理行李工作等，也不免會感到緊張生煩。不僅如此，還可能會有和不喜歡的遊客同乘一車，每日要聽一些導遊或領隊的低素質的淺薄吹噓和錯誤百出的解說等，遊客出現對出境旅遊團的不適應的情況，合情合理，一點也不稀奇。

2. 對遊客的旅遊成熟度進行測評

遊客的旅遊成熟度可以透過測評的方式獲得。

透過測評，領隊可以對所帶領的旅遊團遊客認識不僅僅停留在表面，而是深入到遊客內心深處。對旅遊團的發展，會有較為清楚的判斷。

如果發現遊客的旅遊成熟度不夠，領隊應該在帶團工作中特意多做準備。在對遊客的提示和照顧中有針對性的進行溝通，使遊客能掌握更多的國際旅遊的常識，克服團隊旅遊帶來的不適，天天具有好心情，在日常生活中照顧自己，在參加國際旅遊中不斷尋找到樂趣。

對於遊客的旅遊成熟度的測評，領隊可以依照實際需要，設定需要的形式和內容。

（二）對遊客的諸項提醒

遊客在境外旅遊期間所應該體驗享受的，也仍然是旅遊的6個

要素：食、宿、行、遊、購、娛。領隊在境外的工作主旨，就是為遊客在異國他鄉的旅遊提供有品質的服務。

食與宿兩項，是出境旅遊當中最容易招致遊客不滿的環節。但在許多情況下，遊客對在境外旅遊期間的食宿的不滿，並非是因國外的飯店、餐廳的設備不好或服務不周造成，而是由於中國遊客對國外飯店和餐廳的使用方式及規定不熟悉所致。遊客如果因此出現尷尬情形，領隊也應當負有一定的責任。沒有向遊客講明國外不同場合的規矩，就是領隊的工作失誤。

對遊客的諸項提醒，在行前說明會上就應向遊客講明。在旅途當中，仍需要領隊不斷反覆來講。特別是在即將用到的時候，講來會更容易為遊客現學現用當時採納。

領隊當時對遊客的一些引導和勸誘，會比其他形式的學習對遊客的影響更加有效。許多遊客其實是通情達理之人，在進行了這樣的提醒之後，文明禮貌及與國外的環境相適應之處就會明顯增多，而領隊的工作因此也會更加順暢。

1. 穿著的提醒

一些中國旅遊者在國外遊覽時西裝革履，曾引起海外媒體的恥笑。遊客遊覽時的衣著錯位，著實是因為許多遊客對各種場合的穿衣講究搞不太懂。旅遊出發前，領隊就應當將旅遊時適合的穿著說給遊客聽：西裝適合於辦公的正式場合而不太適合旅行遊覽；外出旅遊時，最適合的裝束是穿休閒服裝、著軟底鞋。

進入泰國大皇宮、緬甸寺廟、柬埔寨皇宮等地遊覽，以及在國外觀看正式的演出或出席正規晚宴，著裝上都會有一些特殊的要求。領隊一定要與導遊配合，將具體的著裝要求提前告知遊客。

2. 吃飯的提醒

旅遊團在國外的遊覽中常常會安排吃西餐，因而領隊應將吃西

餐的一些規矩告訴遊客。吃西餐一般是先上冷餐，包括蔬菜、沙拉、香腸等，然後是湯，麵包一般是預先放在旁邊的盤子裡，最後上主菜（肉、魚、雞等）。旅遊團在境外用西餐時，領隊有責任先給遊客講解西餐的吃法，然後親自示範。對一些要領和規矩，如刀叉擺放的含義、喝湯不能出聲等，也需要特別進行提醒。

常常會有中國旅遊團在國外用自助餐時讓旁桌外國人皺眉，原因也多出在遊客對用自助餐的規矩知之不多。領隊在帶領遊客用自助餐之前，應當在旅行車上就向遊客介紹自助餐的用餐規矩，如取菜要按順序排隊，取菜時一次不要堆得太滿，盤中食品要吃完不能浪費，不要拿吃完的空盤再去取菜等。

多數情況下，領隊在講解和提醒之後，遊客用餐時的不規範行為馬上就會大大減少。

3.國外飯店的住宿提醒

中國遊客在國外飯店下榻時容易出現的問題有：乘坐電梯爭先恐後，在飯店大堂內大聲喧嘩，房門大開並聊天影響其他房間客人，電視機音量太大干擾其他房間，身穿睡衣在飯店的房間串門子，廁所洗衣將水弄濕房間地毯等。

對中國遊客入住飯店可能出現的問題，領隊都應事先想到。在入住飯店分發房間鑰匙之前，把所有能想到的問題都講上一遍。這樣雖會讓一些遊客厭煩，卻可以保證多數遊客不至於再與飯店發生矛盾。

從飯店的服務臺拿一些飯店的卡片發給每一位遊客，囑咐他們出門務必攜帶，這樣就可以保證遊客離開飯店後能順利返回。

4.行車走路的提醒

在國外多數國家，人們每天說得最多的話有三句：Thank you（謝謝）、Sorry（對不起）、Excuse me（請原諒）。入鄉

隨俗，遊客一定要對別國的習慣有起碼的尊重，並在各種行為中遵守別人的固有禮儀。領隊在提醒遊客禮貌行事的同時，應要求當地導遊將當地國語言的「謝謝」、「對不起」、「請原諒」三句話教會給全體遊客。在以後的幾天時間，領隊及導遊要反覆用當地語言的這三句話和遊客交流，以形成條件反射。

遊客在國外，多願意體驗當地普通百姓的日常生活，乘坐當地的計程車、地鐵或公車，領隊應對此有充分的準備。要提醒遊客在國外出行時要按秩序上下車，排隊等候時不插隊、不擁擠。領隊如果知道乘車的方式及價格，可以親身的體會告知遊客，這會取得很好的效果。如果自己不清楚，需向當地的導遊請教，並請導遊給遊客進行具體說明。

出境旅遊，不論是自助還是跟團，由於周圍的環境比較陌生，即使是非常小心，也會有很多意想不到的問題，尤其是遊客不慎走失。為避免出現這種情況，領隊應當事先對遊客進行必要的提醒。可能出現這種情況的對策，領隊也需要事先告知遊客。

（1）不要著急，首先在原地或是導遊約定的地點等候。切忌自作主張回到下車的原地，除非肯定領隊說過會在原地上車。

（2）如果脫離隊伍已有一段距離，而你知道團隊下一站地址，可電話聯絡領隊，再乘計程車馬上趕去。

（3）如果地址不在身邊，又不記得所住的飯店和領隊的電話，那打電話回家，讓親友和國內旅行社取得聯繫，從而盡快得知領隊的聯繫方式及團隊下一個目的地。

（4）到警察局、使館或當地旅遊觀光部門請求援助。如忘記了飯店名稱，儘可能地仔細回想並描述飯店及其周圍建築特徵，順便說一下，要提防路上可能會有人假冒警察。

（5）最好不要輕易相信陌生人，尤其是過於熱情的陌生人。

由於中國遊客有帶大量現金或貴重物品在身上的習慣，國外往往有一些壞人在路邊，專門等候或是誘騙中國旅客。

5. 安全的提醒

中國遊客多數喜歡攜帶現金，因而成為國外盜竊團夥的首要目標。針對中國遊客的搶劫盜竊，近年來在世界範圍內都有不斷增長的趨勢。在義大利、法國、西班牙、澳大利亞、紐西蘭等地，都發生過針對中國遊客的光天化日之下的搶劫、盜竊犯罪事件。

對在境外旅遊期間的安全問題，領隊需對遊客進行重點提醒，絕不可掉以輕心。在具體的做法上，要十分明確：保障人身安全是最重要的，其次才是財產安全。不要去和犯罪團夥單打獨鬥。公共場所要注意不露財，購物時不要掏出大量現金。遊客平日上街最好把護照及機票的原件存放在飯店櫃臺的保險箱裡，隨身只帶複印件。此外，遊客最好不要單獨上街，尤其是晚上，要結伴出遊。

領隊在對遊客進行安全提醒的時候，一定要把自己及導遊的電話告訴遊客，並將當地報警電話號碼和當地中國大使館或者領事館的電話號碼一併告知，以便遊客遇到意外時及時打電話求助。

避免危險的另外一項重要措施是提醒遊客儘量少帶現金，改用信用卡進行消費。

6.對衛生習慣的提醒

中國遊客的一些不衛生的陋習，比如隨地吐痰、不分場合抽菸隨處亂扔菸頭、垃圾等，在中外媒體上經常曝光。

說是陋習，是因為中國人的不衛生行為由來已久。一位阿拉伯作家在9世紀中葉到10世紀初寫作的《中國印度見聞錄》一書中，就明白無誤地寫著「中國人不講衛生」的話，而在跨過了將近10個世紀後，辛亥革命前夕，一位年輕的美國社會學家，又在其所著的《變化中的中國人》中指出，中國人「對於衛生常識幾乎一無所

知」。由此可見中國人不講衛生的陋習的頑固。衛生文明習慣的建立並非是一朝一夕的事情，出境旅遊團的領隊不能試圖透過自己的一次提醒就能讓遊客將不衛生的習慣徹底改掉。

許多國家對隨地吐痰、亂扔垃圾會施以高額罰款，領隊在對遊客的不衛生陋習進行提醒的同時，需同時將這些法律條款罰款規定告知遊客。在高額罰款的威懾下，遊客的不良衛生習慣多數會收斂起來。

7. 對攜帶物品的提醒

中國遊客違反目的地國家（地區）的海關入境禁帶物品的規定、以身試法的事例已經多有發生，比如到澳大利亞，最近幾年的中秋節前，總有中國遊客非法攜帶月餅入境，其結果或遭到澳大利亞海關物品扣押或被處以重額罰金。近來澳大利亞檢疫局透過媒體再次發出警告，警告特別說明針對的對象主要是赴澳華人旅客。入境澳洲時不得攜帶違禁物品及食物，若有攜帶，一定要如實申報，否則一經查出將處以重罰。最高罰款額可達6萬澳元，最高刑罰為10年監禁。

領隊應事先掌握不同國家海關的入出境規定，提前知會遊客，以免在他國出入境時遭遇麻煩。比如，許多中國遊客喜歡購買的象牙製品，在東南亞一些國家，比如泰國、尼泊爾、寮國、緬甸、印度等國家的旅遊商店，象牙筷子、髮夾、飾品和印章，到處都有出售。遊客購買後攜帶出境時，則屬違法。在以往的出境旅遊經歷中，曾有過中國遊客在南非攜帶象牙製品出境遭到罰款的事情發生。因此，領隊對遊客的攜帶物品的提醒，需落到實處、避免閃失。

（三）對在國外享用服務的提醒

領隊擔負有對中國遊客的良好的國際形象進行打造的使命，一

些符合國際慣例的禮貌行為，需要領隊教會遊客，使中國遊客真正能與國際旅遊市場中的國際旅遊者接軌。

1. 謝字當頭，不辱尊嚴

讓中國遊客開口說「謝謝」，看似簡單，但做到實在不易。領隊要造成帶頭作用並引導遊客對每天為遊客服務的所有人表達謝意。如每天都應對司機、導遊、飯店服務生、餐廳侍者等給我們提供了幫助、哪怕是很小幫助的人道謝。要從「謝謝」開始，讓中國遊客所接觸的世界各地的人都感受到我們古老文明的泱泱大國所具有的禮貌風範。

在旅遊的目的地停留的時候，當地的話語中的「謝謝」一定要學會。導遊及領隊有責任將其教會給遊客，並在與遊客的交談中，引導遊客張口向他人道謝。

2. 對小費問題的提醒

富裕起來的中國人對到國外旅遊已經逐漸適應起來，但許多在中國國內沒經歷過的事情也接踵而至。比如付小費，這種在很多國家是對從事服務性工作人員進行獎勵的一種正常的付費方式，中國少有付小費經驗的普通旅行者就會感到困頓陌生，因而，領隊需要將小費的知識向中國遊客進行灌輸。

為什麼要付小費呢？這首先是中國遊客不解的事情。

小費在許多國家是下層服務人員的一項重要收入。譬如在泰國，普通工薪階層的收入平均每月有五六千泰銖，而飯店打掃房間的服務員，飯店發給他們每月的薪資一般卻只有一千泰銖左右。因而住宿客人給的小費，就成了他們保持正常生活的重要收入。

付小費的形式本身，可以表達的含義頗為豐富。它既能表示對他人的勞動的尊重，也可以表達對服務生工作的一種肯定和感謝之情。從另一層面來說，也體現了遊客本人的文化修養和文明禮貌。

每每有中國的遊客在泰國旅遊時，幾經導遊提醒仍不肯付出每日10銖、20銖小費給飯店打掃房間服務生的事情發生。可以想見，服務生對此的反應除了抱怨還會有一種輕視。其結果，也許就是房間的毛巾沒有換，或者是「對不起，忘了打掃你的房間了」的隱含不滿的道歉。

遊客要對為你提供了服務的多個下層侍者付小費。按照慣例，除了飯店不曾謀面的打掃房間的服務生一定要給小費外，對許多當面給客人提供特殊服務的人也要付小費。飯店的行李員如果笑盈盈幫你將行李提到了房間，那就絕不僅僅意味著熱情，你理所應當付小費給他。計程車的司機把你拉到目的地，你在計價器顯示數字基礎上要增加一點車費做小費。此外，像旅行團的導遊、司機，臨別時也要付一點小費給他們才好。

付小費亦有一些技巧和慣例。給打掃房間的服務生的小費，在離開房間時放在顯眼的位置即可。小費忌放在枕頭的底下，那樣的話會被服務生認為是客人自己的東西忘了收藏。如果能在桌子上放小費的同時，留一張「THANK YOU」的紙條，會備受服務生的歡迎和尊重。倘使當面要付小費給行李員，那最好是與他握手表示感謝的同時將小費暗暗給他。給導遊、司機的小費，則要由團員一起交齊後放到信封裡，由領隊代表大家當眾遞交。當面付小費時最忌付硬幣。曾有過客人將一把硬幣當面給行李員作為小費，使行李員十分惱怒拒收的先例。客人平時要隨時準備小面額的鈔票，如果拿大鈔付小費就不能期望還會找退。

每個國家的具體情況不同，因而各項服務要付多少小費，還是在到達那個國家時問問當地的導遊較為妥帖。小費既然叫小費，其數目自然不必太大。一般情況下，客人大致按明碼標價的10%作為小費是比較適宜的。像在泰國享受了泰式按摩，櫃臺開票收取了400銖，那麼你再付40到50銖給按摩服務生做小費就可以了。自然

也有小費不小的例外，某國總統夫人一次付1000美元給服務生做小費有之，阿拉伯國家一個王子在泰國東方大飯店小住後，以一張支票100萬美元作為小費付給飯店的服務生為酬勞，也曾是一件轟動泰國的大事。

關於出境旅遊遊客的小費的付出方式，目前中國的一些組團旅行社的較通行的做法是，在其所列的路線行程表的說明項中，明確列出了每日的小費數額，並由領隊提前向遊客代收。如亞洲路線每天收取遊客2美元，歐洲路線每天收取遊客4美元。目前這種做法雖較普遍，但也會有很大的風險性和不合理性。因為按照目前國家旅遊行政管理部門的有關規定，領隊向遊客直接收取小費的做法尚無任何依據因而不能被認可。如果因此有投訴產生，毫無疑問將不會得到國家旅遊行政主管部門的任何支持。

按照中國的現有國情及中國遊客對小費問題的普遍認識，付給國外導遊及司機的小費，應當採取在旅遊團團費中包含的方式。目前一些旅行社採取的領隊現收小費的方式弊處極為明顯，應當迅速得到糾正。

遊客支付給領隊的小費，必須要得到遊客的內心認可才算合情合理。領隊如果是以自己的優質服務贏得了遊客的讚許，遊客付出小費的時候，一定會是心甘情願。

一位遊客在一封對領隊的投訴信中，較有代表性地表達了遊客對小費問題的理解：

從到韓國旅遊的第一天到最後一天，我都不知領隊他在做什麼事，怎麼可以讓他得到小費報酬？

去年我去泰國旅遊的時候，看到領隊白天一直都在忙碌，車上噓寒問暖，下車時會在車門口等客人，用餐時還會跑來問遊客飯菜夠不夠。回到飯店後領隊仍不能休息，還要去查看客人房間是否有

問題，十分辛苦。我覺得這才叫服務，付給他小費才是應該的。

三、瞭解遊客的心理變化

在整個旅程當中，遊客的心理情緒始終是處於變化之中。由於旅行社所作的行程安排，尚無法保證旅途的絕對順利，而在整個旅遊當中，一些小事又在所難免，因而也會對遊客的情緒造成影響。

遊客的情緒波動雖然會因人而異、因旅行經驗成熟與否而異，但領隊也應當事先對遊客可能產生的心理波動早有提防，並尋求化解的適用方式，平復遊客對行程不順的焦躁情緒，使遊客能不被或少被心理情緒的波動困擾，充分享受到旅遊的樂趣。

（一）遊客的心理會隨著對環境的熟悉程度而變化

1. 旅遊初期：新奇感突出，不安全感暗含

遊客初到異國他鄉，都會興奮激動。這時的遊客注意力會十分敏感集中，興趣也會十分廣泛，對周圍的一切都感到新奇。什麼都想看，什麼都想知道，一些當地人司空見慣的平常事在遊客眼裡可能是新奇無比。同時，由於人生地不熟、語言不通、環境陌生，遊客的不安全感也會在心底隱隱浮現。

旅遊初期，領隊應對遊客的新奇心理予以充分理解，在安排組織參觀遊覽活動時，對遊客提出的似乎幼稚可笑的問題不應見笑，而應該認真作答。對遊客在陌生的環境下產生的尋求安全感的心態要努力調整。要與導遊一起，在團隊活動中營造愉快祥和的氛圍，以減輕遊客的不安全感。

2. 旅遊中期：個性張揚表露、挑剔心理始出

旅遊行程中期，隨著不同的遊覽、參觀、觀看演出、購物等旅遊活動的紛至沓來，遊客之間的人際交往不斷增加，旅遊團成員

間、遊客與領隊、遊客與導遊之間越來越熟悉，人們之間的拘謹和戒心開始放鬆，逐漸恢復到平日的一種平緩、輕鬆的心態。而遊客原有的性格弱點，也不再遮掩，開始暴露出來。

人的正常生理週期大約為7天左右，領隊通常帶團會有明顯的一種感觸，就是超過7天的團，遊客的疲勞綜合症開始顯現出來。在特徵上主要表現為，行動懶散，時間觀念差，群體觀念弱，遊覽活動中自由散漫、丟三落四，旅遊團成員間開始有矛盾逐漸產生。對團隊的正常行程安排，也開始出現挑剔心理、不滿情緒。

領隊在這一階段的工作最為艱巨，也最容易出差錯。這個階段最能考驗領隊的組織能力和獨立處理問題的能力，是對其領隊技能及個人心理素質的一次重要考驗。在具體的做法上，領隊應對疲勞生理週期知識有所瞭解，牢記領隊的職責，努力保持溫和克制，對遊客的需求盡力滿足，以優質的服務贏得遊客的信任。

3. 旅遊後期：忙於個人事務、思家心理多現

旅遊行程後期，遊客對家的想念開始突出，對旅遊行程開始進行倒計時，想到回國後要處理的工作、要帶給別人的禮品等，對聽領隊或導遊的講解，精力就不是那麼集中了。遊客要買稱心如意的旅遊紀念品，還要考慮行李是否超重等，希望能安排有更多的自由活動時間處理自己的事務、購買商品。相對前一階段，遊客在這一階段可能提出的問題較少，對行程中細微處的不太順利的安排，也會變得相對寬容。

領隊應瞭解此段遊客的心理，除了要把後面的工作加倍做好外，要適時對前階段的工作不足進行一些彌補，爭取使遊客在前一段時間未能得到滿足的要求得以實現。

（二）遊客的心理會隨著旅遊的順利程度而變化

1. 旅途順利，遊客暢快

旅程順利的時候，全團的遊客人人都會心情愉快。

沒有因乘坐的航班延遲影響抵達，沒有因下雨、下雪等自然天象影響所有的遊覽，沒有因城市的交通堵塞影響整個行程，一個旅遊團如果在完成整個行程的時候如此順利，遊客的心情一定會得到很好的保持。許多在旅遊中發生的小問題，如行李破損、乘坐的旅遊車不太乾淨之類，全都會在團隊旅遊整體的順利之中淹沒。遊客雖會對小的環節有微詞，但無傷對大局的評價，情緒不會大起大落。這樣的旅遊團，成功的機率極高，遊客的滿意度也不會低。

但是，旅程中並非總會一帆風順。旅行社無法預測是否會趕上航班延誤，不知道天氣是否會給行程造成什麼影響，也不清楚遊客對飯店、餐廳以及導遊是否滿意，更難預料是否會有天災人禍的發生。因而，領隊不要總期望旅途的風平浪靜，而應該更多考慮如何在旅途的不順利之中，保持團隊的正常情緒和遊客的愉快。

有些時候，旅途順利、遊客暢快的效果需要領隊來刻意製造。旅途即將結束的時候致歡送詞，即是領隊可以利用刻意營造順利氣氛、引導遊客心情暢快的有利時機。有經驗的領隊，會在歡送詞中，對旅程的順利之處大加描述，對不順利的地方小而化之，引導遊客記住旅程的美好，淡化旅程的瑕疵，努力讓遊客留下「旅程總體暢快」的印象。

2. 天災人禍，遊客生煩

無論是自然天災還是人為禍端，都會使旅程受到干擾，使遊客產生煩躁和恐慌。旅遊行程在順利進行的時候，突然的一起交通事故，就有可能把行程全部打亂，使遊客的情緒受到極大影響。

領隊除了要保持自身的心理素質健康穩定外，應當考慮對遊客適時增加成熟旅遊觀的心理影響，使遊客在災害中儘量保持心理穩定，能夠從陰影中盡快擺脫出來。多講一些寬慰的話，多給遊客一

些細心的照料，可以讓遊客在心裡最脆弱的時候，感受到來自領隊的溫暖關懷。對遇到不順利的旅遊團，領隊要確立的遊客心理康復目標，是要在最短的時間內，恢復遊客的信心。要讓遊客獲得的特別感受，是天災人禍雖然無法抵禦，但無需因此而悲觀厭世，烏雲過後就會看見彩霞。透過對事故的處理，要讓遊客切實感到領隊的親切和經驗豐富，感到來自旅行社的「以遊客為本」的熱切關懷。

四、與遊客發生衝突的處理

許多遊客付費參加出境旅遊，是出於對旅行社的一種高度信任，往往會把它變成過度理想化的期待，希望旅遊活動的一切都是美好的、完善的。但遊客對旅行社的期望值進行不切實際的拔高的時候，失望往往也會越大。旅行社作為服務業企業中的一個分支，能量畢竟有限，不可能對境外的旅遊安排全無瑕疵。況且，一些氣候、交通等不可抗力因素，也會遠遠超出人們所能控制的範圍。

領隊與遊客之間發生的衝突，多數都是因遊客對旅行社的安排不滿所致。領隊作為旅行社的代表，自然是首先承攬了旅行社應該承擔的責任。因而可以說，領隊與遊客之間的衝突，雖然不排除有因領隊的個人因素造成的，但責任也並非在領隊個人，而是在旅行社與遊客之間。

在以往的旅行社與遊客發生衝突中，無論是領隊還是遊客都曾有過激動的行為，甚至發生過遊客拒絕登機的事情。對此，旅行社也曾與遊客對簿公堂。

領隊工作手續繁雜，工作量大。有時領隊雖然已經盡其所能熱情地為遊客服務，但還會遇到一些遊客的挑剔、抱怨和指責，提出一些不友好、挑釁性的問題。許多自恃錢多的遊客，在旅行業中對領隊百般戲謔、嘲諷、謾罵外，甚至還以投訴威脅。

參加出境旅遊的遊客中，有些人的素質並不高，對領隊帶給他的服務，並不懂得尊重。領隊上團之前，對於這樣的情況，要有足夠的心理準備。要冷靜、沉著地面對現實，無怨無悔地為遊客服務。任何情況下，領隊都應保持頭腦清醒而不應衝動，否則不僅於事無補，也會給旅行社帶來名譽上的損失。

（一）對遊客進行勸慰是最重要的步驟

　　領隊在帶團期間的所作所為，都會被遊客認作是職業行為。因而，領隊在與遊客發生爭議的時候，遊客會很自然的與組團旅行社聯繫在一起，而不會將領隊個人與旅行社分開來看。從旅行社的利益考慮，無論出現怎樣的衝突，領隊都應首先採取化解的方式，避免事態擴大。在任何情況下，領隊都應當有主動向遊客道歉的氣度和勇氣。

1.不辨原因先行道歉

　　領隊與遊客發生言語爭執後，領隊不能期望採用大道理將遊客說服，也不要奢望遊客能粗心忘掉。解決問題最適用的方法，就是領隊本人要以高姿態出現，無須辨清誰是誰非，主動用道歉去化解矛盾。

　　道歉並非一定是責任的分辨，很多時候它僅僅是作為禮貌的表徵。遇到僵持的場合，主動道一聲歉，就能使對方軟化下來。

　　「因天氣不好，耽誤了大家的行程，我在這裡代表旅行社，向大家致歉。」

　　「出了交通事故，是大家都不願意看到的，影響了我們的計劃，我先向大家致歉！」

　　天氣不好、交通事故都並非是由旅行社或領隊造成的，但領隊的一聲道歉，卻可以讓遊客有了消氣的感覺。旅行社的負責精神，也因此可以展現出來。

2.勸慰遊客，避免擴大事端

遊客對旅行社的安排或處理不滿時，領隊要做的最重要的事情就是勸慰遊客，避免擴大事端。切記不能去做針尖對麥、火上澆油的事。

為避免遊客類似拒絕登機之類的過度激動行為出現，出境旅遊標準範本合約對此也進行了明示：

出境旅遊過程中，旅遊者與旅行社之間發生糾紛，應當本著平等協商的原則解決或在回國後透過法律途徑解決。

旅遊者不得以服務品質等問題為由，在境外拒絕登機（車、船）、實施違反行程國家或者地區法律、法規的行為或採取其他措施強迫旅行社接受其提出的條件。

領隊對遊客進行勸解時，不妨將旅遊合約的相關規定對遊客進行講解，以便對試圖擴大事端的遊客形成有份量的提醒。

（二）領隊要有忍辱負重的準備和維護尊嚴的勇氣

出境旅遊的標準合約在「遊客義務」一節中規定，雖然有遊客應當「尊重領隊人格和服務，服從旅遊團體安排」的條款，但在實際操作的出境旅遊團中，仍會經常有遊客不尊重領隊的現象出現。

1. 尋求遊客對領隊服務的理解

領隊工作的辛苦，並非所有遊客都能理解。旅遊團中，許多遊客對領隊存在不正確的認識，把領隊當成是自己的私人服務員，不斷指使領隊做這做那。

為幫助遊客認識領隊，需要想辦法將領隊的工作和服務對遊客進行介紹。也可以在出國前，發給每位遊客一封致遊客的信。透過這封信來告訴遊客領隊工作的辛勞，要遊客學會對領隊予以尊重。如：

親愛的客人：

您將展開一段快樂的旅程，我們要告訴您一些「悄悄話」。

領隊是教導客人遊玩樂趣的人，所以請仔細聆聽領隊的解說。

領隊是專業的服務業工作人員，所以請尊重「服務」是需要付費的。

領隊不是康樂大隊，所以請不要一直要求領隊表演。

領隊不是24小時的保姆，所以請給領隊休息的時間。

出門在外，請相互扶持。

敬祝玩得盡興，平安歸門！

2. 忍辱負重，避免與遊客公開衝突

領隊與遊客發生公開爭執，無論理由如何，顯示的都會是領隊的不成熟。作為一名領隊理應懂得，帶團期間不管出現什麼情況，都要能忍辱負重，將委屈嚥下，避免與遊客發生公開衝突。

3. 在性騷擾面前要維護領隊的人格尊嚴

女性領隊帶團時，有時會遇到遊客中有流氓習氣的人的性騷擾。這種類似的性騷擾，是一個國際性的問題，香港對此稱之為「鹹豬手」。以往多數的服務性行業對此問題的解決方式都是告誡受侵害者在發現罪犯圖謀不軌時要主動避讓或忍氣吞聲，但結果卻並不好，往往是縱容了犯罪。在性騷擾問題日益突出的情況下，一些服務性行業開始有了新舉措發布。如新加坡航空公司已經有了這樣的規定：當空中小姐受到乘客的髒手辱摸的時候，可以回敬他一個嘴巴。這項規定，為女性領隊在處理帶團當中來自遊客的性騷擾問題樹立了一個模範。如果領隊在帶團中受到類似騷擾，也完全可以回手打他一個嘴巴。如有必要，要馬上向警方報案。無論如何，領隊的人格尊嚴需要嚴加維護。

思考與練習

1.出境旅遊合約中列明的旅遊者在旅遊活動中享有哪些權利？

2.領隊與遊客相處的原則有哪些？

3.領隊與遊客發生爭執後勸慰遊客的首要步驟是什麼？

第十四章 領隊行為之忌

經常參加出境旅遊團的遊客，對所參加的旅遊團都會有所評價。而在對旅遊團的評價當中，總離不開對領隊的評價。對領隊的優與劣的評價，與對旅遊團的成功與失敗的評價緊緊聯繫在一起。領隊作為旅遊團隊中的公眾人物和中心人物，不可避免會成為全體遊客觀察和議論的焦點。領隊個人的一些不良習氣和不衛生、不文明習慣，理所當然也都會成為遊客議論的重點。

從某種角度來說，一個領隊帶隊出行，就相當於一位演員登臺表演，一招一式都暴露在遊客的面前。領隊能否在團隊旅遊的活動舞臺上樹立起自己的正面形象，全仗領隊對工作的投入、對遊客的熱忱以及對自我的約束功夫。

領隊在帶團工作中的一言一行，應當符合國家的法律法規、企業的規範以及社會的準則。國家法規中明令禁止的各種行為，領隊都應設定為自己的工作禁忌，而絕不能違反。

一、個人日常行為粗陋之忌

領隊保持良好精神面貌非常重要。遊客看到一個精氣神俱佳的

領隊，會受到極大的感染，心情自然也會十分暢快。相反，如果領隊將日常行為的不文明、不衛生的陋習帶到旅遊團中來，則會讓遊客十分反感。臺灣遊客在評出的「領隊十大壞毛病」中，其中領隊的不衛生、不文明的陋習，比如像隨地吐痰、不修剪鼻毛、穿著不修邊幅等，都毫不留情地被遊客認作是領隊遭人厭惡的壞毛病。

領隊個人行為的粗陋並非是小事，它會讓領隊在遊客中的形象變得黯淡無光。領隊應對此問題嚴肅對待，爭取將所有的不良行為徹底摒棄。

（一）不修邊幅，不講衛生

有的領隊人員在日常生活中十分不注意衣著，不修邊幅，沒有養成每天洗澡刷牙、每天更衣的良好的衛生習慣，帶團時也同樣是蓬頭垢面，多日不換衣服，衣裝的領口、袖口看上去十分骯髒。一些不衛生或不雅觀的行為，如挖眼屎、擤鼻涕、摳鼻孔、剔牙齒等也無所顧忌地在公眾場合下展示。另外也有的領隊，不光是個人衛生不佳，還將隨地吐痰、亂彈煙灰、亂丟果皮紙屑的壞習慣也隨旅遊團帶到了國外。

領隊的生活陋習和不文明行為，對領隊形象和中國旅遊團隊形象的侵害是顯而易見的。一個邋遢的領隊，實際上也與行業的規範要求極不相稱。

1. 行業規定中對領隊衣著衛生的要求

國家對出境旅遊領隊的要求中，對領隊的精神面貌和衛生習慣都有具體的要求。《旅行社出境旅遊服務品質》中，援引《導遊服務品質》的儀容儀表要求，提出了「服裝要整潔、得體」，「應舉止大方、端莊、穩重，表情自然、誠懇、和藹，努力克服不合禮儀的生活習慣」的具體要求。這些對領隊的儀容儀表的規範要求，應為領隊帶團時所恪守。

2. 避免個人裝飾過度

領隊應當注意個人衛生、保持良好的儀容儀表，但另一方面也應當注意的是，領隊尤其是女性領隊，應當以領隊的職業身份為首要考慮因素，著裝要符合本地區、本民族的欣賞習慣。要大方、整齊、簡潔，方便領隊流動性較強的服務工作特點。另外從職業的角度，要注意佩戴首飾要適度，不濃妝艷抹，也不要用味道太濃的香水，避免個人的裝飾過度產生負面影響。

（二）說話粗魯不講禮貌

有些領隊平日不注意語言修養和禮貌修養，在與遊客講話時，講話粗魯，用詞低俗。在與遊客的交往中，缺少對遊客的尊重，隨意對遊客進行指責，因而經常會因此觸怒遊客。一些領隊平日缺少對禮貌的自我培養，在帶團中始終保持著社會下層勞動者的粗鄙陋習。

1. 與遊客不打招呼或不懂得該如何與遊客打招呼

有的旅遊團中的領隊，趾高氣揚神情冷漠，見到遊客從不主動打招呼。遊客對這類領隊也是躲之唯恐不及，評價這樣的領隊為不近人情。

有的領隊與遊客打招呼時，無所忌諱的大聲直呼遊客姓名，包括對團隊中年齡較大、身份較高的遊客，也不懂得以禮貌語稱呼，被遊客鄙視為不懂禮貌、缺乏教養。

缺少對遊客的正確的禮貌稱呼，是目前的領隊中的一個相當普遍的現象。

2. 說話粗魯、張狂，訓斥遊客

有的領隊，自認為是旅遊團的頭兒，在團隊中處處顯示威風，儼然是一副領導的做派。對遊客的要求常常以「不行」駁回，對遲

到的遊客更是會進行嚴詞訓斥。在遊客提出與己相左的意見的時候，不但不接受，反而會威脅遊客。遊客面對這樣的領隊，不得不忍氣吞聲，雖然認可其「厲害」，但一定會在回國後憤憤然向旅行社進行投訴。

3. 隨意評價遊客，並對遊客行為進行譏笑貶損

有的領隊，對遊客說話十分不注意禮貌，在與遊客的談話中，常常會含有對遊客的譏笑和批評。比如看到遊客在拍照，就譏笑遊客的照相技術和架勢。曾隨團出遊的一位遊客的投訴信，其中就有這樣的情況反映：

領隊的年齡雖然比我大，但是畢竟身份不是我熟識的朋友，她不該批評團員的攝影技術和相機好壞、取景技巧和攝影姿勢，更沒有理由說自己的客戶照相架勢不對。

二、個人情感充分外露之忌

有的領隊，對工作與個人生活的關係始終沒能處理好，缺少職業意識和職業道德，把個人生活中的情感帶到工作中來，使帶團工作備受影響，遊客也因此而成了受害者。

（一）將苦累掛在口中寫在臉上

領隊滿腹牢騷，在臺灣遊客評出的「領隊十大壞毛病」中被列為第二項。由此可見，一位滿腹牢騷的領隊是多麼的令遊客生厭。

有些領隊對領隊工作的辛苦承受能力較低，一遇疲勞，就開始不斷抱怨嘮叨。對工作的倦怠情緒，常常會無所顧忌地向遊客傳達出來。

領隊的職業本身，就是與苦與累緊密相連，在選擇並開始從事這項工作的時候，一定要有充分的思想準備。因而，作為領隊，不

管工作有多苦多累，也應該以樂觀昂揚的姿態去勇敢面對，而絕不能把苦和累掛在口中寫在臉上。

1.領隊應在言語中始終保持樂觀主義而不是悲觀主義

領隊的職業特點，需要領隊在遊客面前必須要時時刻刻注意到自己的一招一式對遊客產生的微妙影響。領隊的每一句的話語中，都要明顯透露出強烈的樂觀豁達的精神，而不能傳達並製造怨聲載道、悲觀洩氣的情緒和氣氛。領隊甚至要有團隊中的精神領袖的意識，要不斷給遊客以奮發昂揚的勇氣，為遊客增添精神動力。

2.領隊在外表上要始終保持鬥志昂揚的精神風貌而不是相反

領隊的良好的工作激情和精力旺盛的精神風貌，要在外表上能讓遊客覺察得到。帶團工作時的男領隊要衣著整齊、皮鞋光亮，頭髮要整齊不亂；女領隊在得體整潔的外表上，最好還應有淡妝。遊客在這樣的領隊帶領下，心氣自然也會十分昂揚舒暢。

（二）將個人的喜怒哀樂溢於言表

領隊作為團隊中的公眾人物，其個人生活中的喜怒哀樂應得到很好的控制，在帶團工作中，領隊絕對不能讓這些因素影響工作，把自己的過分情緒帶入到工作中來，讓遊客被迫受到自己的情感影響。

1. 避免情緒化

領隊應儘量避免將個人的情緒放到領隊工作中來，不能因自己的情緒低落而左右全團遊客的情緒。個人的喜好也不應成為領隊對遊客厚此薄彼的理由，只有以平和的心態、公平善待每一位遊客才是領隊應有的職業涵養。

2. 領隊無權因個人的家事影響其他遊客的情緒

領隊應正確認識並處理好個人家事和工作的關係，不能讓家事

的紛繁影響了工作。遊客購買了美好旅遊經歷，就不能因領隊的家事所打擾。領隊需知道，自己無權因自己家事的喜與悲而去影響遊客的情緒。

另外，領隊帶自己親戚朋友隨團出遊，也是許多遊客異議較多、容易引發遊客不滿的問題。其實，在許多旅行社的條文中，領隊帶自己的親戚朋友隨團出遊，都是被明令禁止的行為。這種行為，首先會使遊客感到不公。領隊對其家屬的偏袒照顧會使其他遊客感到其公平權益受到損害，使團內多數遊客受到邊緣化對待。領隊的親友隨團，就免不了會將領隊的個人瑣事弄到領隊工作中來，而使領隊分心無法認真對待工作。

三、品行不端惹是生非之忌

有的領隊，因對領隊的權利理解有誤，有「將在外，君命有所不受」的自負和固執。在帶團中毫無顧忌的意氣用事，將個人的不端品行充分暴露出來，頻頻在團內惹是生非，因而遭到遊客的痛恨。

（一）參與並製造遊客之間的矛盾

有個別領隊，擅長在遊客中間亂傳話、亂造謠，挑撥離間，製造遊客之間的不和。尤其是一些個人品行低劣的女性領隊，熱衷於東家長西家短的傳話議論，並對遊客的衣著、話語、行為等進行惡意評價，為團隊內遊客之間矛盾的爆發埋下火種，成為團隊內的混亂之源。

1. 傳閒話惹是生非製造遊客矛盾讓遊客鄙夷

品行低劣的領隊，常常會與某幾位遊客親近而疏遠多數遊客，熱衷於傳閒話，製造團員之間的不合。領隊的行徑所獲得的最終結

果，是遊客群起而攻之的對領隊的痛斥和鄙夷。

2. 參與遊客之間的矛盾不能自拔最易引致投訴

遊客對領隊參與遊客之間的矛盾或者領隊著意製造遊客之間的矛盾十分痛恨。領隊的不端品行引起的團隊內部的混亂，也最易引發遊客對旅行社的投訴。

（二）對遊客的人格尊嚴進行冒犯

1. 領隊對遊客妄加議論違背領隊職業操守

常有領隊對遊客的穿著進行公開貶低，尤其是在遊客購物回來後，有的領隊對遊客的購物眼光大加嘲諷，因而使遊客心情十分不快，繼而與領隊發生爭吵。

領隊對遊客行為的貶低，是違背領隊職業操守的行為，違背了領隊要公平對待每一位遊客的要約。

2. 領隊對遊客享有的人格尊嚴、民族風俗習慣權利應嚴加尊重

按照出境旅行的規範合約的規定，旅遊者享有人格尊嚴、民族風俗習慣得到尊重的權利。領隊對遊客的肆意貶斥，則明顯有不尊重遊客的人格尊嚴、侵害遊客權益的嫌疑。

四、工作馬虎敷衍塞責之忌

領隊在旅遊團中的位置，從「帶領旅遊團出境旅遊」的字眼中也可以思索得到。帶團旅遊或者率團旅遊，並非是參團旅遊或隨團旅遊。

「帶領旅遊團出境旅遊」，就需要領隊肩負起工作的重擔。不能像有些領隊一樣，自行降低或偷偷改變自己在旅遊團中的地位，將自己完全混同在遊客之中，僅僅享受參團旅遊的樂趣，到了景點

自行拍照，到了飯店自行睡覺，而把應當擔負的責任完全忘掉，把應對遊客的照顧置之腦後，工作上馬馬虎虎、敷衍了事。

（一）不能認真對待工作

1. 認不清遊客

領隊帶團多天，還記不清團中遊客的面孔，或把遊客的姓名叫錯，一定不是智商的問題，而是領隊的責任心不強、對待工作敷衍了事方面的原因。

2. 對行程計劃不熟悉

有的領隊對待工作馬馬虎虎，下一站到哪兒還需要遊客提醒，計劃中在一地有什麼樣的遊覽全然不曉，維護遊客的權益的重任也全然拋於腦後。就像遊客的投訴信中所講的一樣：

領隊只是全程坐在後面，沒有解說也沒有介紹團員，也沒有出聲音，一切任由導遊擺布，任由當地導遊不按行程走。

3. 只顧自我享樂，忘記領隊任務

有的領隊把帶團當成了參團，把自己當成了遊客。領隊應該做的工作，全部被置之腦後，幾乎記不得領隊的任務究竟是些什麼。

遊客的投訴中對這樣的領隊描述道：

領隊的工作應該也是要跟著導遊一起為每一位客人服務呀，但我這個團體的領隊他不是這樣，他到哪裡都是玩得比客人還瘋，買東西買的比客人還多，在車上睡覺是比客人睡的還兇。

去韓國5天下來，都不知領隊叫什麼名字。從第一天拿登機證給我後就感覺領隊好像不見了，到了韓國都是導遊在服務。一直到最後一天在車上，領隊先生要收小費，我才發現原來我們是有領隊的喔！

中國《出境旅遊領隊人員管理辦法》明確規定：「協同接待社實施旅遊行程計劃，協助處理旅遊行程中的突發事件、糾紛及其他問題」；「為旅遊者提供旅遊行程服務」。像以上那位領隊的行為，就嚴重違反了國家的有關規定，疏於職守，應受到譴責。

（二）工作中粗心大意

1. 丟三落四

粗心大意、丟三落四的領隊，不但不能遇事提醒遊客，卻常常要遊客反過來提醒他。團隊行程表忘記帶，要看遊客手中的，離開飯店後，忽然想起眼鏡沒拿，要全體遊客等他返回去取。不斷因粗心大意耽誤遊客時間，卻從無歉意。遊客面對這樣的領隊往往只能唉聲嘆氣。

2. 弄丟自己或遊客的護照、機票

出境旅遊團中曾發生有領隊將全體遊客的機票收齊保管後弄丟的事，領隊的粗枝大葉可以說已經到了無以復加的程度。護照、機票的丟失，給團隊旅遊進程製造了相當大的麻煩，對這樣的粗心領隊，人們很自然會質疑其是否還可以繼續擔任領隊。

五、與導遊沆瀣一氣欺騙遊客之忌

（一）具體規定

一些領隊將帶團工作的興趣放在了如何賺錢上面，與導遊串通，將大量時間安排在遊客購物中，然後從商店拿回扣。

中國的出境旅遊管理部門對此問題已經早有警覺，在出境旅遊法規文件《中國公民出國旅遊管理辦法》中，對領隊與境外接待社、導遊、商店等串通，脅迫旅遊者消費，以便從中收取回扣的行為已經進行了揭露，並將其列入被禁止的領隊行為之中。

（二）相關罰則

對違反此項規定，旅遊團隊的領隊與出境接待社、導遊、商店等勾結串通欺騙脅迫遊客購物、賺取回扣、提成等不義之財的行為，《中國公民出國旅遊管理辦法》的處罰規定列出了從沒收回扣、進行罰款一直到吊銷領隊證等各種方式，希望能對違反者造成懲戒的作用。

六、組織遊客參與明令禁止的活動之忌

（一）具體規定

對旅行社安排遊客參加涉及色情、賭博、毒品內容的活動，與旅行社擅自改變行程、減少旅遊項目、強迫或變相強迫遊客參加額外旅遊項目的行為，出境旅遊法規全部將其列入明令禁止的範圍。

領隊如果參與到這些行為當中，輕者會被暫扣領隊證，重者將被吊銷資格。

七、瞞報遊客滯留不歸之忌

（一）具體規定

借正常的旅遊途徑，實施非法移民的犯罪活動，這些年來在中國一直未能得到根本的解決，許多旅行社因此而受到過公安部門的處罰和外國使館的停辦簽證若干月的懲戒。

近年的遊客隨旅遊團出境後滯留海外不歸的事情頻繁發生，已經干擾了出境旅遊的正常發展。因此《中國公民出國旅遊管理辦法》對旅遊者在境外的滯留問題，進行了原則規範。

（二）相關罰則

《中國公民出國旅遊管理辦法》要求領隊及組團旅行社對旅遊者在境外滯留事件發生後，必須及時報告而不得瞞報。如果進行瞞報，將會得到從旅遊行政管理部門的警告，一直到暫扣領隊證、暫停組團旅行社出國旅遊業務經營資格等各種處罰。

八、帶團不佩戴領隊證之忌

領隊在工作時佩戴領隊證，把自己的領隊身份示人，既可方便遊客辨認，又能方便他人進行工作監督。

身佩領隊證，對領隊本人是一種時時提醒，可以提醒自己對工作職位的自豪感和榮譽感，繼而珍視這份工作。因而，《中國公民出國旅遊管理辦法》以及《出境旅遊領隊人員管理辦法》都強調了領隊帶團時要佩戴領隊證的要求。

需要說明的是，領隊佩戴領隊證，是作為一種行業規範被廣為採用的，並非是中國旅遊主管部門的獨家要求，許多國家或地區的旅遊管理規定中，都可以找到這樣的規定。

目前一些領隊的帶團實踐中，許多領隊尚沒有養成佩戴領隊證的習慣，因而為遭受可能的處罰留下了隱憂。

出境旅遊領隊的諸項行為之忌，應當為領隊牢牢記住。只有改正了這些不良行為，出境旅遊領隊的發展，才能真正步入安全的道路，走向燦爛美好的未來。

思考與練習

1.為何領隊忌參與並製造遊客之間的矛盾？

2.領隊為何不能滿腹牢騷？

出境旅遊領隊實務

作者：北京市旅遊局

發行人：黃振庭

出版者 ：崧博出版事業有限公司

發行者 ：崧燁文化事業有限公司

E-mail：sonbookservice@gmail.com

粉絲頁　　　　　　　　網址

地址：台北市中正區重慶南路一段六十一號八樓 815 室

8F.-815, No.61, Sec. 1, Chongqing S. Rd., Zhongzheng Dist., Taipei City 100, Taiwan (R.O.C.)

電　話：(02)2370-3310 傳　真：(02) 2370-3210

總經銷：紅螞蟻圖書有限公司　　網址：

地址：台北市內湖區舊宗路二段 121 巷 19 號

電話：02-2795-3656　　傳真：02-2795-4100

印　刷 ：京峯彩色印刷有限公司（京峰數位）

定價：350 元

發行日期：2018 年 6 月第一版

◎ 本書以POD印製發行